朱怡潔、吳逸芳 編著

U0051401

交響情人夢【巴黎篇】

のだめカンタービレ

鋼琴演奏特搜全集

作者序
INTRODUCTION

倘若你還忘不了千秋王子在美麗夕陽下緊緊抱住野田妹的感動，絕對不能錯過「交響情人夢鋼琴演奏特搜全集——巴黎篇」。

禁不起逾萬名戲迷在官方網站聯署、要求開拍續集的壓力，劇組前往花都巴黎實地取景，以兩集的SP方式呈現男女主角出國深造期間種種趣事，除了更爆笑的情節，也添加更多動聽的古典樂曲。每一段旋律都被畫面賦予生命，深深烙印在觀眾腦海，成為揮之不去的美好記憶。

感謝讀者的熱烈支持，前一本「交響情人夢」樂譜榮登博客來音樂類書籍暢銷排行榜。然而，製作「交響情人夢」最開心的部分，其實是在蒐集資料和編曲的過程中，與才華橫溢的作曲家相遇，細細品嘗他們的心血結晶，萃取當中的菁華，與廣大的愛樂好友分享。

因為這本書，我得以重溫高中時期最愛的浪漫提琴小品——克萊斯勒「愛之悲」、艾爾加「愛的禮讚」以及馬斯奈「泰綺思冥想曲」；威爾第的「阿伊達大進行曲」，讓我想起大學時代參加合唱團的點滴；史麥塔納「我的祖國——莫爾島河」及鮑羅定「伊果王子——韃靼人舞曲」更喚醒了我與父親一起評析「國民樂派」的童年往事……即使物換星移，這些曲目仍舊屹立不衰，繼續撼動著人們的聽覺，在不知不覺中滲透到心靈深處，這就是古典音樂的力量。

本書也特別收錄配樂大師服部隆之的原創作品「美麗的夕陽」，甜蜜的旋律響起，伴隨千秋王子深情凝望熟睡中野田妹的浪漫場景，讓人聯想自己生命中的美麗愛情。

日劇的熱度終有一天會散去，經典的樂曲卻值得永遠珍藏。但願這本「交響情人夢鋼琴演奏特搜全集——巴黎篇」，帶你經歷與古典音樂的另一場精采邂逅。

感謝麥書出版社，感謝愛音樂，喜歡「交響情人夢」的你，讓怡潔和我有機會，與拿到這本書的你，再次分享我們對音樂，還有對交響情人夢的感動…

記得看完交響情人夢巴黎篇之後，有機會訪問一位主修鋼琴，從巴黎高等音樂院畢業的台灣女孩，聽她說起求學的日子，腦海中浮現的都是「交響情人夢」中的情節…超級嚴格的老師、和許多小天才當同學，練琴遇到瓶頸，靠著一次次的苦練走出，當然也有，忙著練琴到沒有時間打理生活，房間恐怖得就像野田妹的同學！原來，巴黎篇裡許多難以想像的情節，是真實出現在音樂學子的生活裡！

這次為大家選出的曲目，幾乎都是古典音樂中非常經典的旋律，它們有的埋伏在劇中，為情節創造出微妙的氣氛，有的則是千秋和野田妹真槍實彈面對的音樂考驗…

很喜歡千秋在劇中曾經說過一段話：「每次面對樂譜，我都覺得像是面對著高高的牆壁，但是，也只有靠著自己一個一個去超越…」我想不只對學習音樂的人，在日常生活裡，每個人都會面臨到不同的挑戰，覺得自己好像已經到了極限，沒有辦法再繼續下去…但往往其實只要堅持下去，人總是比自己想像得更強大…很高興在劇中，千秋和野田妹，都超越了他們所面對的挑戰，並且勇敢樂觀地面對接下來的挑戰…

希望這些樂曲，能夠讓喜歡音樂的你，感受到千秋和野田妹經歷
的喜怒哀樂，並且挑戰完一首首曲子後，得到更多的成就
感，創造屬於自己的「交響情人夢」！

CONTENTS

服部隆之：美麗的夕陽

美しき夕暮れ

服部隆之：美麗的夕陽，選自「交響情人夢」電視原聲帶。這是交響情人夢，不管是連續劇或是特別版中，最抒情的一段音樂，通常都出現在劇情中比較溫馨，或是內心獨白的段落。像是千秋追到野田妹的家鄉，在計程車上打電話給野田妹時，還有RS樂團公演前，眾人給千秋的祝福留言等等情節。而在特別版中，這段音樂正好都是用來襯托千秋和野田妹，各自面臨音樂上挑戰和考驗的時候。

千秋因為一時求好心切而表現不佳，自責之餘，也思考著自己對於比賽的得失心；而野田妹則是在練琴低潮時，回顧家人朋友們給她的鼓勵，還有自己對於音樂追求的決心。右手的高音悠悠吟唱出旋律，左手簡單地伴奏。這首美麗單純的歌，讓我們更接近千秋王子和野田妹的內心世界！

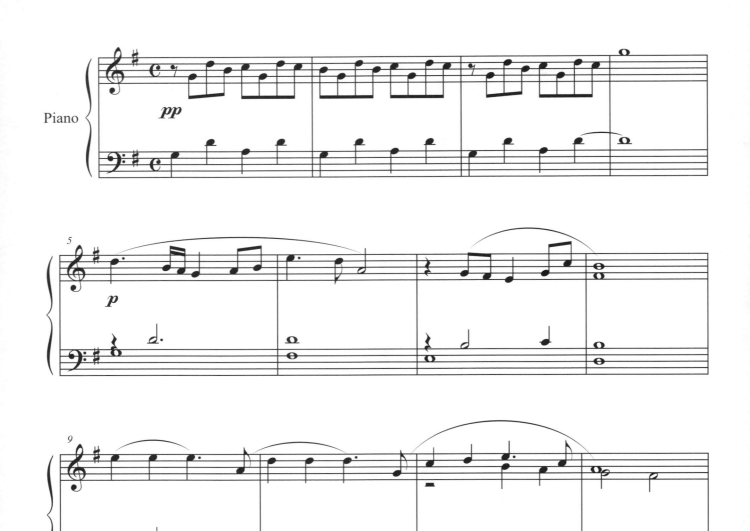

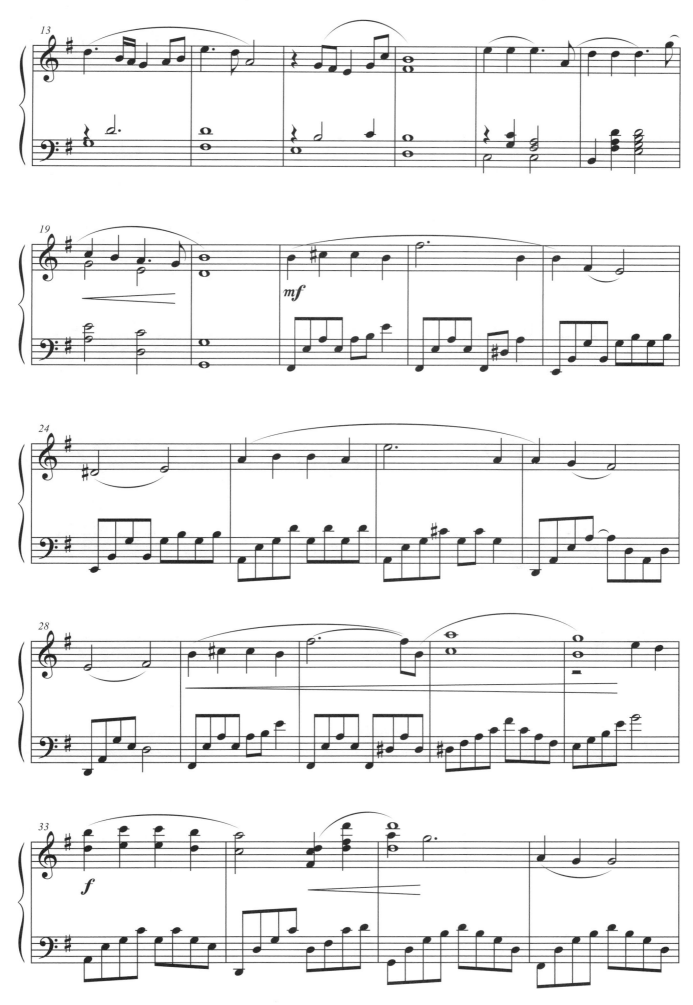

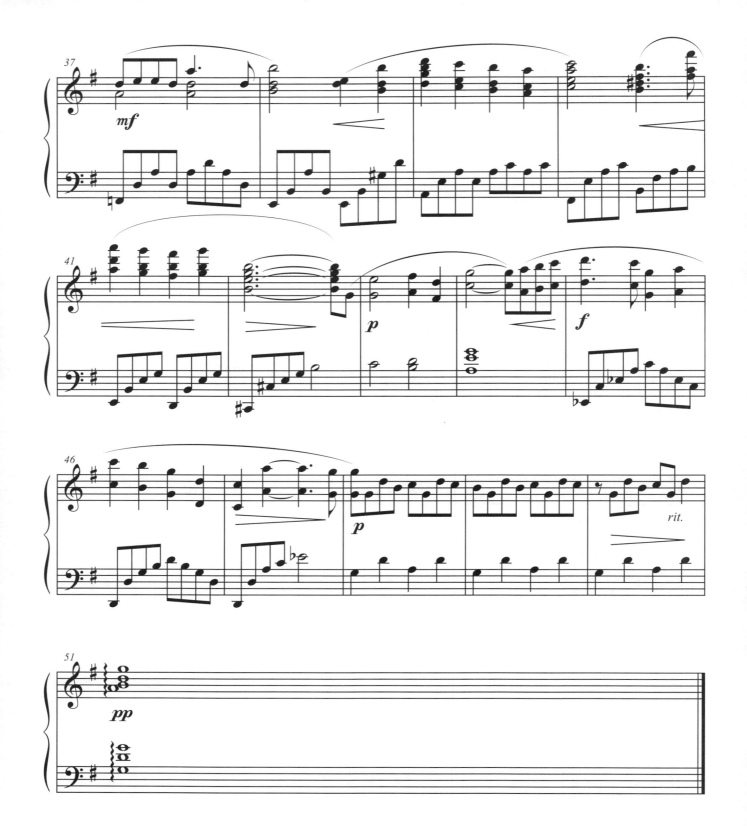

巴哈：耶穌，人心仰望的喜悅！

Johann Sebastian Bach: Jesu, Joy of Man's Desiring！

（節錄）

巴哈：耶穌是眾人仰望的喜悅。在巴黎安頓好的隔天早上，千秋王子選擇從慢跑開始，感受這個美麗城市的氣息。隨著千秋王子的步伐，我們看到了早晨清爽的巴黎美景，聽見的則是音樂之父巴哈的旋律——『耶穌是眾人仰望的喜悅』。這段音樂，原本是出自於巴哈的清唱劇作品，「心、口、行為與生命」當中的一段合唱曲。在二十世紀初期，一位英國鋼琴家蜜拉海斯（Myra Hess），將這段旋律改編成鋼琴曲，並且廣受好評。

音樂中，獨特的三連音音型，創造出一種穩定前行的感覺，而寧靜安詳的旋律，則讓人彷彿沉澱了世俗的紛擾，心靈充滿希望和力量。踏在巴黎的土地上，千秋確定自己真的克服了不敢出國的陰霾，並且滿懷期待地迎向新的世界，相信這樣的音樂，也非常符合他的心情吧！

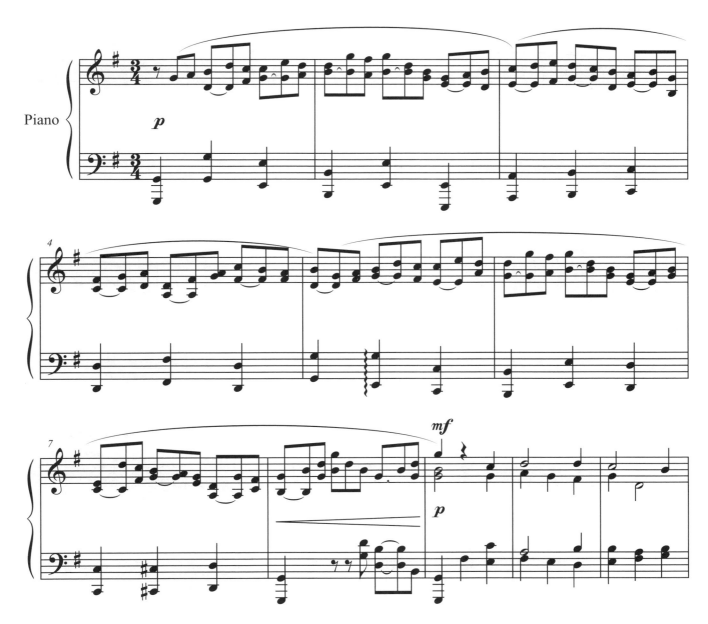

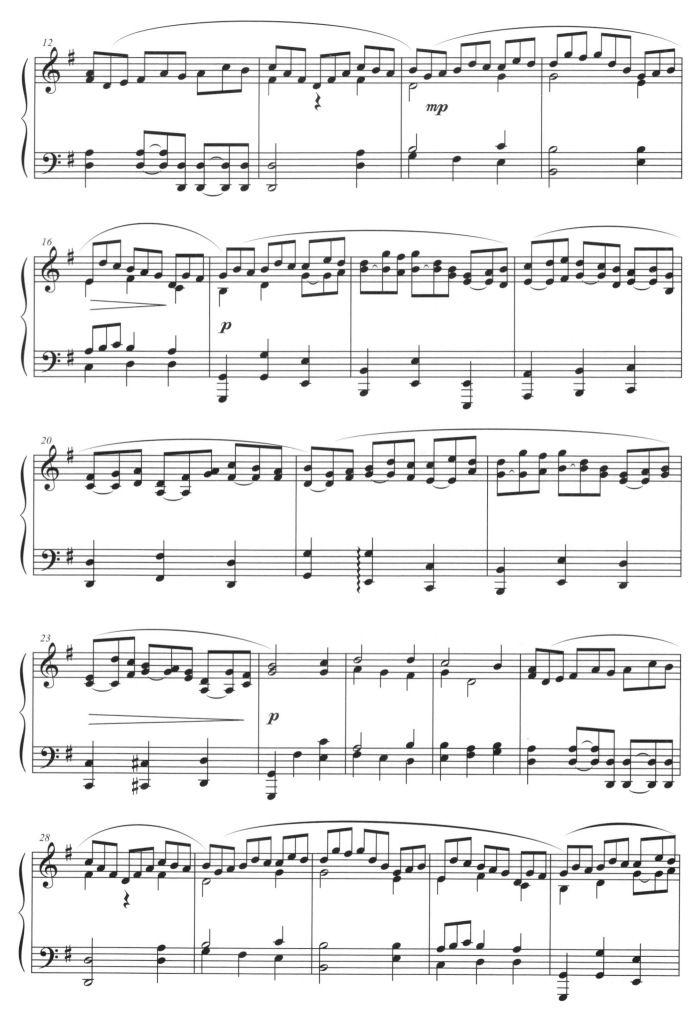

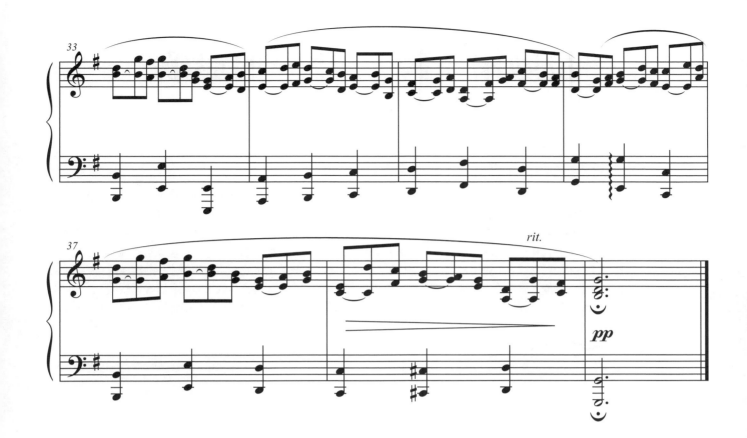

拉威爾：鏡──小丑的晨歌

Ravel: Miroirs - Alborada del gracioso

拉威爾：『小丑的晨歌』，選自「鏡子」組曲。當野田妹到了巴黎的公寓，在千秋的鋼琴上彈的第一首作品，還有她的古堡獨奏會安可曲，都是這首曲子。作曲家拉威爾雖然是法國人，但擁有一半的西班牙血統，因此在他的作品當中，經常會運用西班牙音樂的節奏色彩，『小丑的晨歌』就是例子之一。這首曲子不是很容易彈，音樂一開始，彈跳的音符和節奏就令人印象深刻，樂曲中間也有著持續不斷的律動感，甚至很容易聯想到西班牙響板的聲音。標題中的「晨歌」，是一種西班牙傳統樂曲，而「小丑」代表的是樂曲中暗藏小丑一般詼諧的感受，音樂進行到中段，則像是表現小丑帶給人們歡樂的背後，不為人知的心酸。這首音樂很適合野田妹的個性，在劇中她也把多采多姿的音符彈得跳躍飛舞，又不失清爽明朗，更證明了她的演奏功力，真不是蓋的！

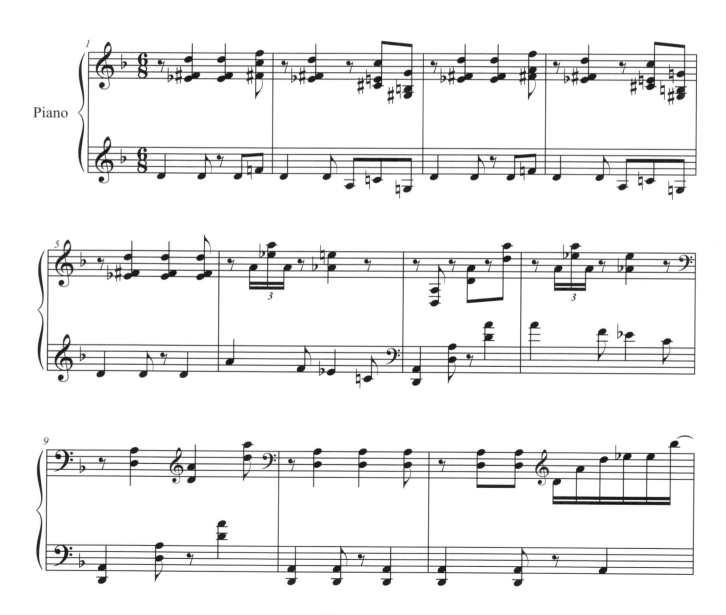

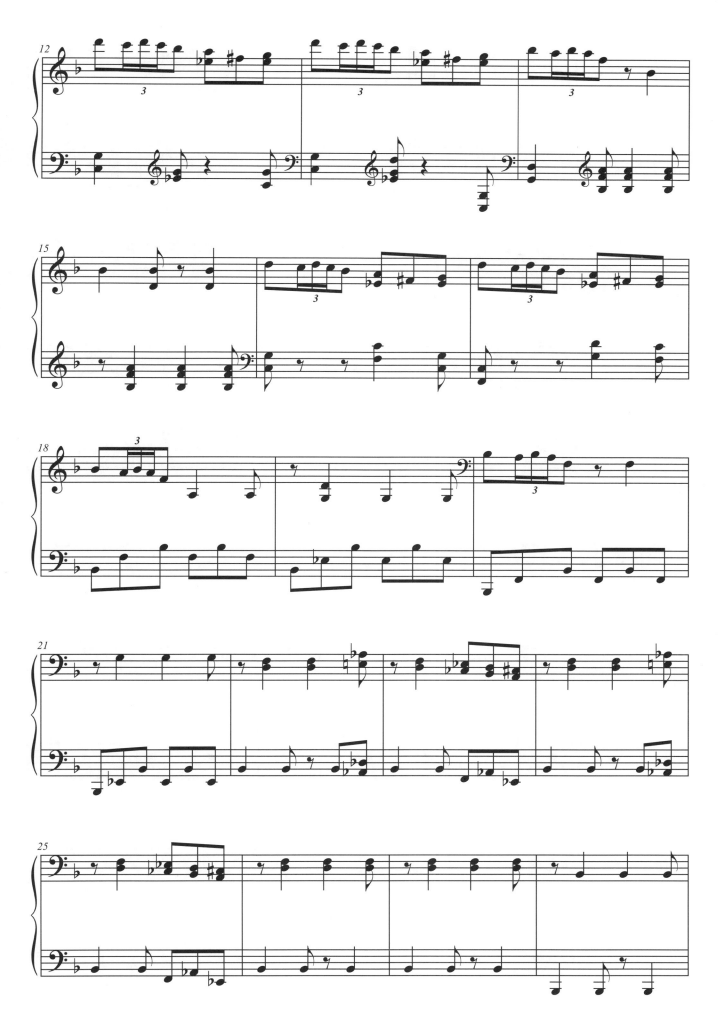

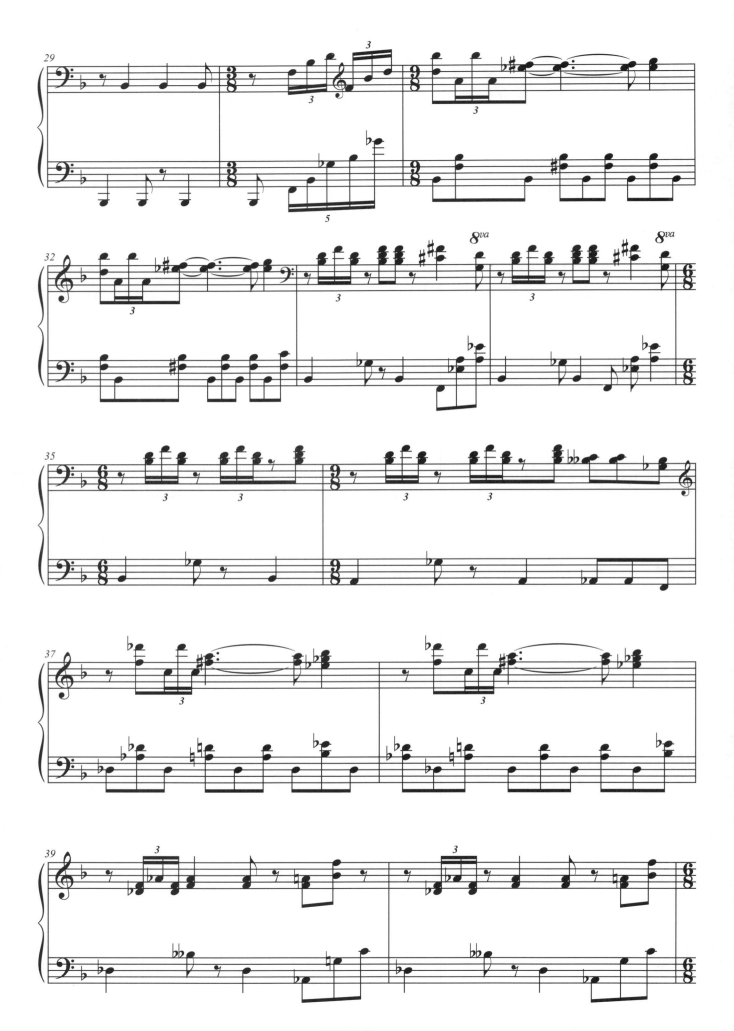

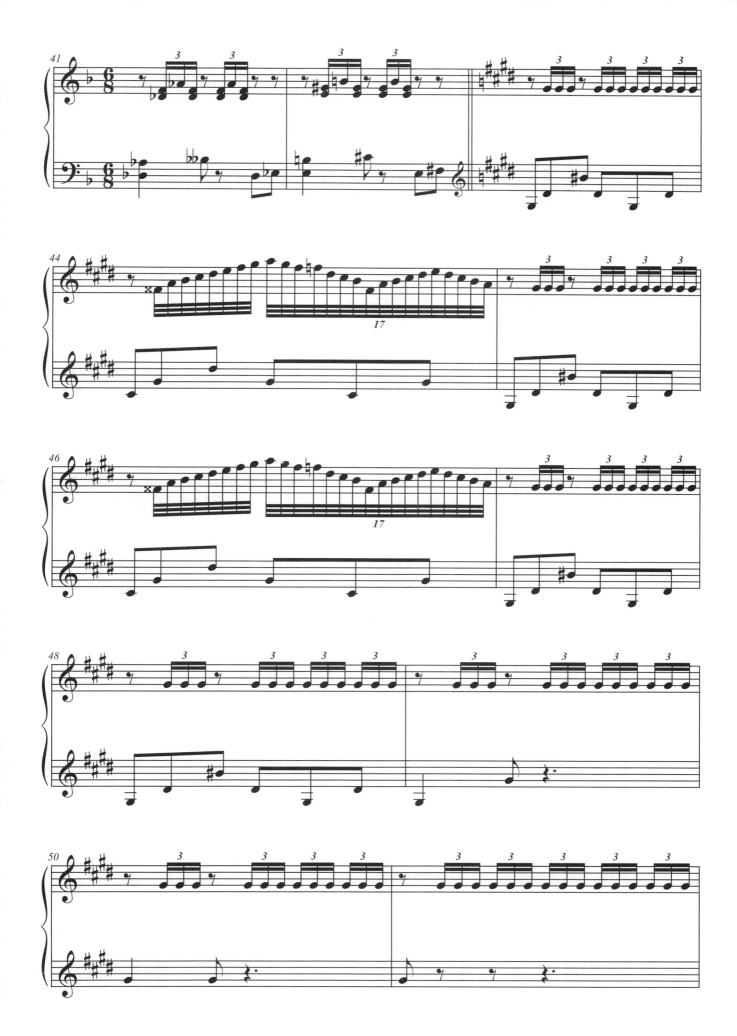

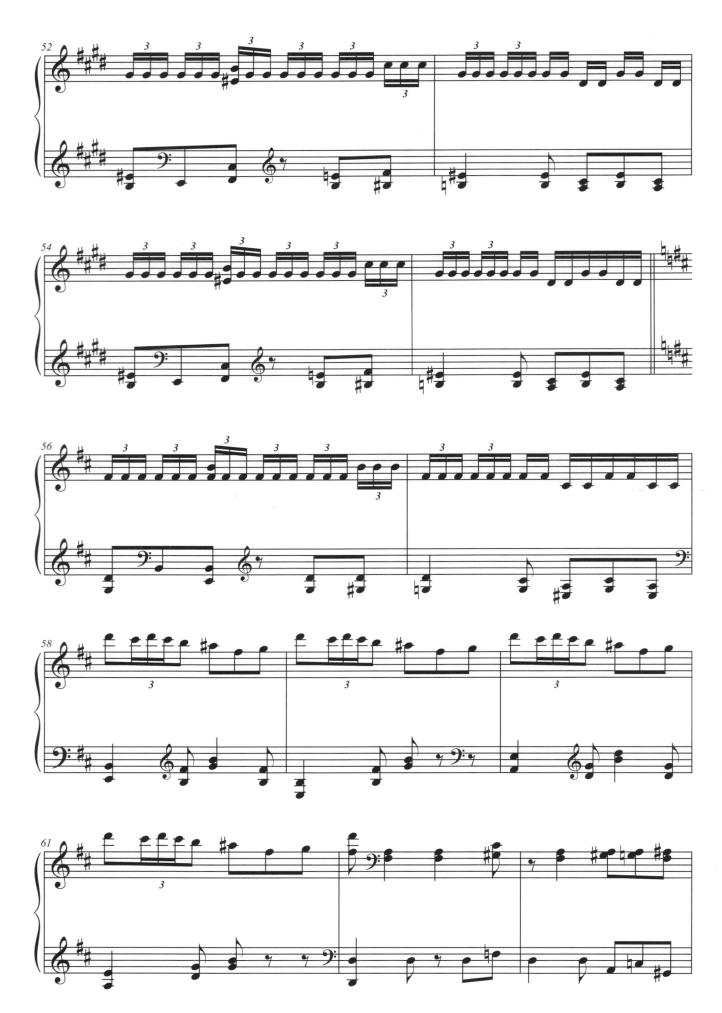

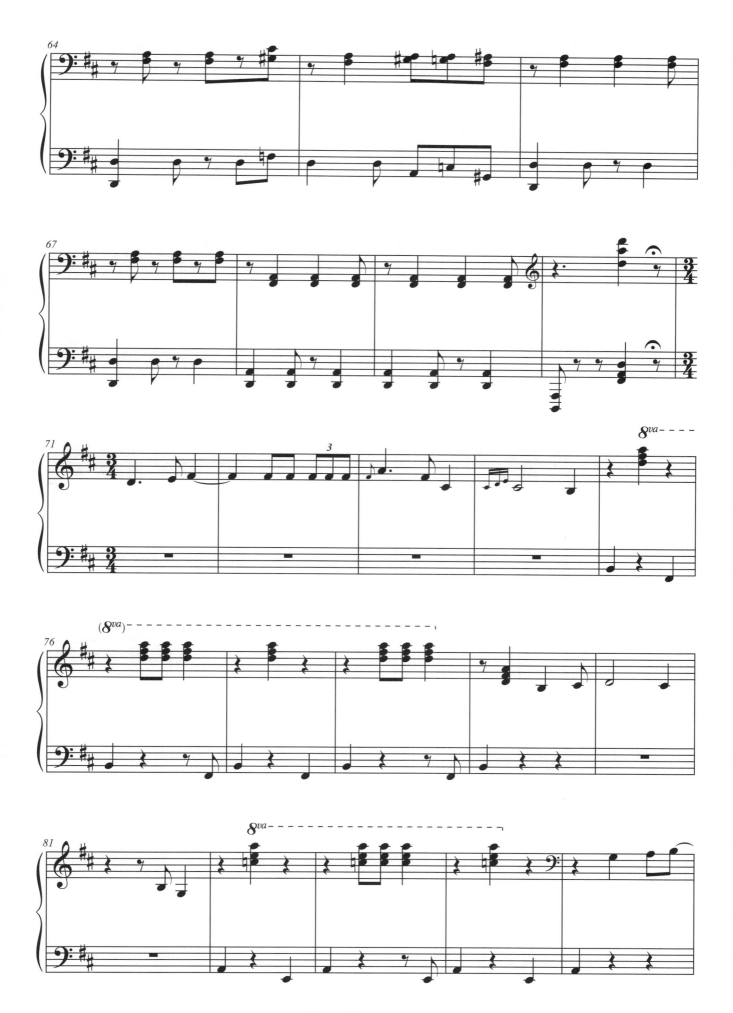

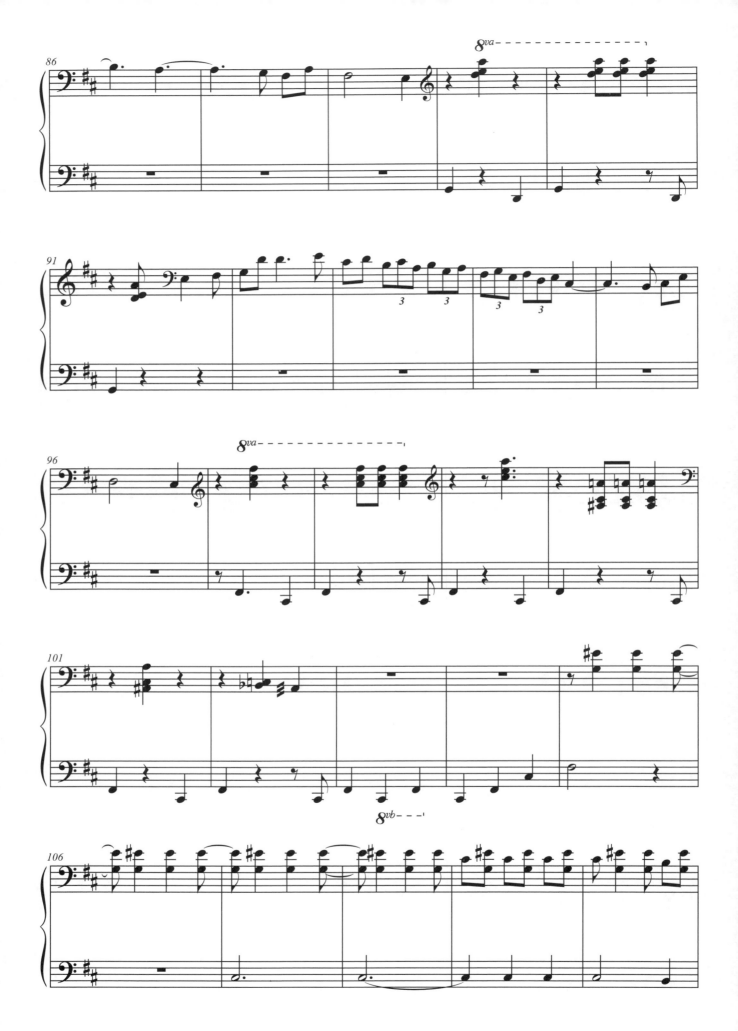

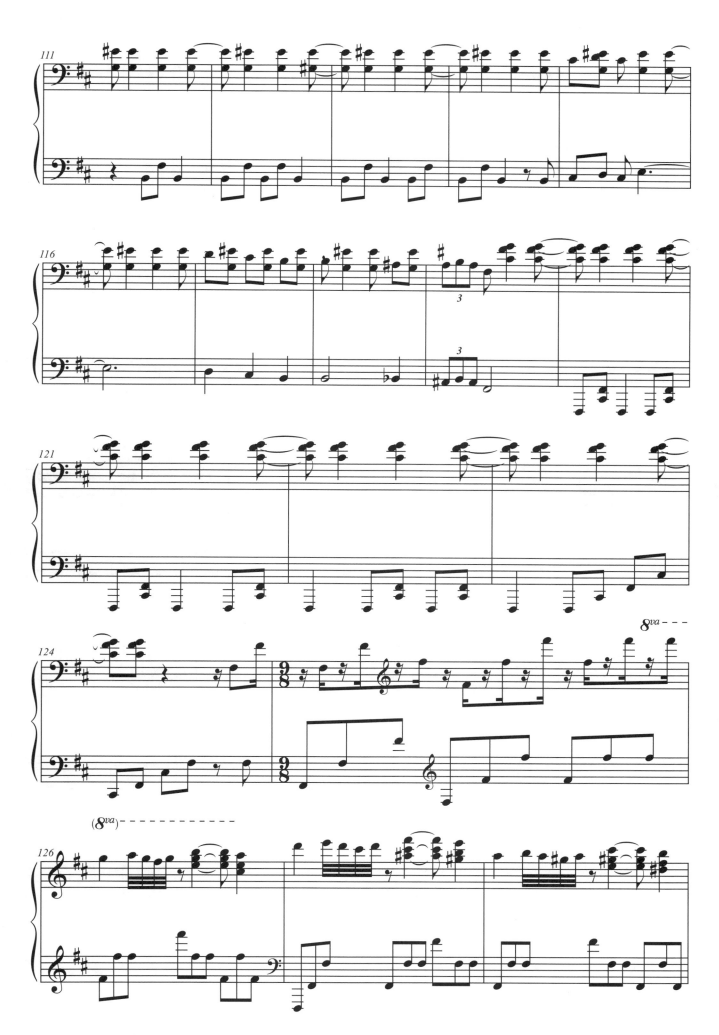

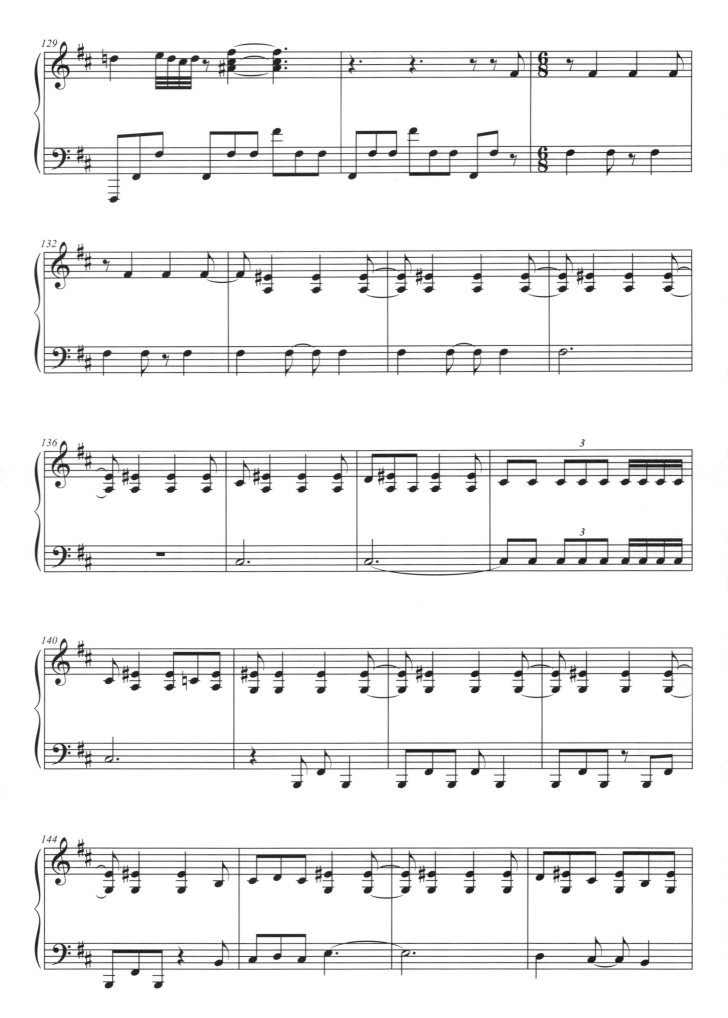

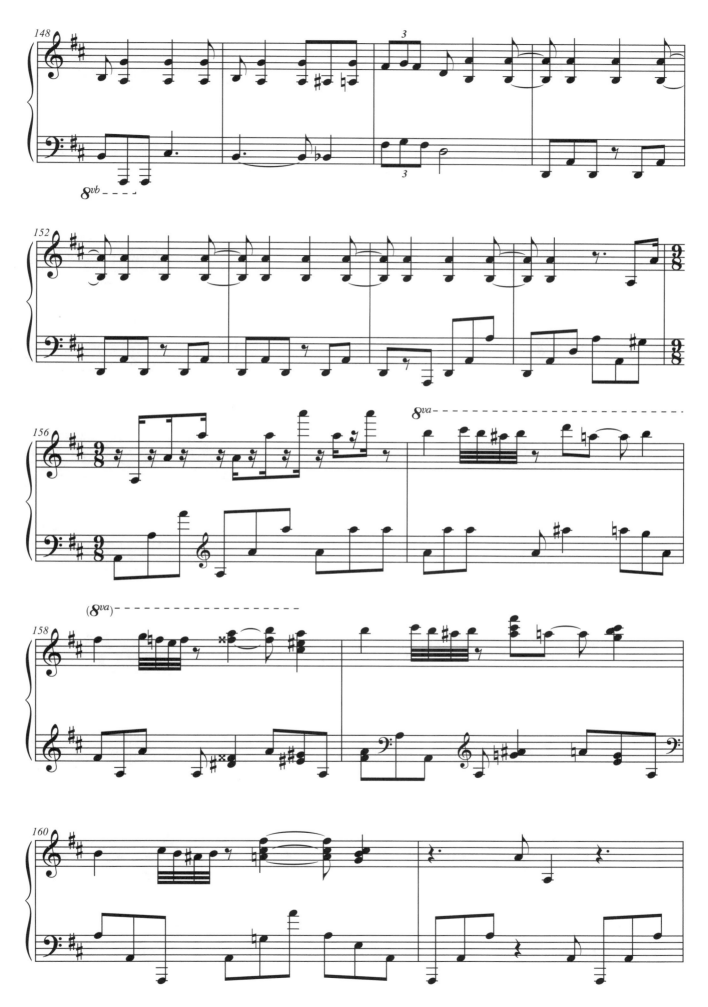

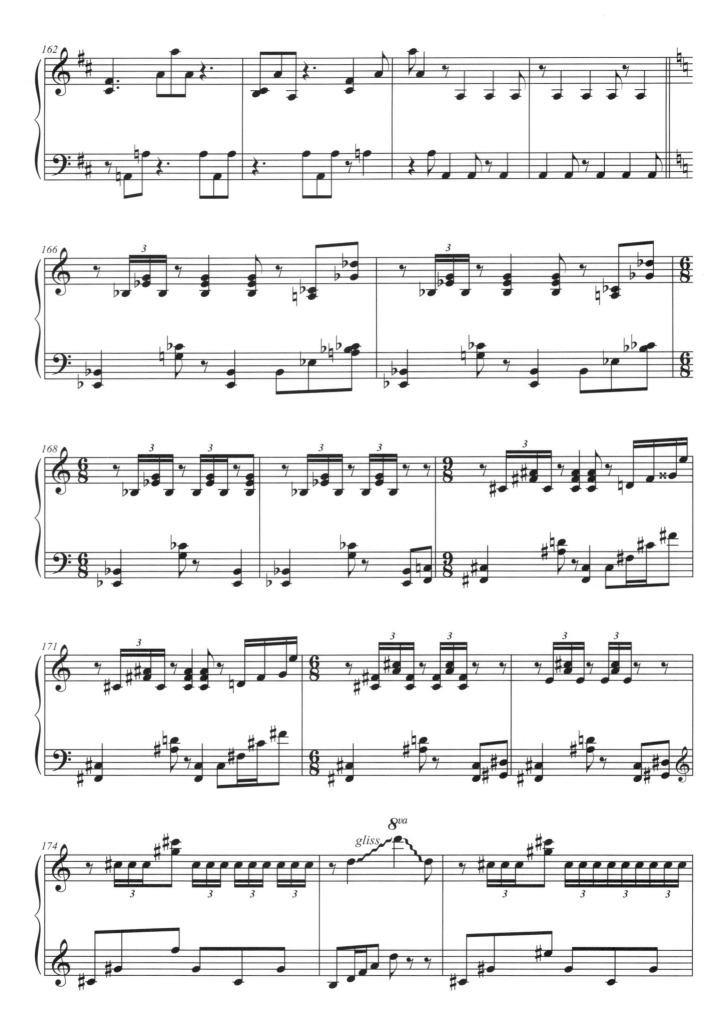

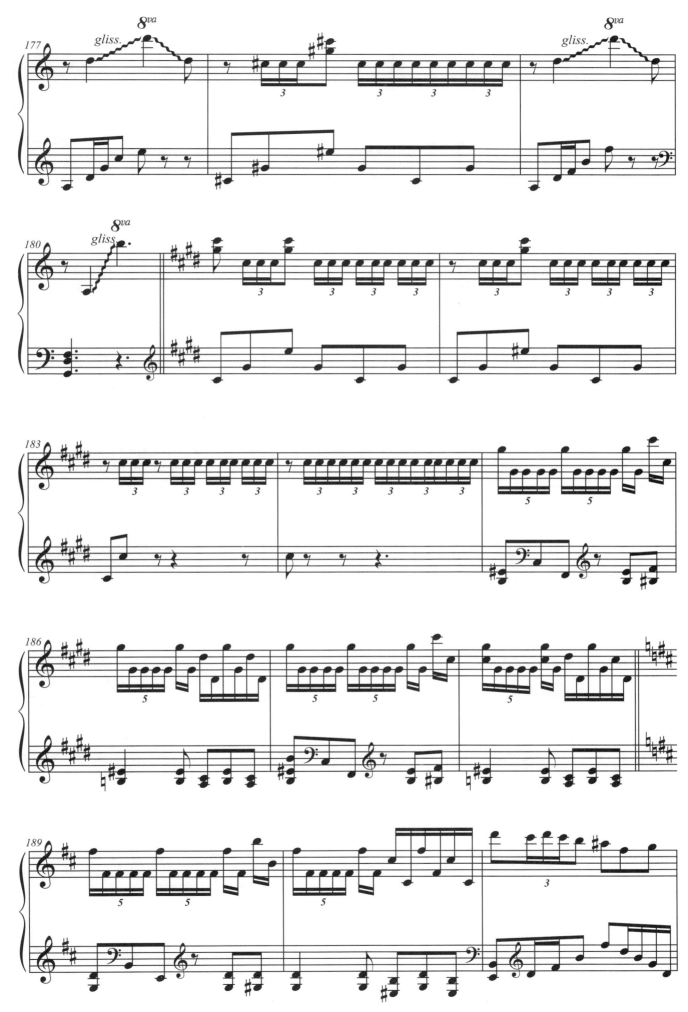

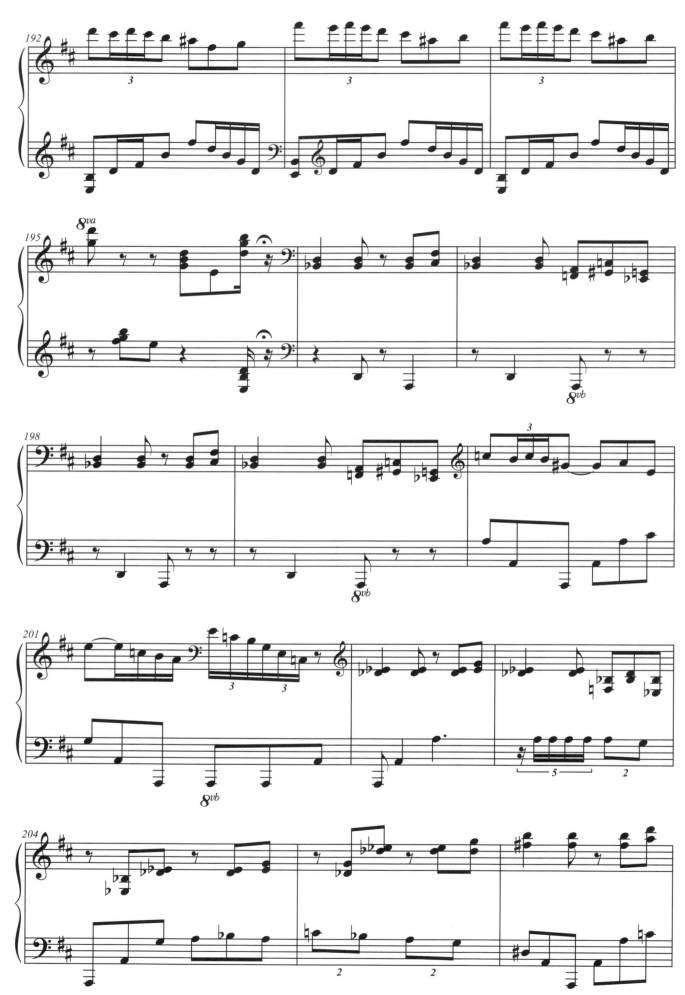

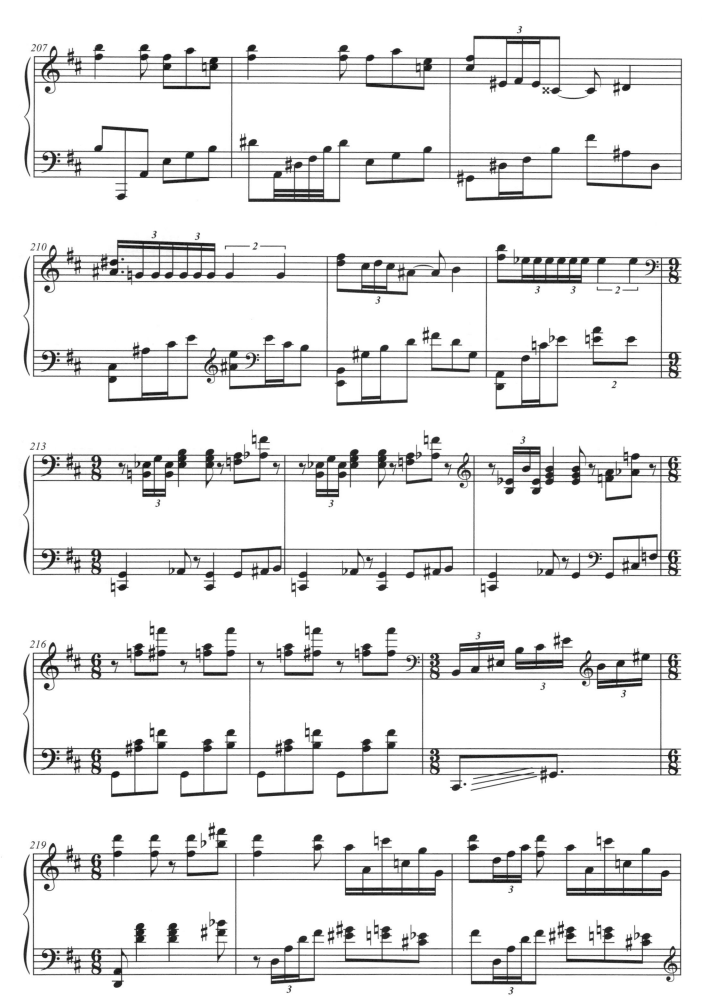

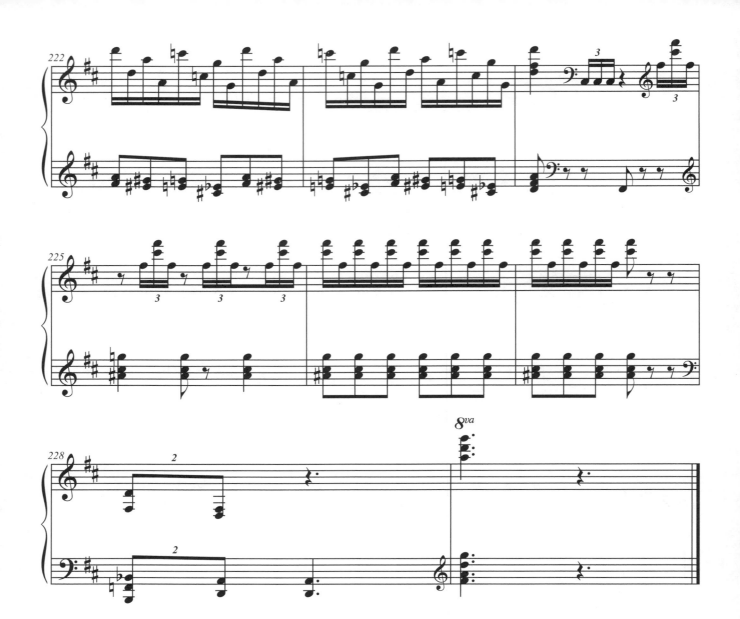

柴可夫斯基：第1號鋼琴協奏曲第一樂章

Pyotr Ilyich Tchaikovsky: Piano Concerto No.1 in B-flat minor, Movement I

（節錄）

柴可夫斯基：第一號鋼琴協奏曲第一樂章。野田妹法文鴉鴉鳥，求千秋幫她練習法文，但千秋為了練習指揮，只好懷著歉意狠心拒絕野田妹。當他轉身進房門，拿出指揮比賽報名簡章，背景就響起一段雄壯、充滿鬥志的號角聲，就是俄國作曲家柴可夫斯基的第一號鋼琴協奏曲第一樂章。這部作品名列古今最受歡迎的鋼琴協奏曲之一，雄偉又有氣勢的開頭就是它的正字標記。鋼琴先是以強力的和絃呼應法國號，並用一擋百的氣勢，連續演奏和絃與管絃樂團對抗，接著再重複管弦樂先前演出的壯闊主題。柴可夫斯基原本將這部作品，獻給他敬佩的鋼琴家尼可拉魯賓斯坦，卻被批評無法演奏，兩個人還因此一度翻臉。不過事實證明，這首曲子濃厚的俄羅斯情懷和開創性，卻廣受歡迎。這段音樂充分表露了千秋蓄勢待發、豪氣萬千的心情，野田妹，真是對不起啦！

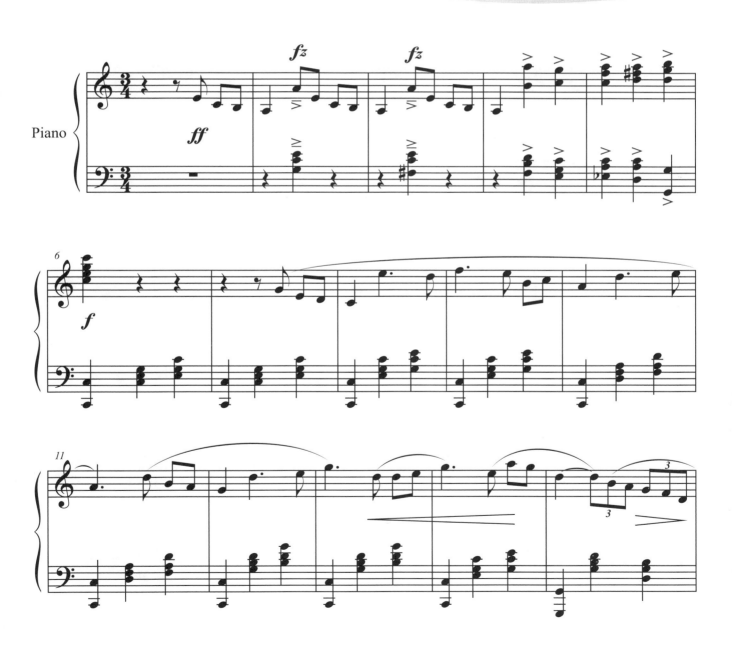

艾爾加：愛的禮讚

Edward Elgar: Salut d'Amour

艾爾加：愛的禮讚。一度想勾引千秋的俄國女學生塔尼亞，突然來找千秋幫忙設定網路，以及之後千秋在公寓裡偶然遇到塔尼亞，搭配的都是這段旋律。

顧名思義，「愛的禮讚」表達的當然是讚美愛情的美好囉！英國作曲家艾爾加的妻子，在結婚前送給艾爾加一首自己創作的詩「愛的優雅」，詩作激發了艾爾加的靈感，讓他也譜寫了「愛的禮讚」回贈給妻子。這首鋼琴小品旋律親切優美，有著像是冰淇淋在嘴裡化開的甜蜜，也因為廣受歡迎，被改編成各種樂器的演出版本。配樂家選用這段音樂當做配樂，讓艾爾加和妻子的深情，對比著劇中塔尼亞對千秋的一片「痴」心，應該是一種特殊的「笑」果吧！

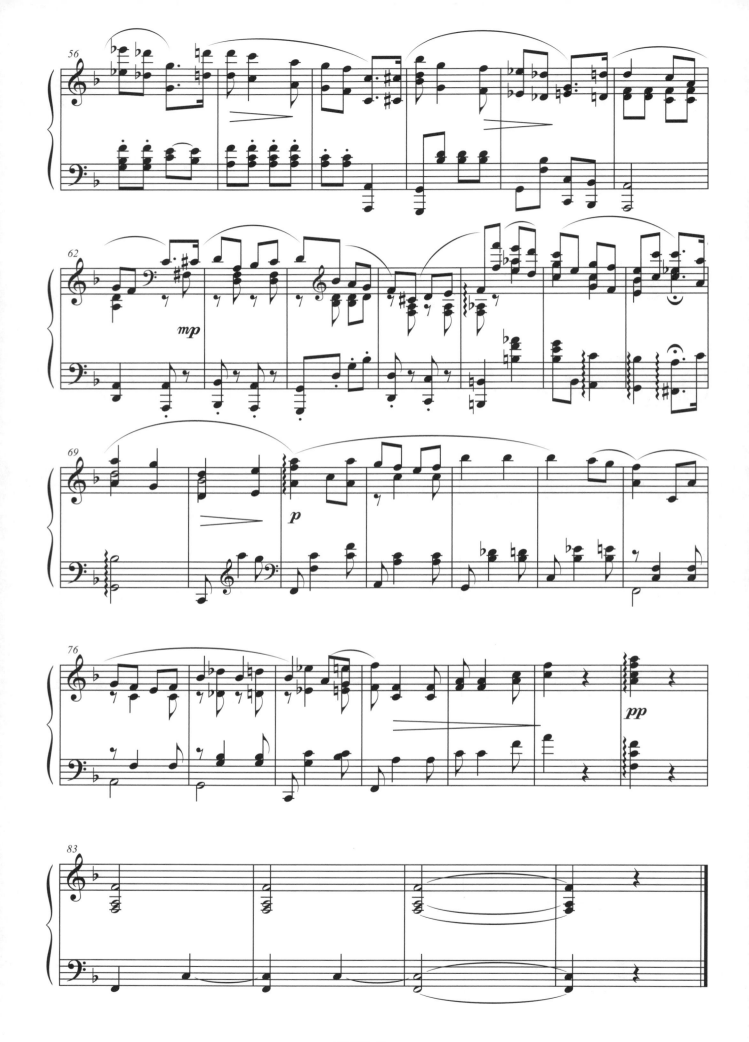

蕭邦：「英雄」波蘭舞曲

Frederic Chopin: Polonaise in A Flat 'Heroic', Op. 53

蕭邦：「英雄」波蘭舞曲。鄰居俄羅斯留學生塔尼亞彈琴給千秋聽，錯誤百出地讓千秋聽得嘴歪眼斜兼快昏倒，只好展開魔鬼特訓。塔尼亞彈的這首蕭邦「英雄」波蘭舞曲，可說是蕭邦的超級名曲，在許多電影電視裡，似乎劇情人物想要展現鋼琴技巧時，常會演奏這首音樂。

波蘭舞曲是一種起源農村，流行於宮廷的舞蹈，擁有強烈而特殊的節奏，而在蕭邦的眾多波蘭舞曲當中，「英雄」波蘭舞曲，則是以華麗的音符、英雄般的氣勢特別受到歡迎。劇中的愛打扮、外表浮誇的塔尼亞，似乎是想用這首音樂展現自己的所學，結果，是個完全的失敗…演奏像這首曲子，除了「大聲」抓住聽者的耳朵，也需要彈出波蘭舞曲節奏的特殊風味哷！

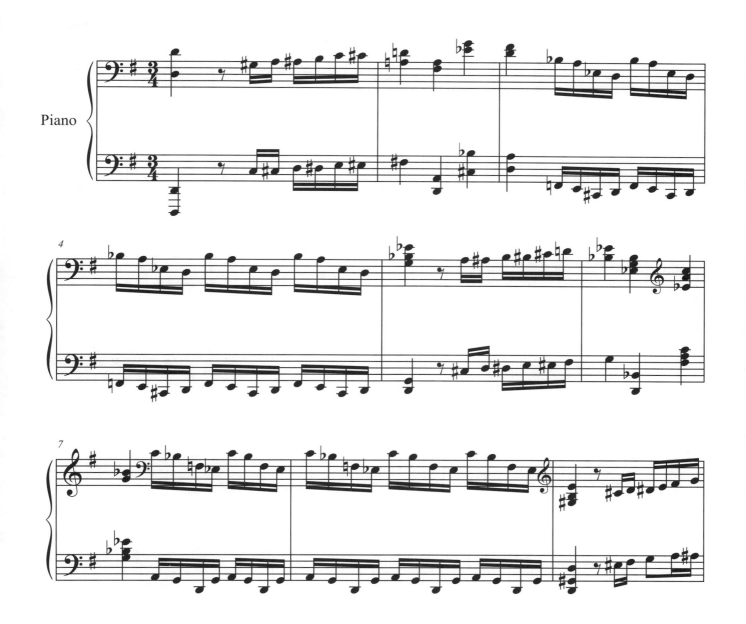

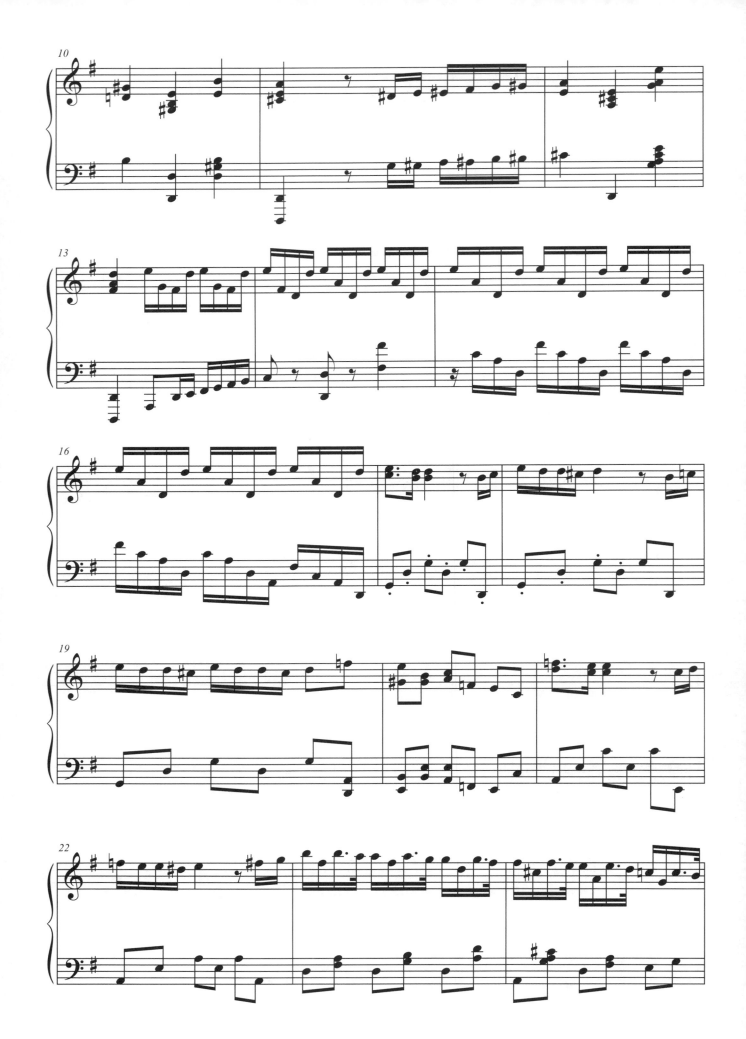

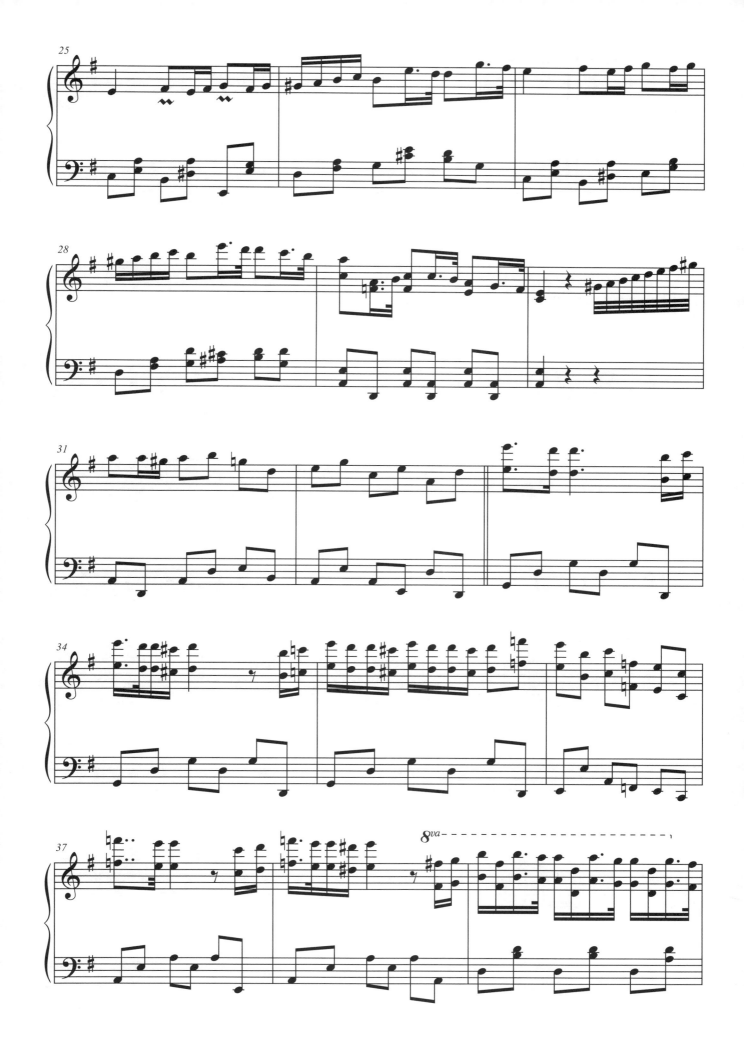

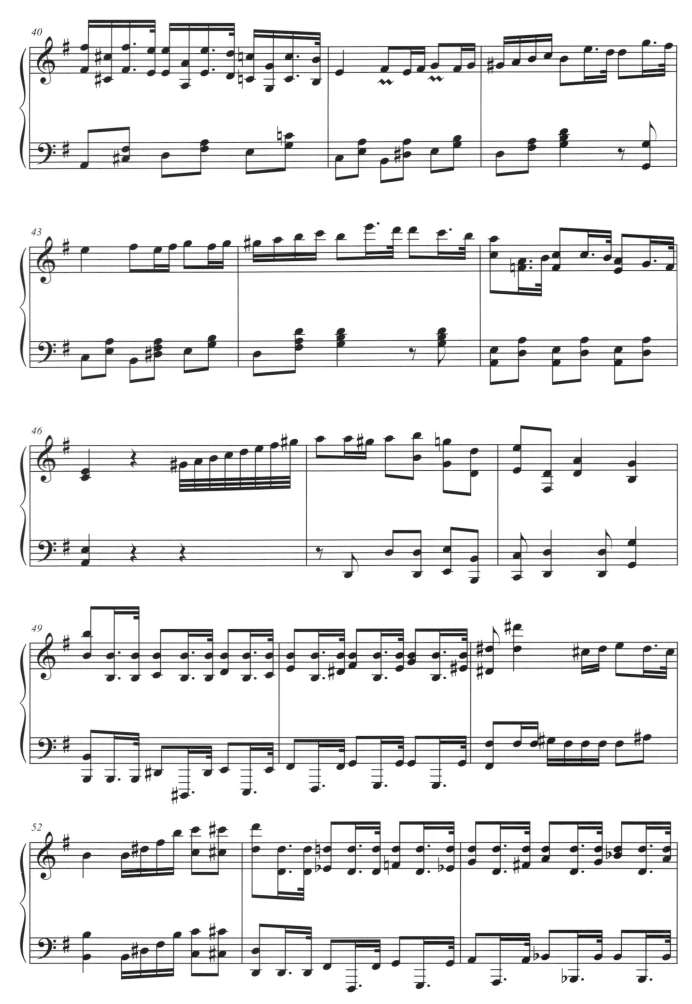

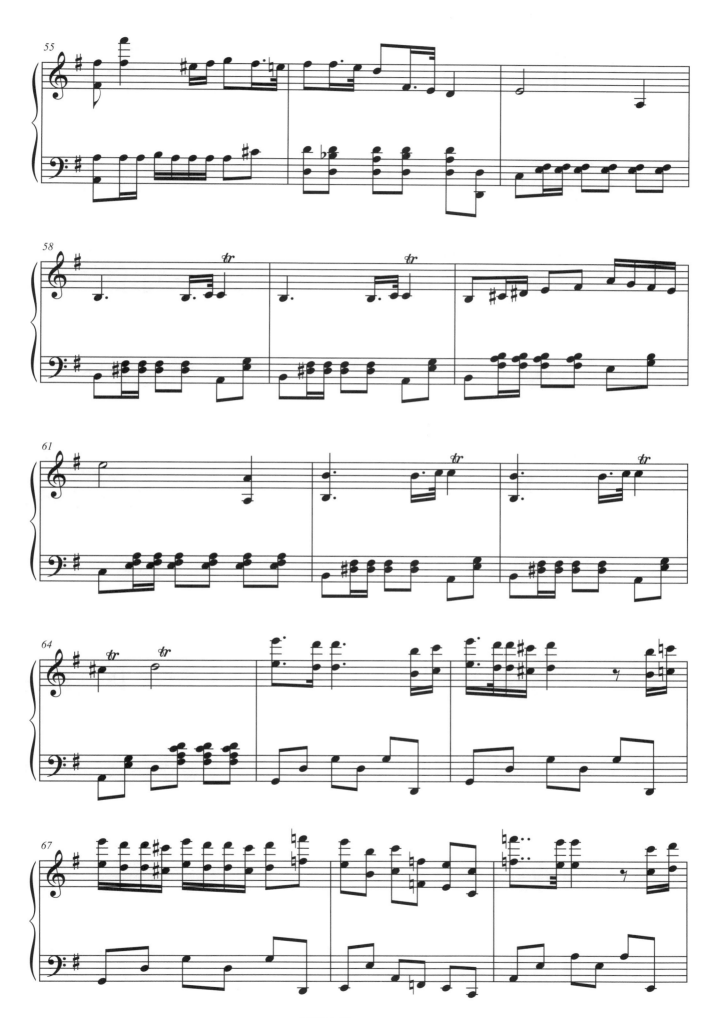

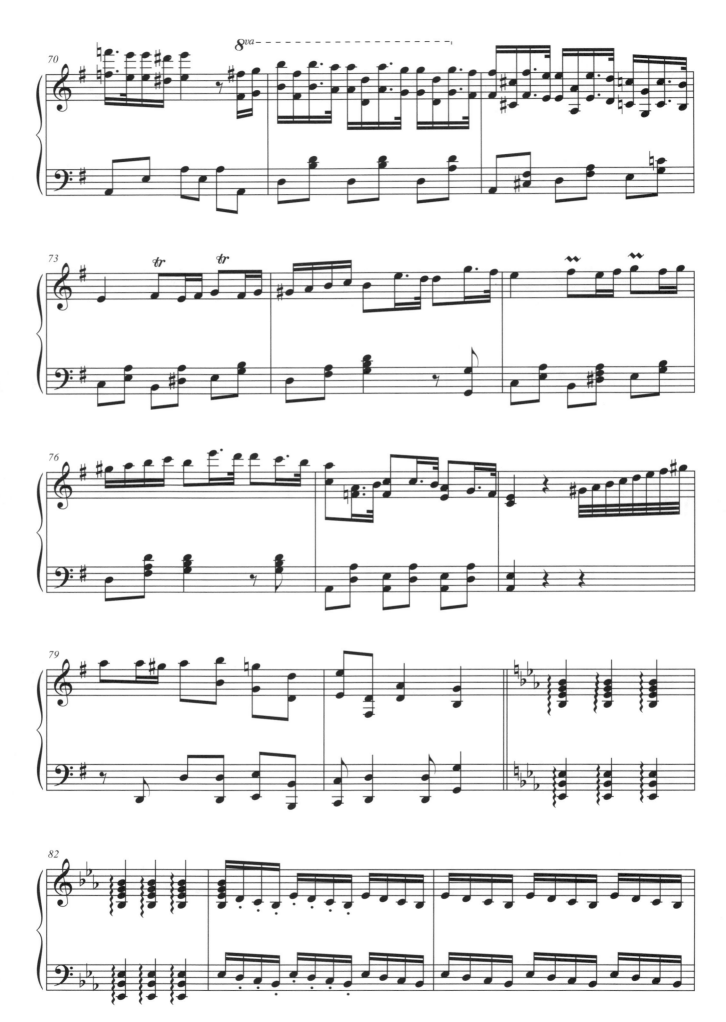

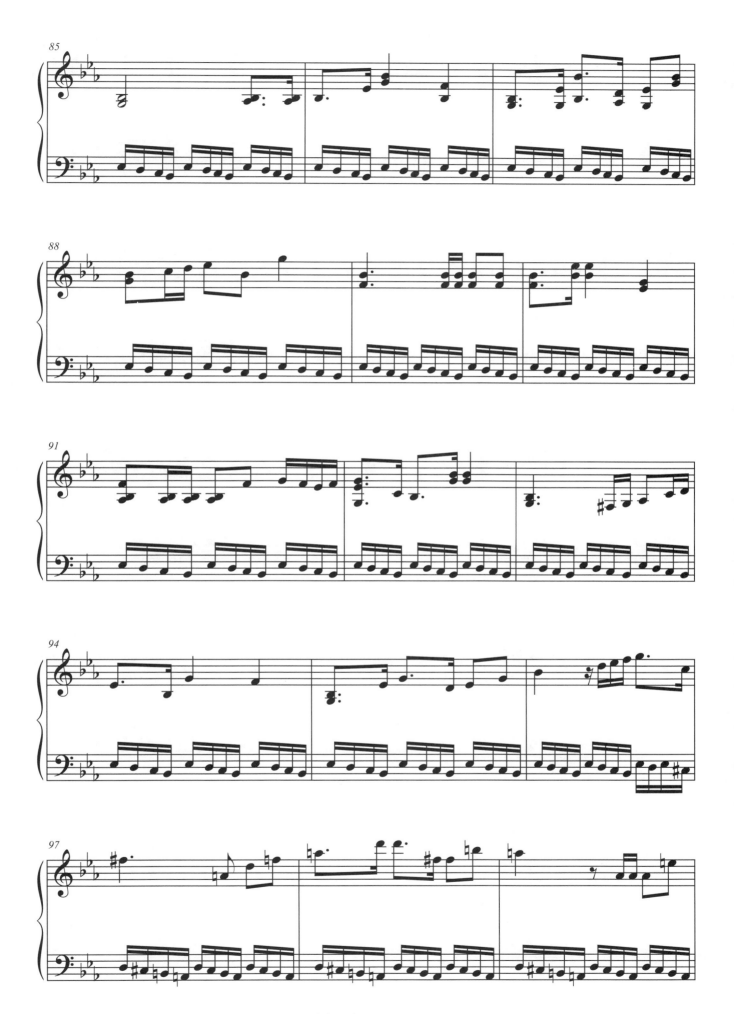

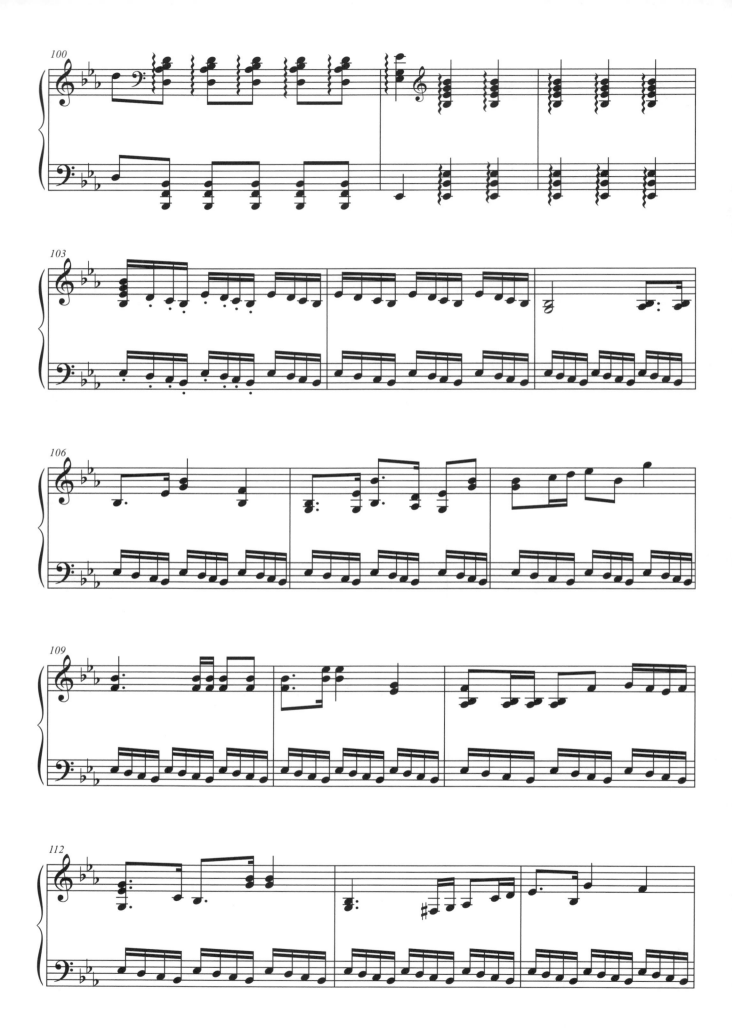

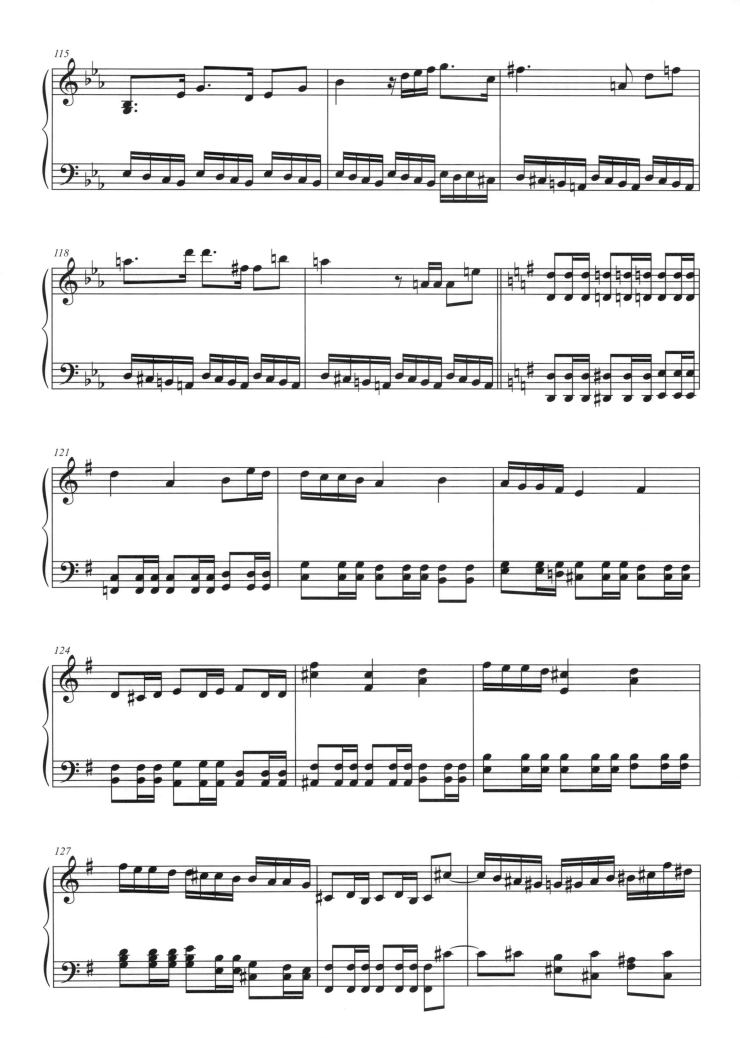

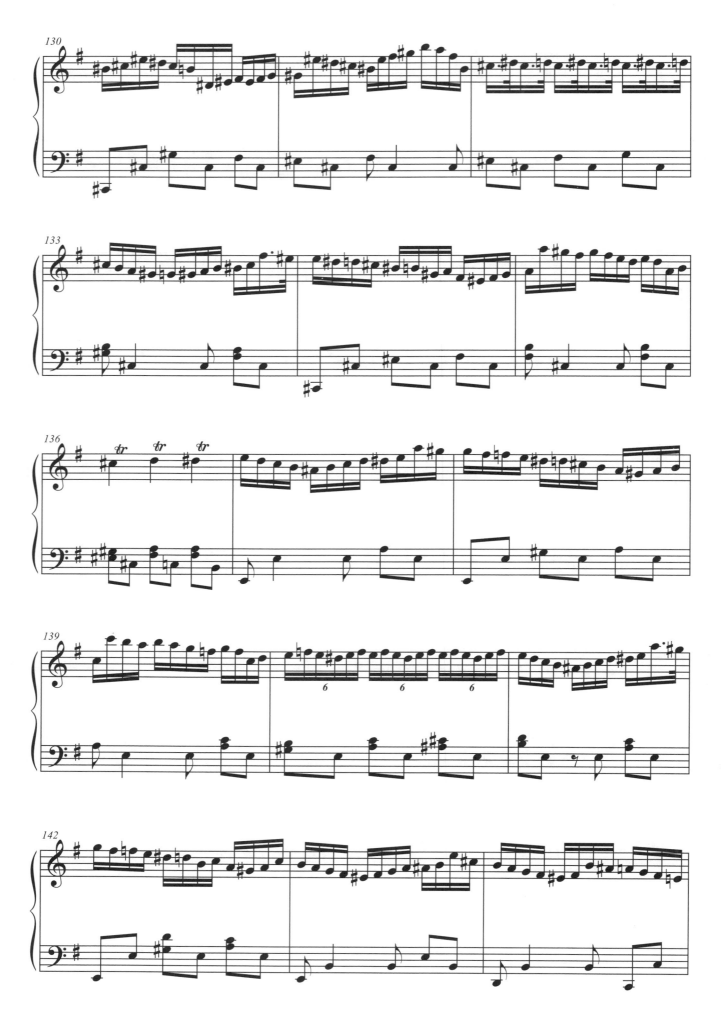

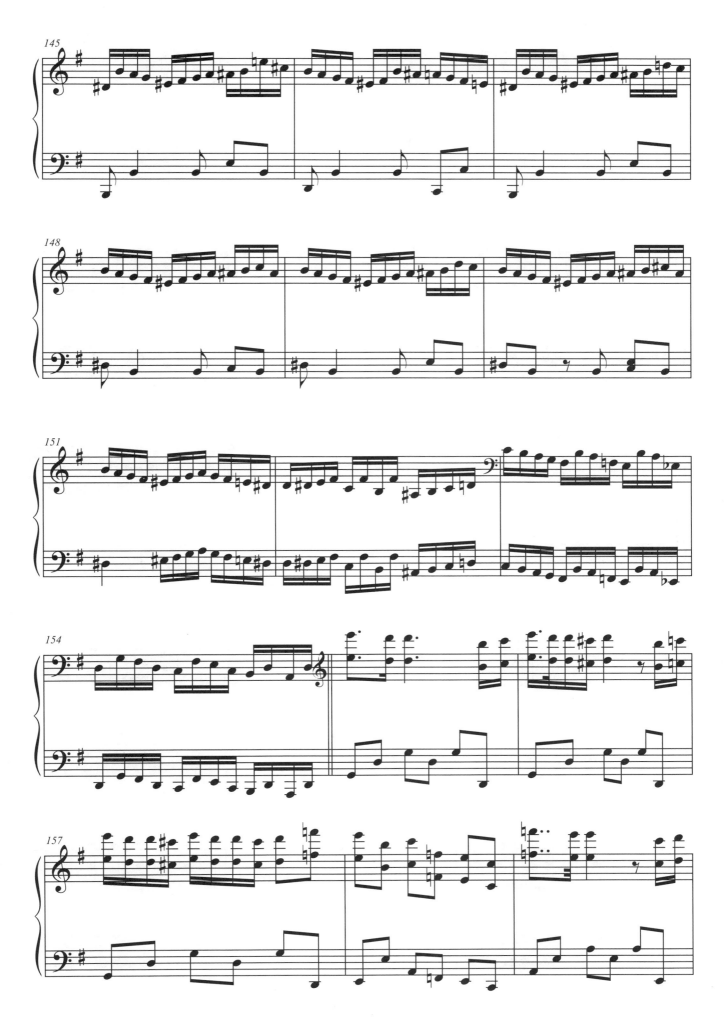

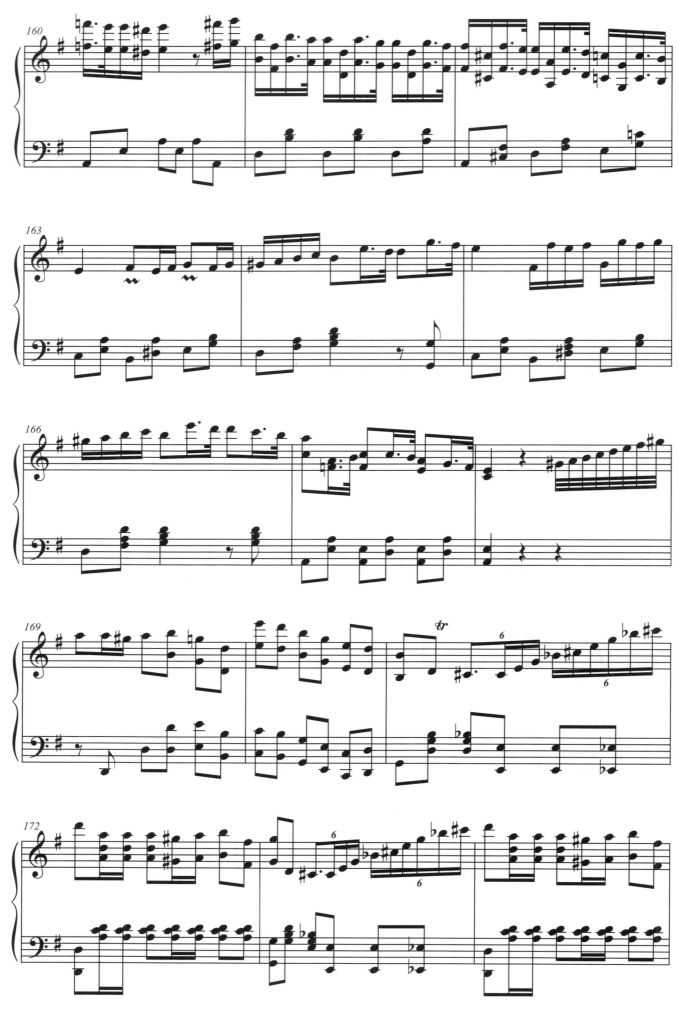

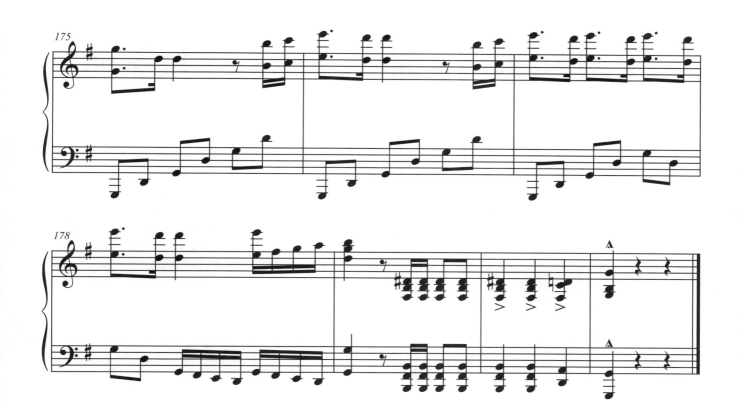

比才：卡門組曲——哈巴奈拉舞曲

Georges Bizet: Carmen Suite - Habanera

比才：『哈巴奈拉舞曲—愛情像一隻任性的鳥兒』，選自歌劇「卡門」這段音樂出現過兩次，一次是千秋準備出發參加比賽前，野田妹卻和法蘭克討論要去參加動漫節，第二次是千秋在指揮比賽第三輪上台前，相信許多人都對當中的旋律不陌生！這是在歌劇中，女主角西班牙吉普賽女郎卡門出場時，以哈巴奈拉舞曲風格演唱的詠嘆調。音樂先是由低音弦樂，展開神秘而特殊的節奏，之後女中音再以有點慵懶又妖媚的歌聲，唱出「愛情像是一隻任性的鳥兒，沒有人可以馴服它…」表達她敢愛敢恨，隨性不受拘束的愛情觀。音樂在劇中第一次的出現，歌詞有點在暗示，野田妹對千秋參加指揮比賽有些漫不在乎的態度，而第二次的出現，則是表現了千秋上台前的慌亂（尤其是低音的弦樂前奏，就像是千秋砰砰的心跳聲！）演奏這首曲子時，就把自己想像成卡門，表現出神秘、令人不安、帶有「致命吸引力」的感受吧！

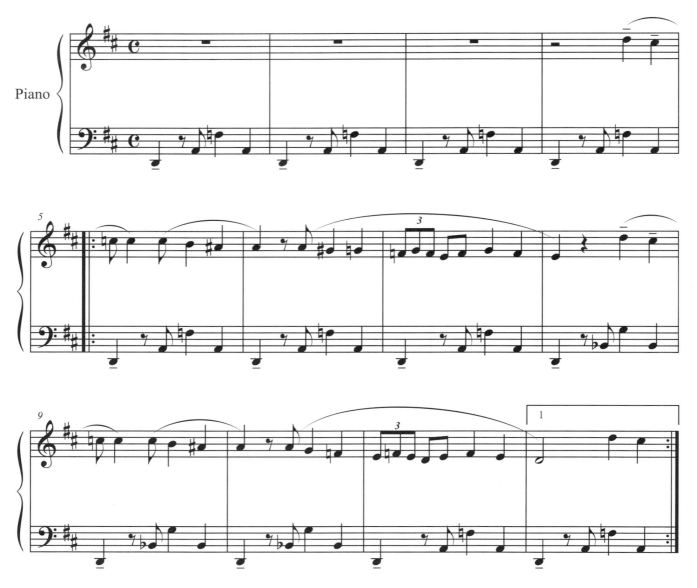

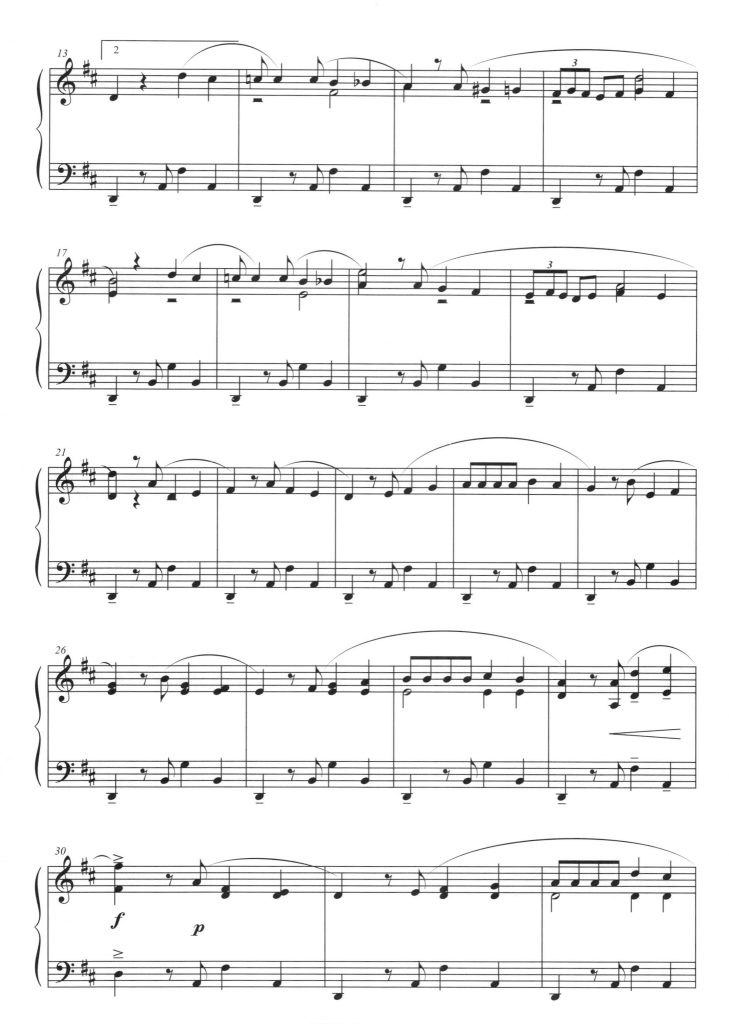

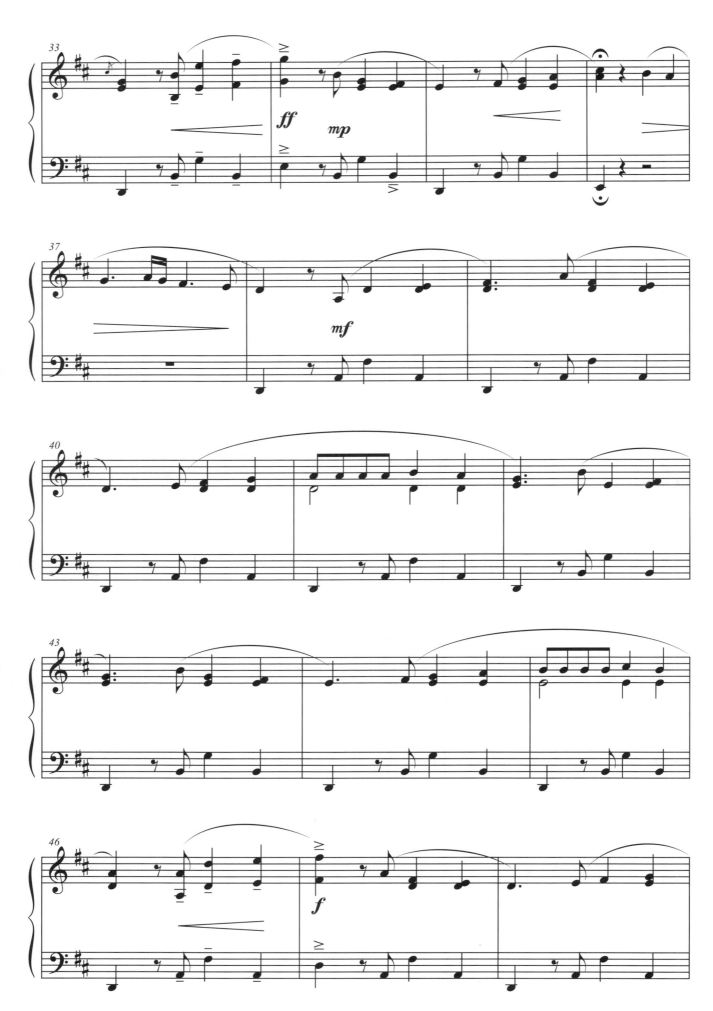

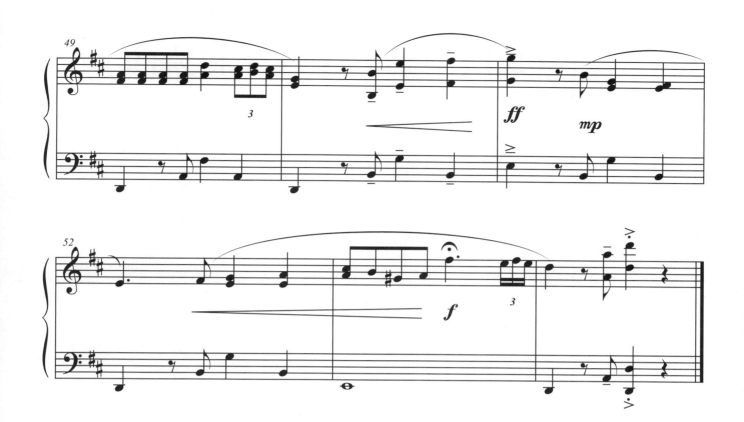

布拉姆斯：第五號匈牙利舞曲

Johannes Brahms: Hungarian Dance No.5

布拉姆斯：第五號匈牙利舞曲。野田妹到車站送別千秋，巧遇法國指揮新秀堅尼和他的日本女友優子，兩個女人之間的戰爭也就此開始！千秋和堅尼，誰比較厲害？隨著野田妹和優子爭辯得愈來愈激烈，布拉姆斯的第五號匈牙利舞曲也跟著開始「火上加油」！布拉姆斯一共寫有二十一首為雙鋼琴演奏的匈牙利舞曲，都是根據他所蒐集的匈牙利吉普賽旋律編寫而成。

第五號匈牙利舞曲，是當中最廣為人知的旋律，經常以管絃樂團的形式演出。熱情的旋律，帶有一點小調的哀愁感，切分音的強烈節奏、大小聲的對比，都令人印象深刻。在劇中，隨著音樂的進行，千秋對決堅尼的戰鬥意志，也迅速升高！這是一場屬於他的戰爭，寵物（野田妹）不准進場！

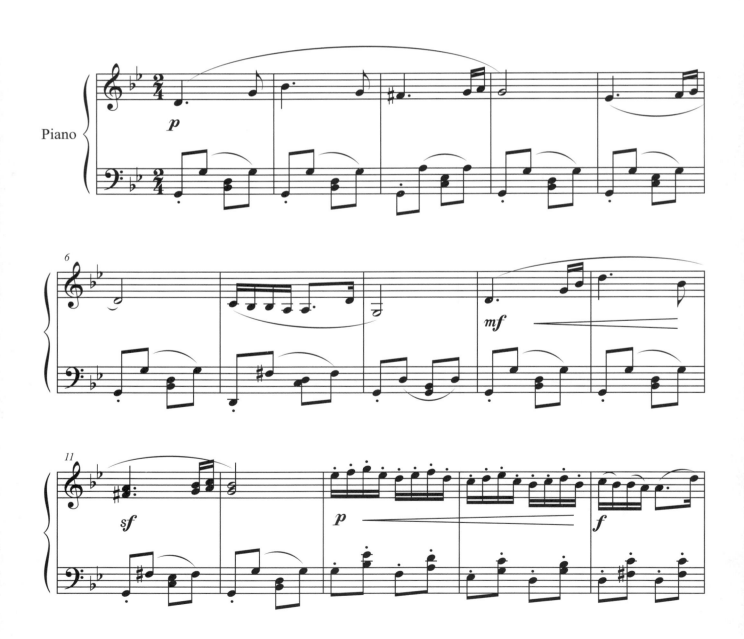

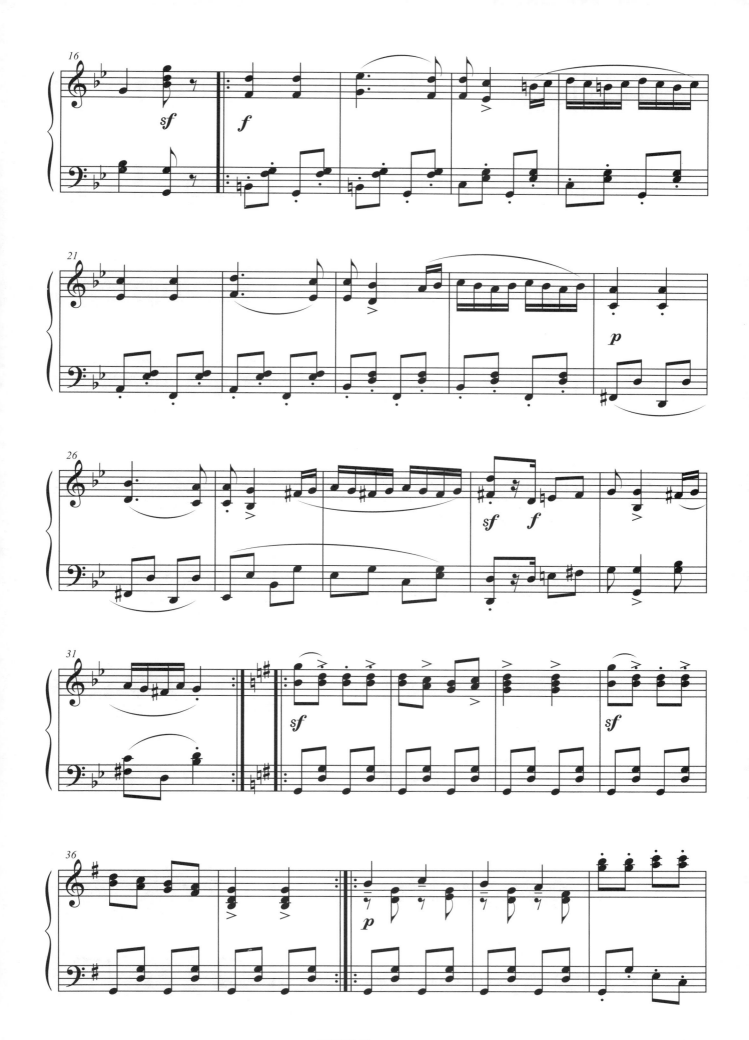

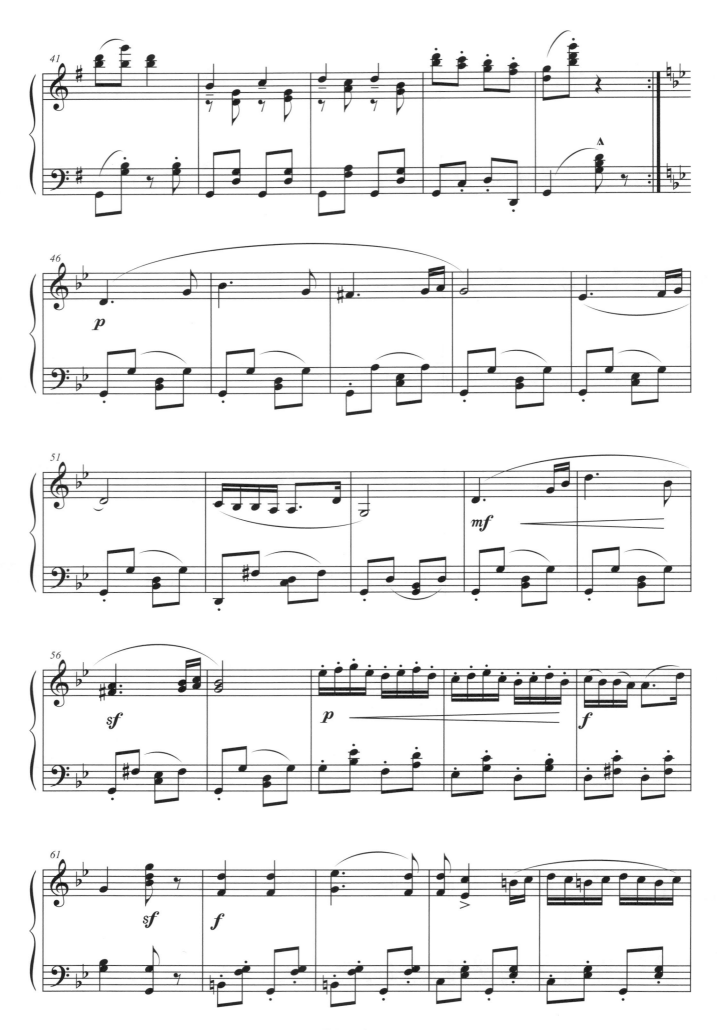

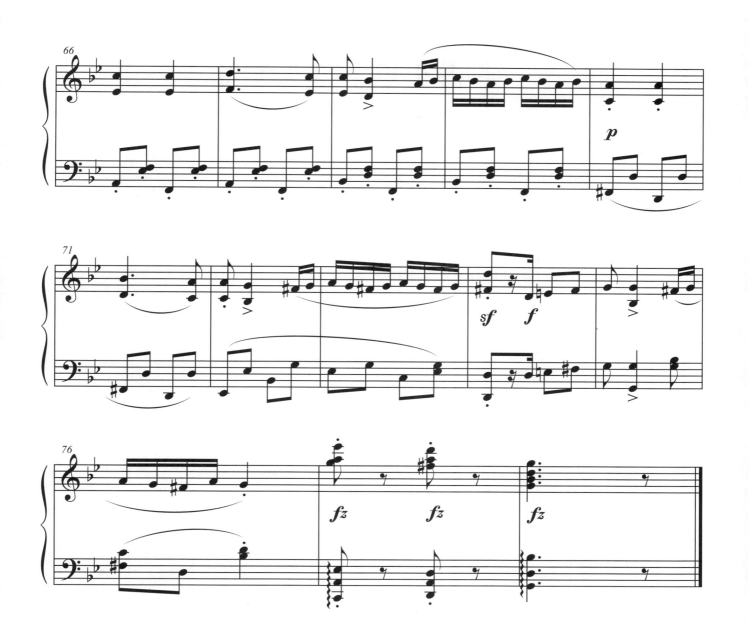

佛瑞：西西里舞曲

Gabriel Fauré: Sicilienne, Op78

佛瑞：西西里舞曲。這首作品，應該算是千秋與野田妹的別離和思念之歌！第一次出現，是在野田妹送別千秋去比賽的火車行進時，千秋隔著車窗，叮嚀野田妹，要好好練習鋼琴，第二次則是千秋回到日本，和RS樂團的朋友們團聚的場合。當時，峰問起了思念的清良，真澄也關心著野田妹的近況，讓千秋的思緒飄向了野田妹…法國作曲家佛瑞的『西西里舞曲』，出自戲劇配樂「佩利亞與梅麗桑」，可以說是佛瑞最受歡迎、美得讓人無法抗拒的一首作品。在豎琴的分解和絃鋪陳下，長笛悠悠地吹出抒情優美的旋律，帶有一點哀愁感，還有優雅如夢的感受。戲劇中的佩利亞，愛上了哥哥的妻子梅麗桑，嫉妒的哥哥殺死了佩利亞，而梅麗桑之後也在為哥哥生下一孩子之後悲傷去世。還好，千秋和野田妹還不至於這麼悲慘，他們只是暫時別離，各自在音樂的路上努力！

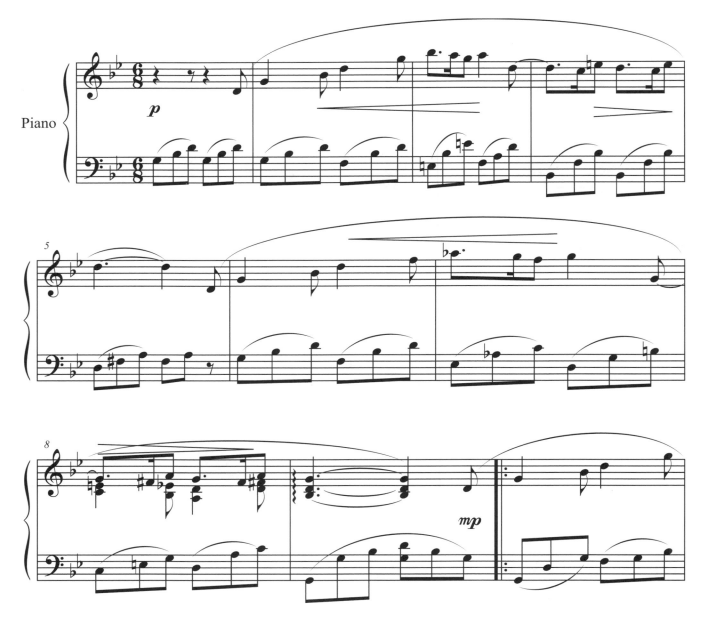

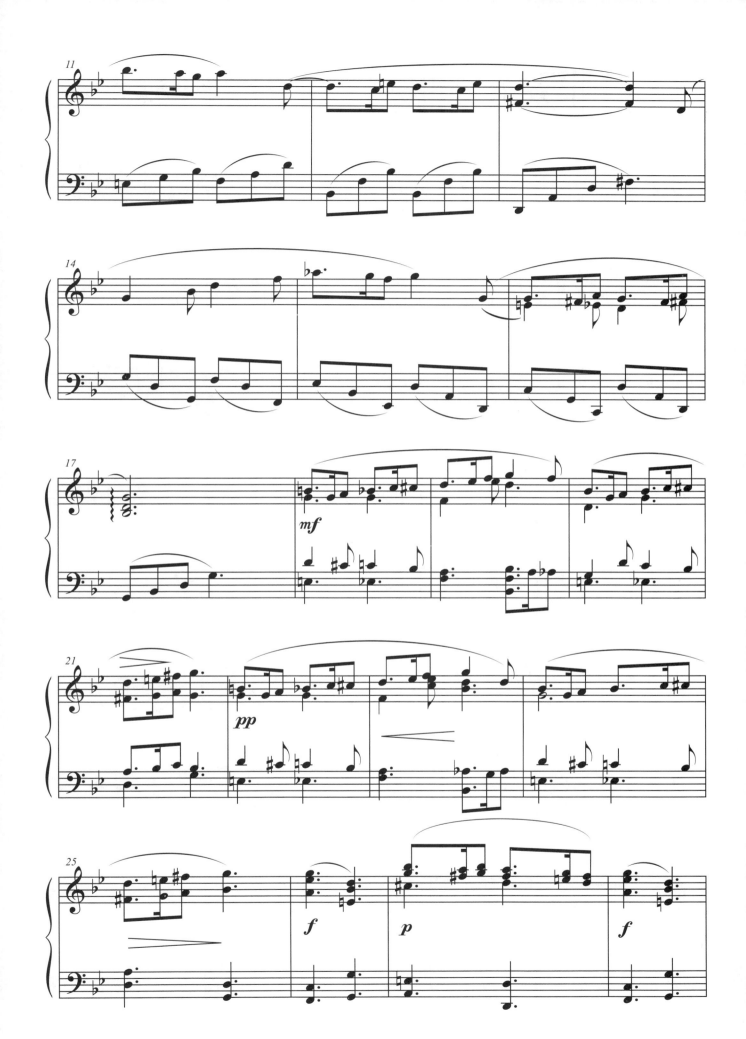

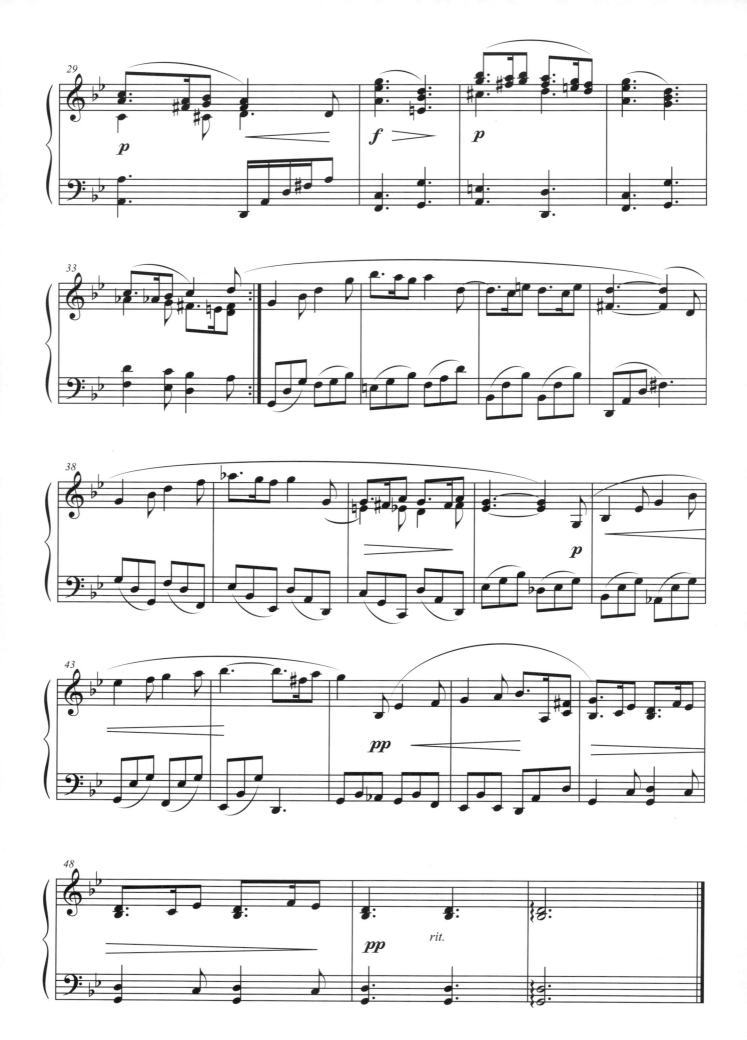

海頓：第104交響曲「倫敦」第一樂章

Haydn: Symphony No.104 in D major 'London', Movement I

（節錄）

海頓：第104號交響曲「倫敦」。千秋王子第一次預賽的演出曲目，就是這首海頓的第104號交響曲「倫敦」。奧地利作曲家海頓有「交響曲之父」的稱呼，他的音樂大部份都充滿明朗的旋律和節奏，還有天生的幽默感。不過，他這首最後的交響曲，第一樂章卻是以雄壯的慢板開始。

低沉有力的和聲，呈現出豪放的氣勢後，音樂節奏變得輕快，但一樣堅定有力地不斷推進。千秋在指揮時，特別要求樂團以非常沉重的感覺開場，原本讓評審覺得過於沉悶，但聽到後來，才發覺到千秋想要創造對比的用心。在鋼琴上演奏這首「倫敦」交響曲，就要表現出尊貴的氣魄，就像千秋指揮時，身邊圍繞著高貴的黑色羽毛喔！

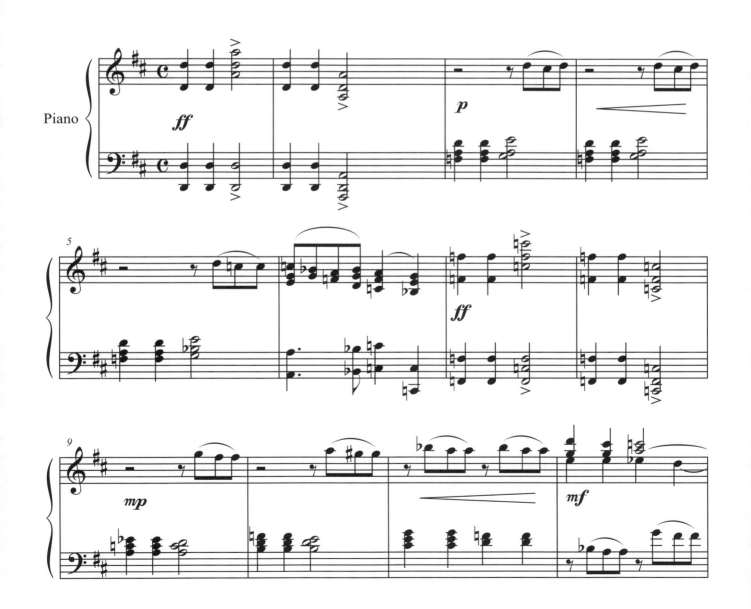

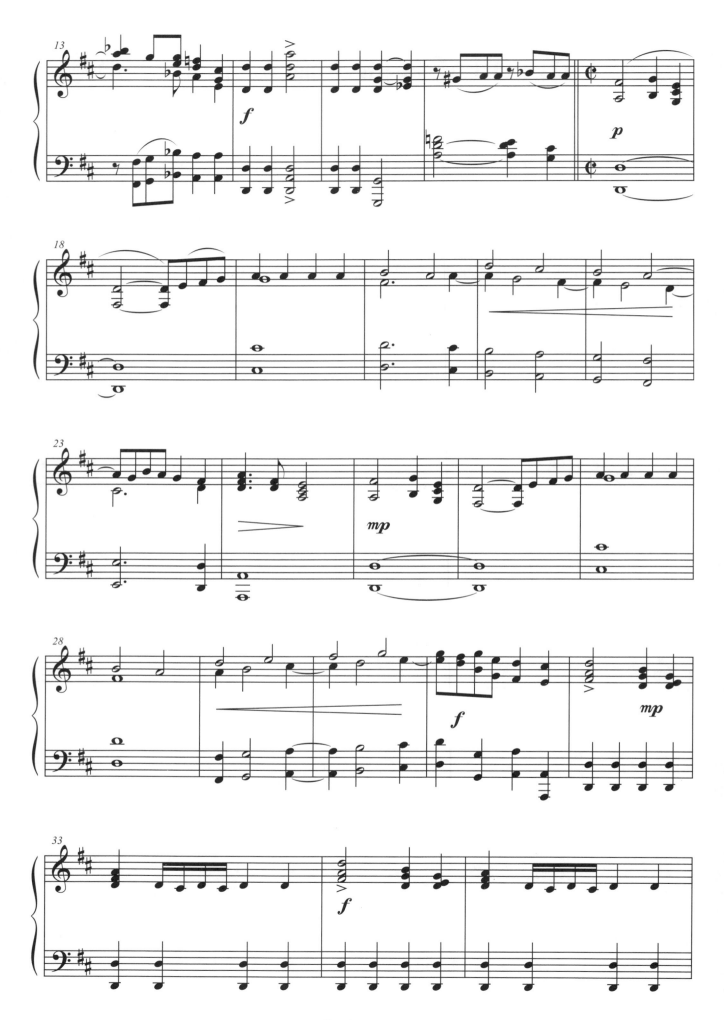

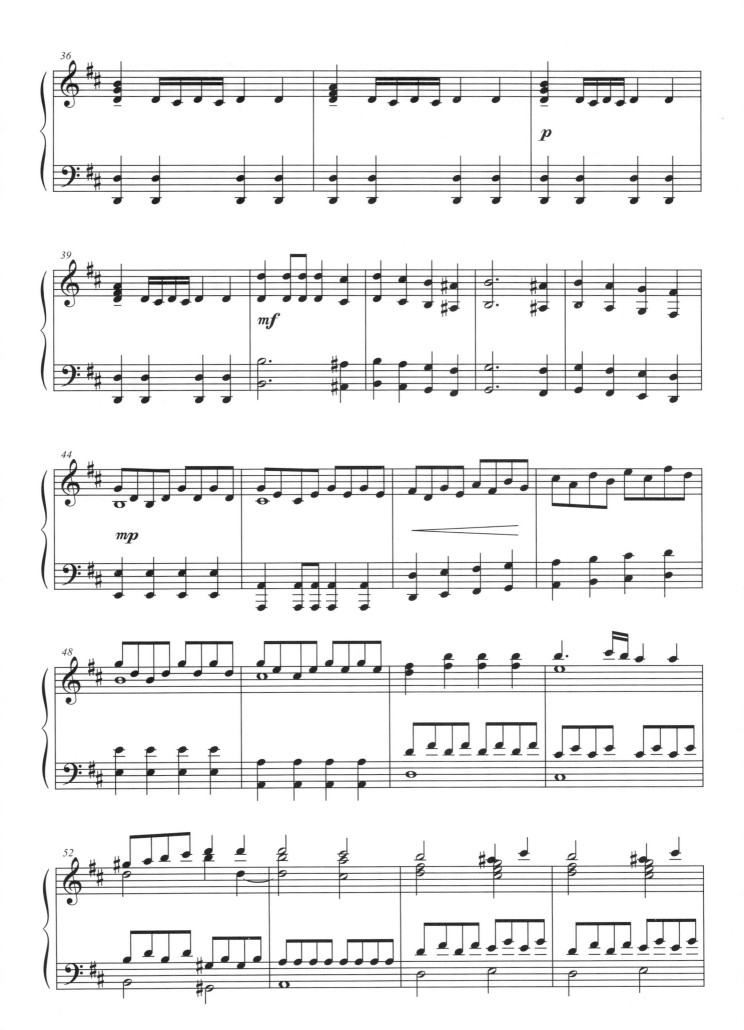

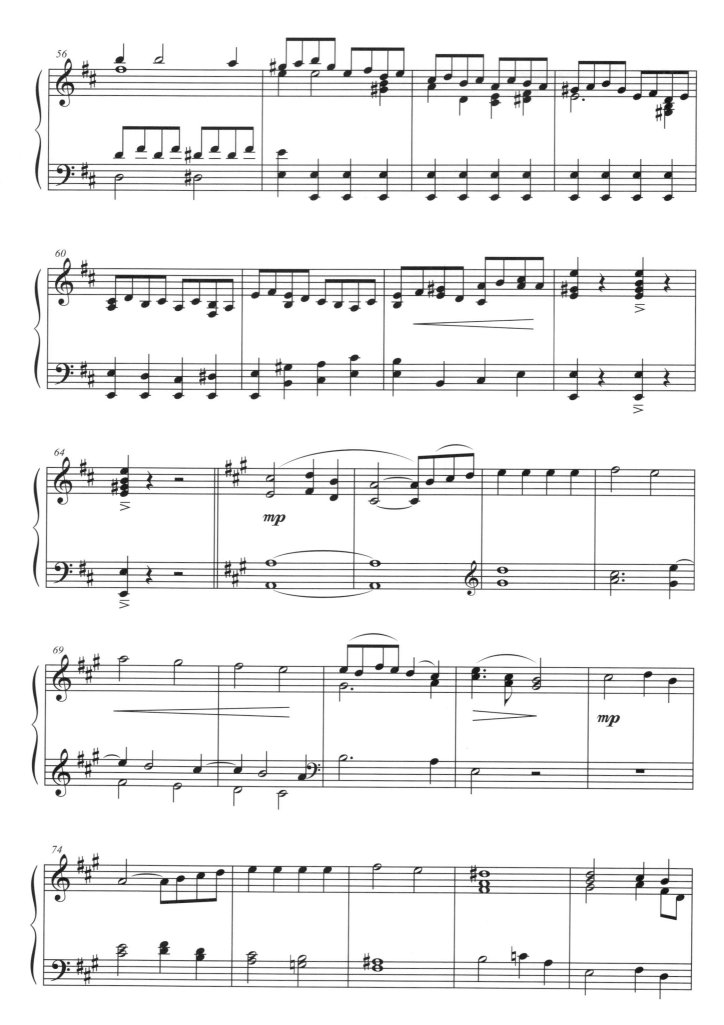

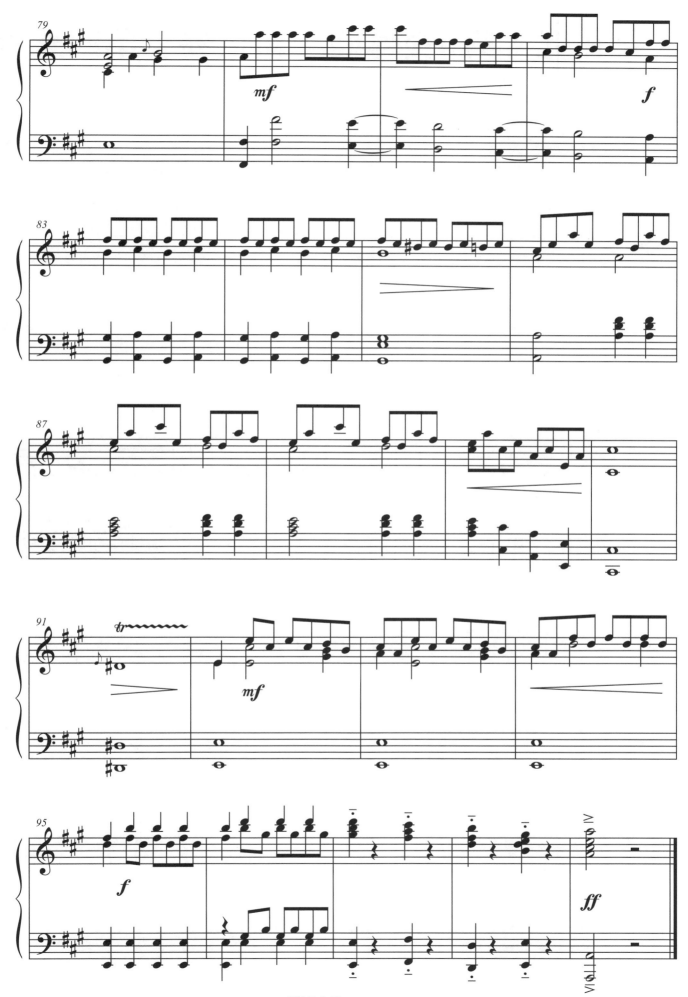

德弗札克：第9交響曲「新世界」第四樂章

Antonin Dvorak: Symphony No.9 'From the New World', Movement IV

（節錄）

德弗札克：第九號交響曲「新世界」第四樂章。千秋的第二次預賽，遇到必須「糾錯」的指揮曲目，正是這首大名鼎鼎的交響曲。德弗札克是個非常熱愛火車的作曲家，除了音樂之外的興趣，就是到火車站看火車進站！「新世界」交響曲的第四樂章一開頭，聽起來就像是古早的蒸氣火車，轉動引擎加速前進，能量累積到最大，再由嘹亮的號角聲釋放！

因為這首作品是德弗札克在十九世紀的「新世界」--美國創作的音樂，音樂裡融合了美國印地安人粗獷的音樂節奏，還有德弗札克的家鄉，捷克帶有鄉土氣息的民族旋律。當中的第四樂章，帶有嚴肅緊張，卻又令人熱血沸騰的氣勢，非常符合千秋和堅尼糾錯比賽時，令旁觀者緊張卻又表現精采的感覺！

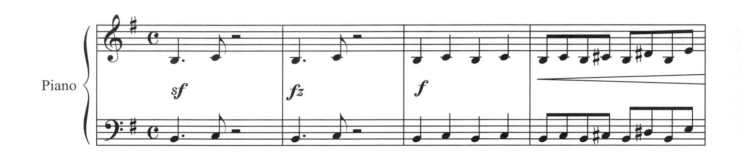

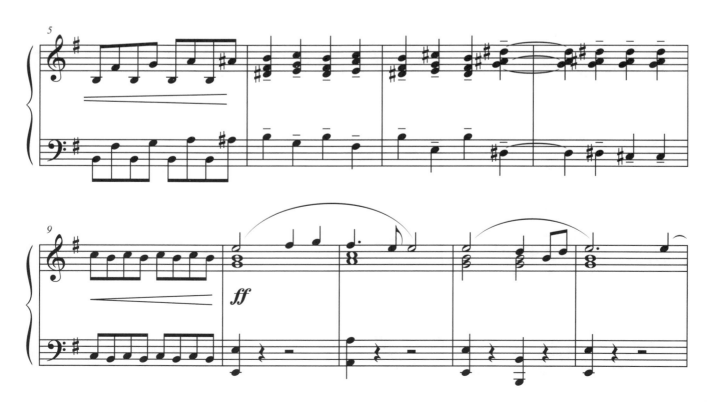

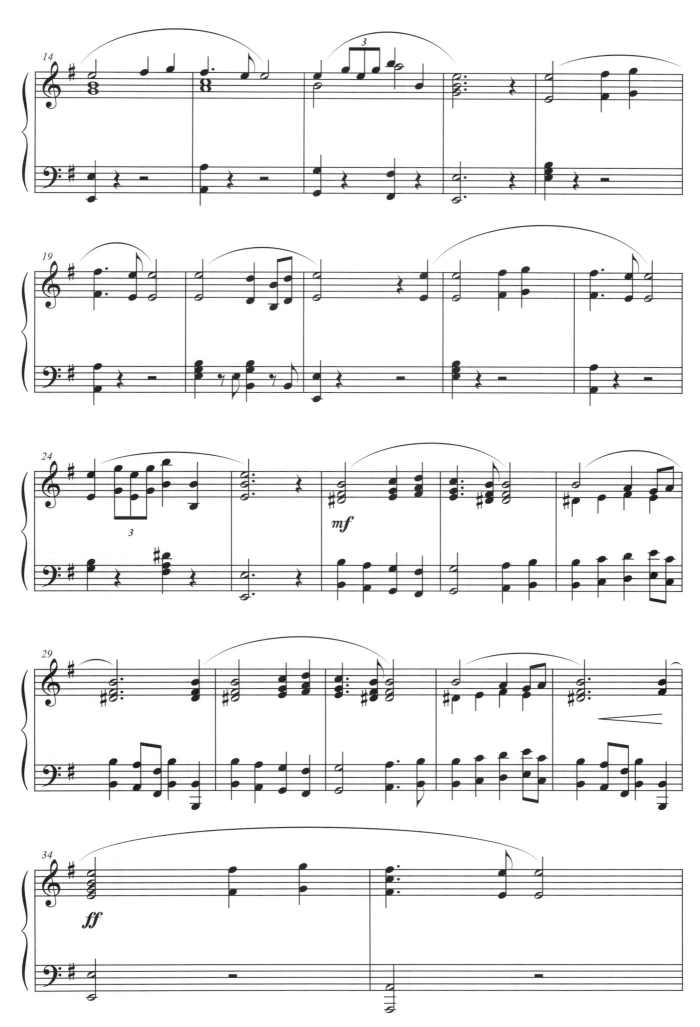

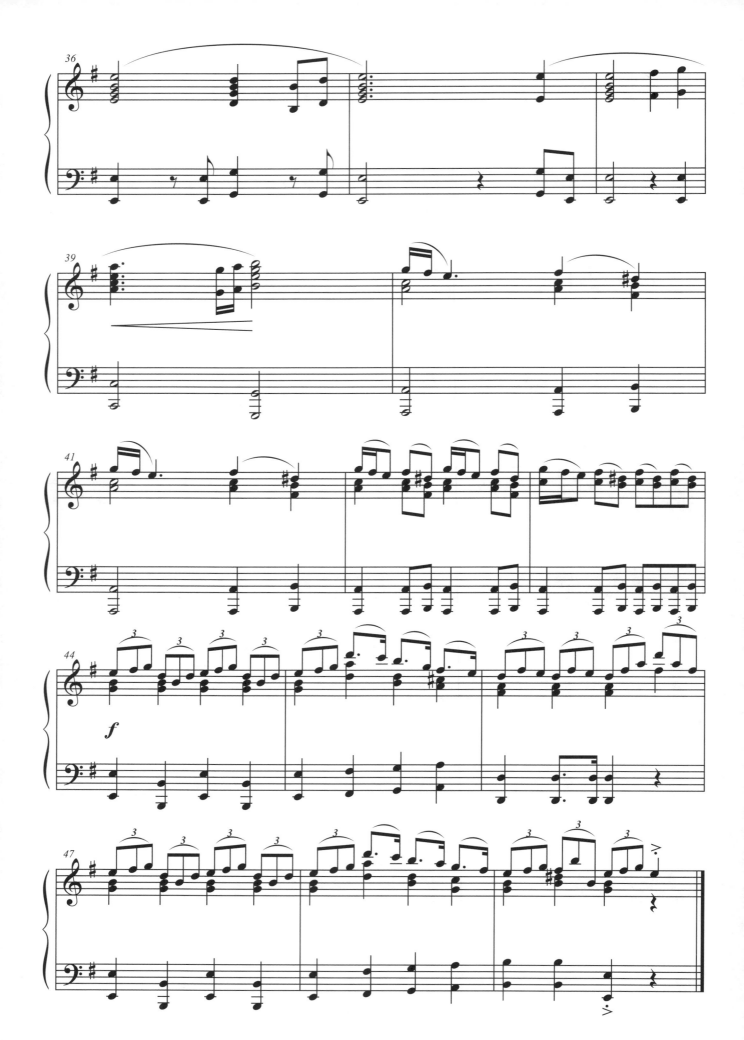

史麥塔納：我的祖國——莫爾道河

Bedrich Smetana: Ma Vlast - Moldau River

（節錄）

史麥塔納：『莫爾道河』，選自交響詩「我的祖國。千秋在第三輪指揮賽中表現不佳，經過心情的沉澱和調適後，和野田妹在餐廳裡等待入選決賽的結果，餐廳侍者的鼓勵，也讓千秋感動得紅了眼眶。從當時一直到比賽結果發表，持續出現的感人配樂，就是捷克作曲家史麥塔納的『莫爾道河』。莫爾道河是捷克的首都布拉格最主要的河流，地位就像是巴黎的塞納河。在音樂中我們可以很具體地感受到，莫爾道河從上游的小溪流，漸漸匯集成大河流，河水經過岸邊有農民們在婚禮上跳舞，夜晚的河面上有水精靈在月光下的舞蹈，最後河流拍打著岸邊的石頭，進入布拉格開闊的河面，壯麗地結束。在劇中，而千秋和野田妹用餐的餐廳窗戶望過去的美麗河流，就是莫爾道河。而其他只要是在布拉格的場景，幾乎都會帶到莫爾道河，交響迷們，其實對這條河流早已不陌生囉！

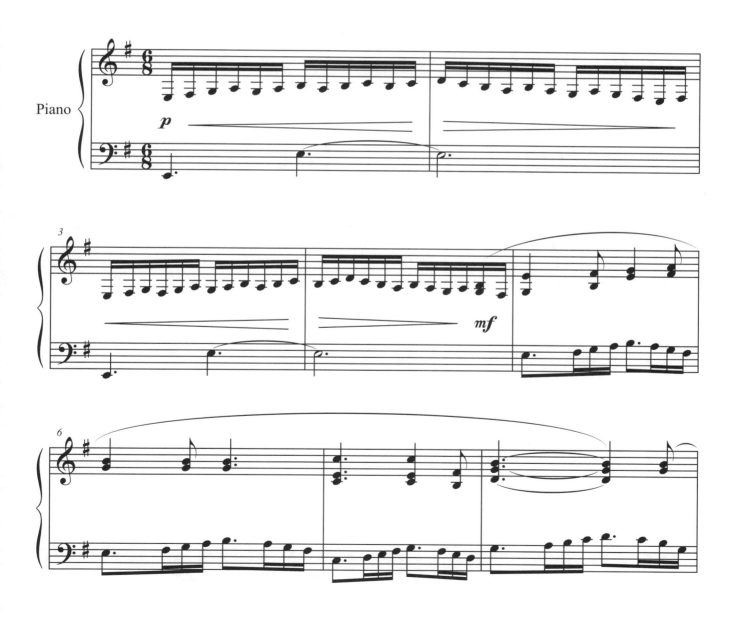

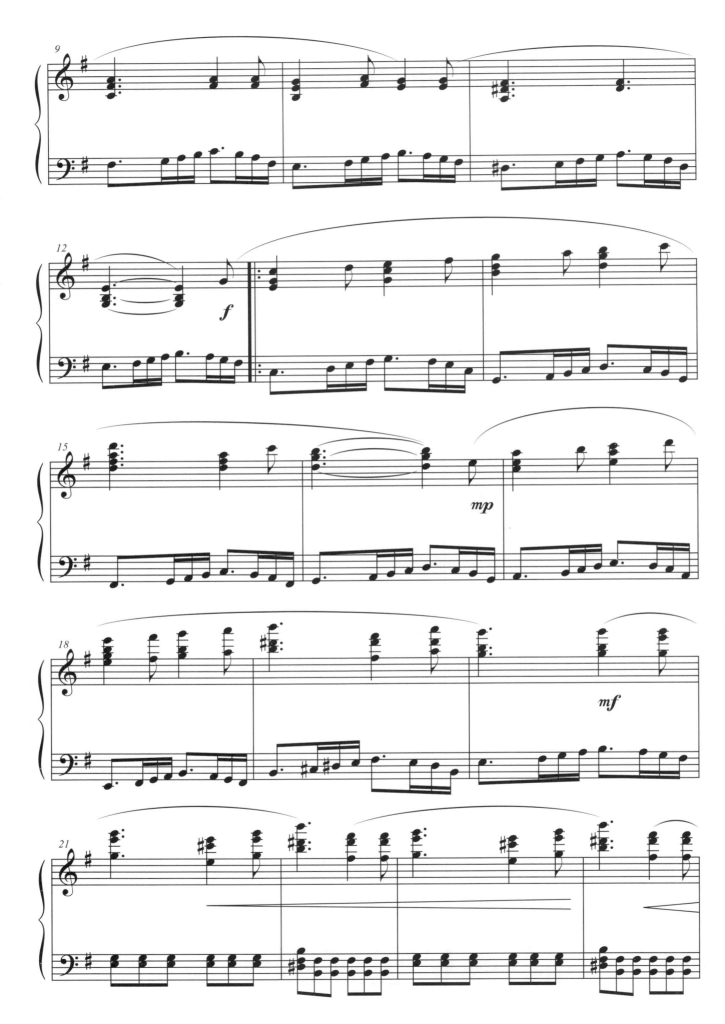

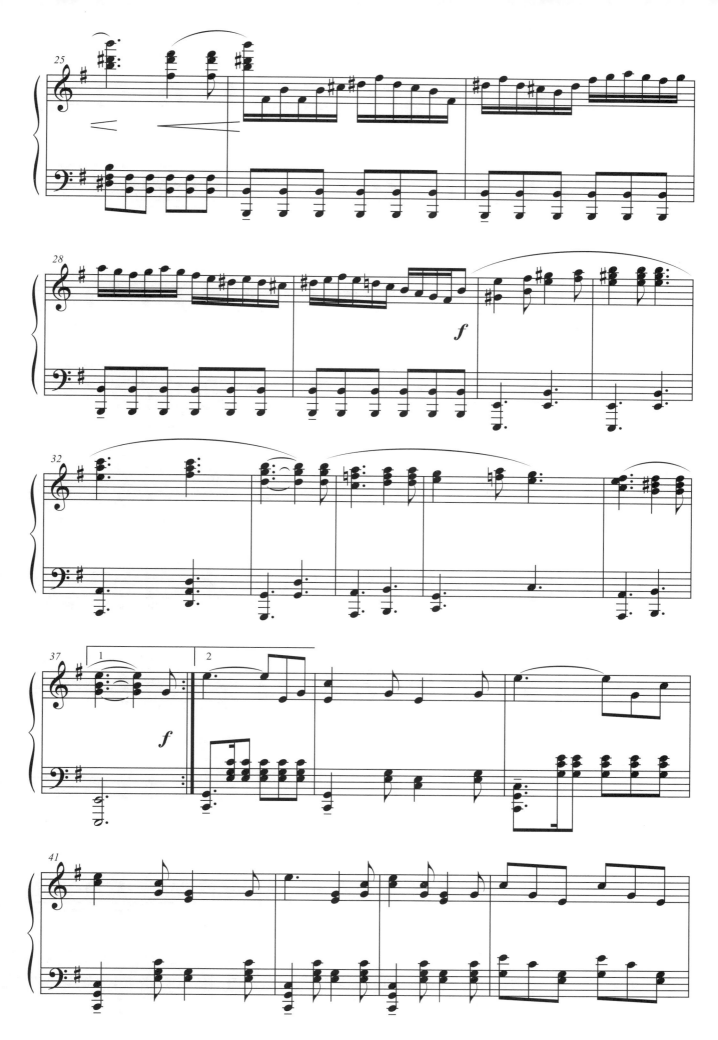

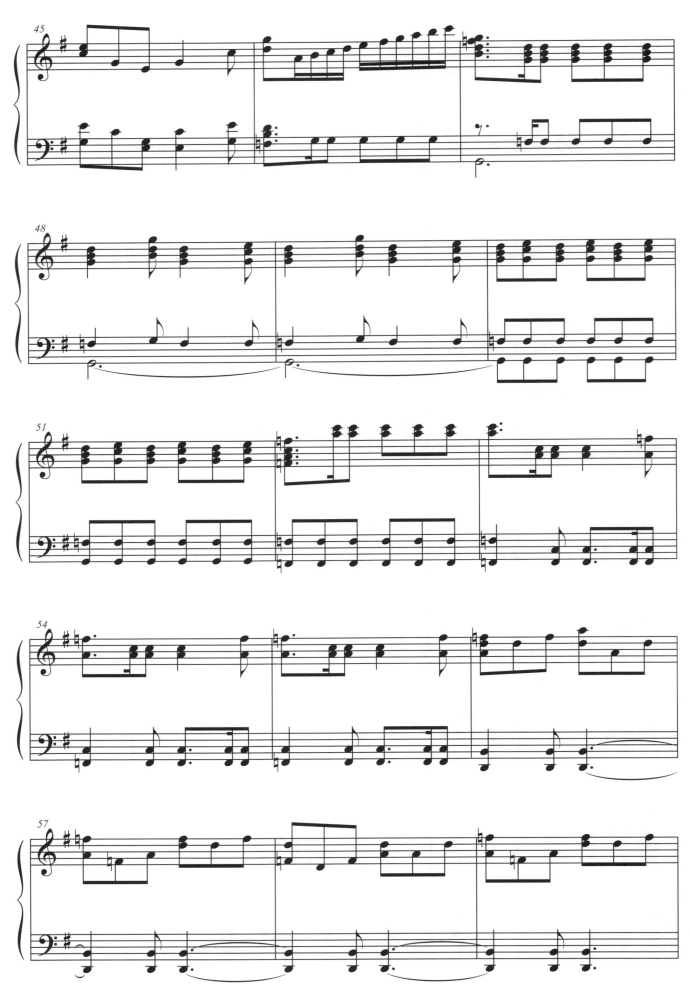

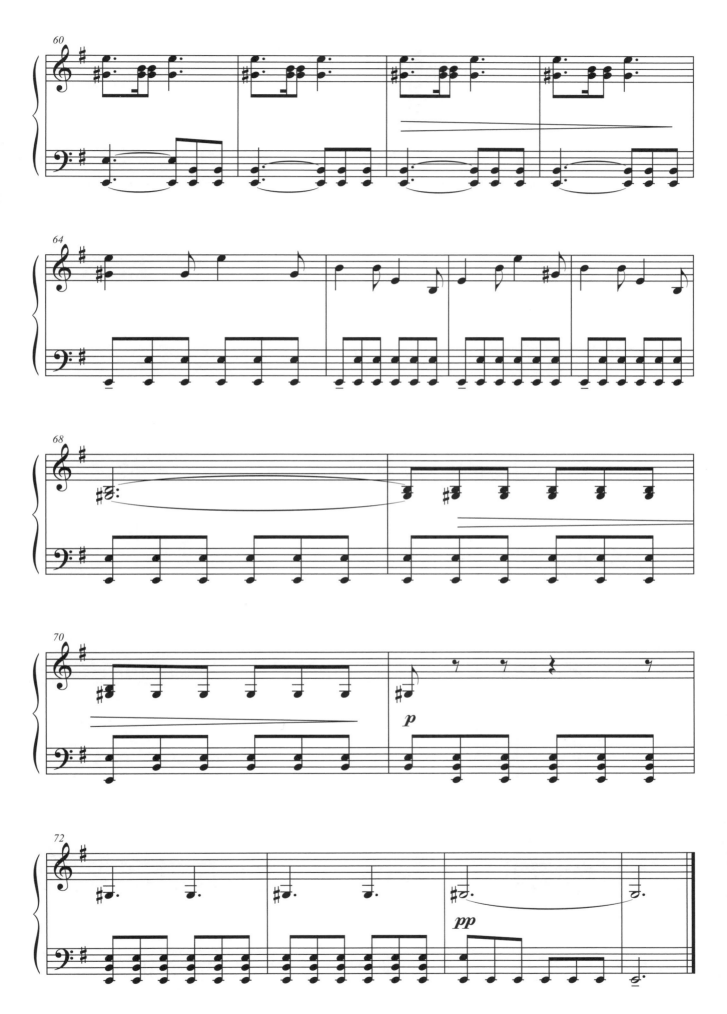

告別的時刻

Francesco Sartori, Lucio Quarantotto & Frank Peterson:
Time to Say Goodbye

千秋進入指揮大賽的決選，過去樂團中的好友們在電話中一一為他加油打氣。千秋回憶起過去美好的時光，友情的力量，悄悄流下感動的淚水。由義大利男歌手波伽俐和英國女歌手莎拉布萊曼合唱的超級名曲--「告別的時刻」，娓娓襯托著當時溫馨感動的場面。

這首歌的歌詞內容，表現了對於離去愛人的留戀，但也想要勇敢開始新人生的決心。旋律優美中，帶有一點淡淡的感傷，低音則是融入類似西班牙波麗路舞曲特殊的節奏，像是船隻緩緩航行前進，情緒也不斷地累積，最後就在旋律和氣氛逐漸升到最高點結束。千秋雖然和他過去的戰友們告別，開啟自己新的人生，但是他們之間的友誼，卻不會因為時間、空間而斷了線！

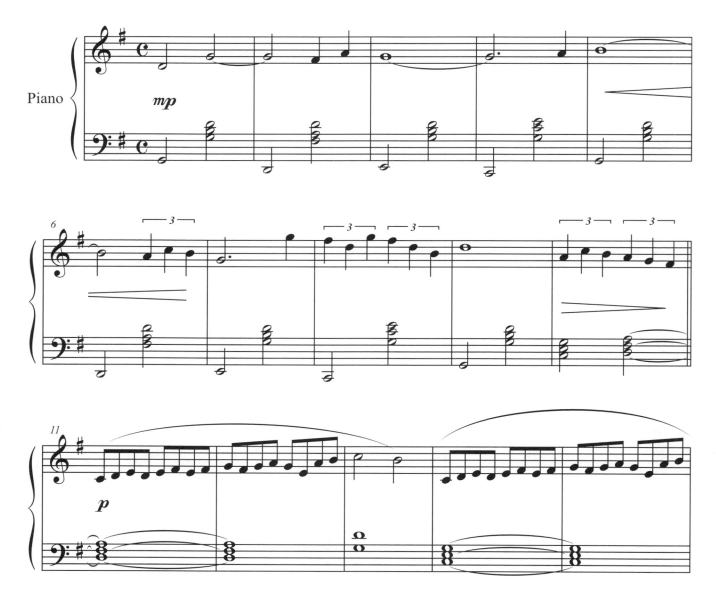

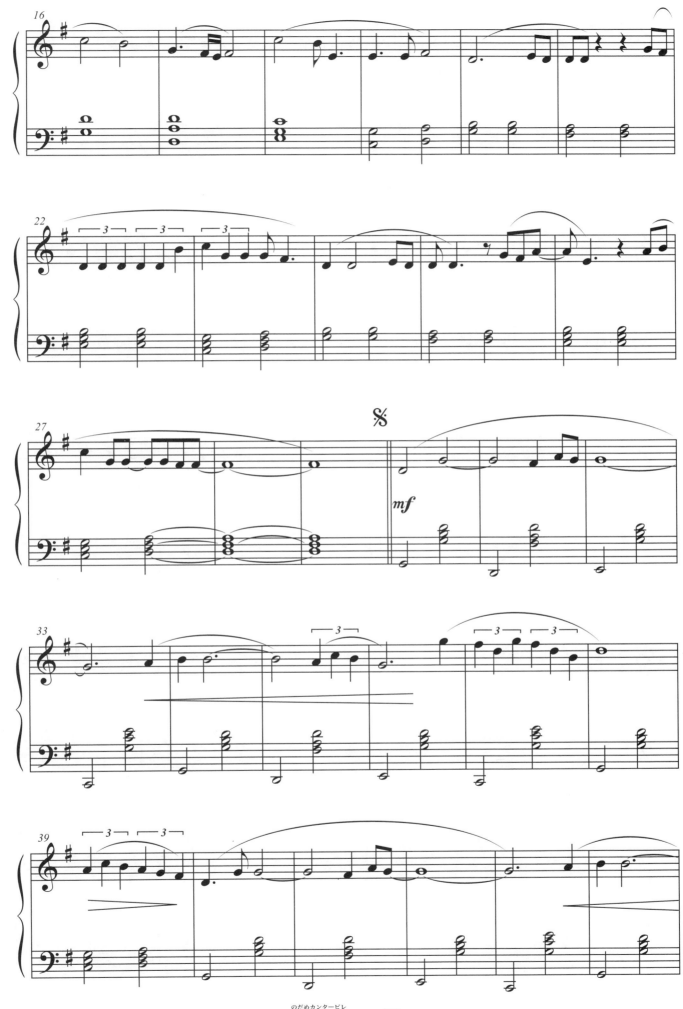

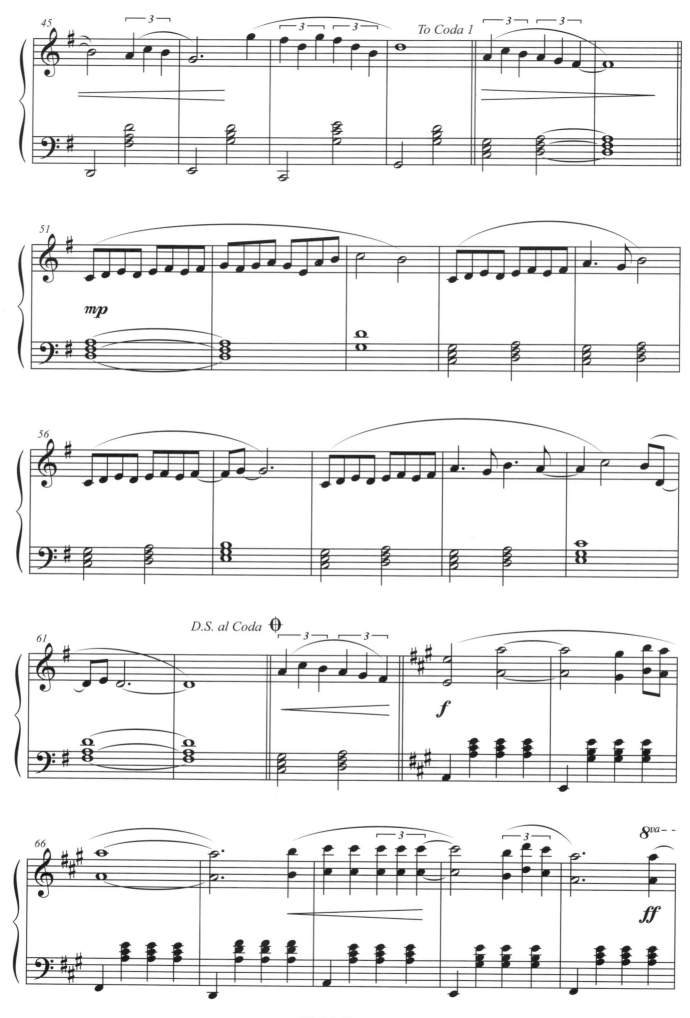

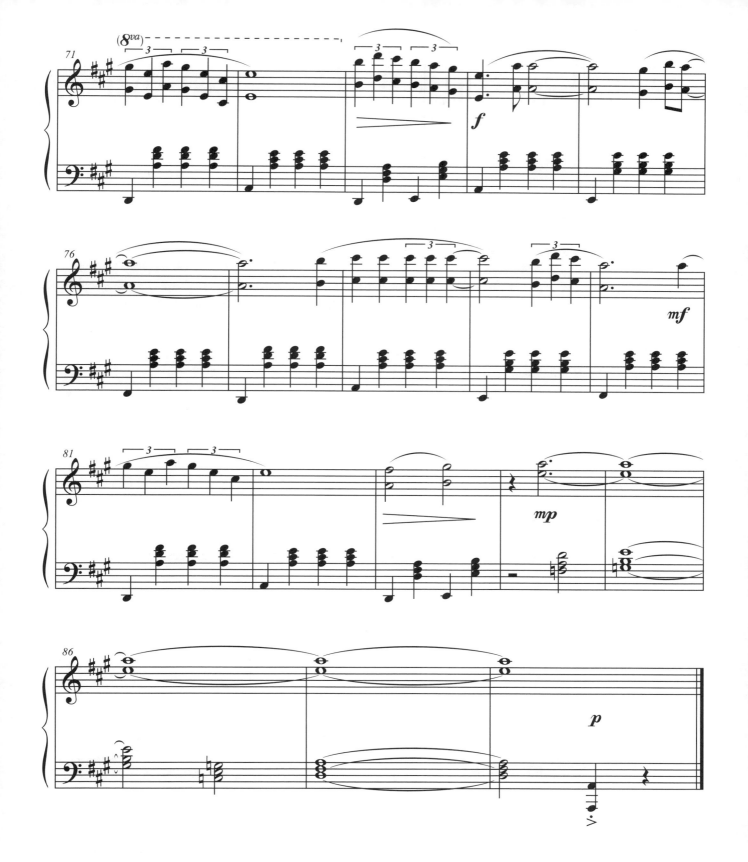

普契尼：喬安尼‧史基濟──親愛的父親

Giacomo Puccini: Gianni Schicchi – O mio babbino caro

普契尼：詠嘆調「我親愛的爸爸」，選自歌劇「強尼史基奇」。千秋贏得指揮大賽後，他的競爭對手兼「師弟」堅尼，交給他維耶拉老師的聯絡電話，千秋馬上就陷入了一陣回想。這時候，柔美溫馨的弦樂和女高音演唱響起，正是義大利歌劇大師普契尼著名的詠嘆調，「我親愛的爸爸」。在歌劇「強尼史基奇」中，飾演女兒的女高音唱起這段詠嘆調，懇求爸爸讓自己可以嫁給心愛的人，否則她也不想繼續活在這世界上了…溫柔綿長的旋律，楚楚可憐的情感，讓爸爸最後也不得不成全女兒。普契尼一向擅長創作淒美動人的歌劇，而「強尼史基奇」，則是他少數輕鬆有趣的喜劇。雖然這部歌劇目前很少上演，但詠嘆調「我親愛的爸爸」，卻仍然廣受喜愛。對千秋來說，維耶拉老師不僅是他音樂上的啟蒙恩師，也有著父親般的形象和光芒，陪伴他一路成長。而當比賽和慶祝會都結束，告別了人群的千秋，在夜晚的巴黎街道擁抱起野田妹，配上這樣溫暖優美的旋律，更讓人心裡也跟著微笑起來！

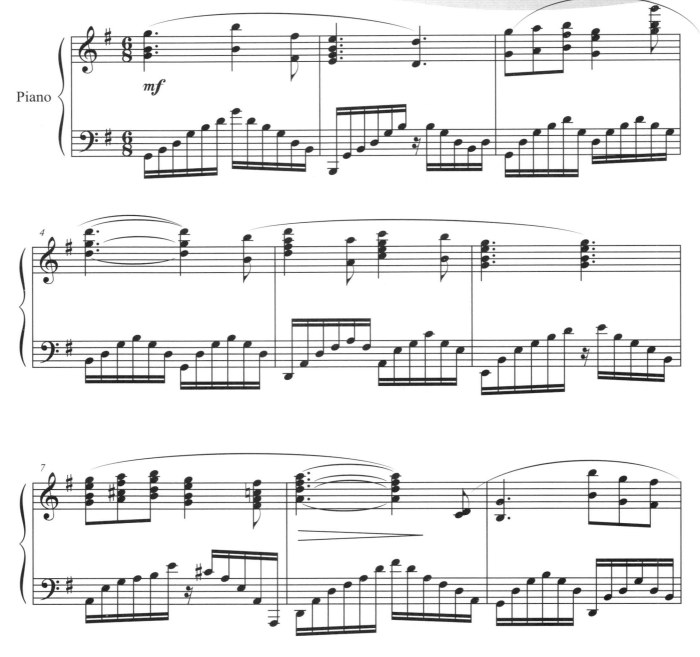

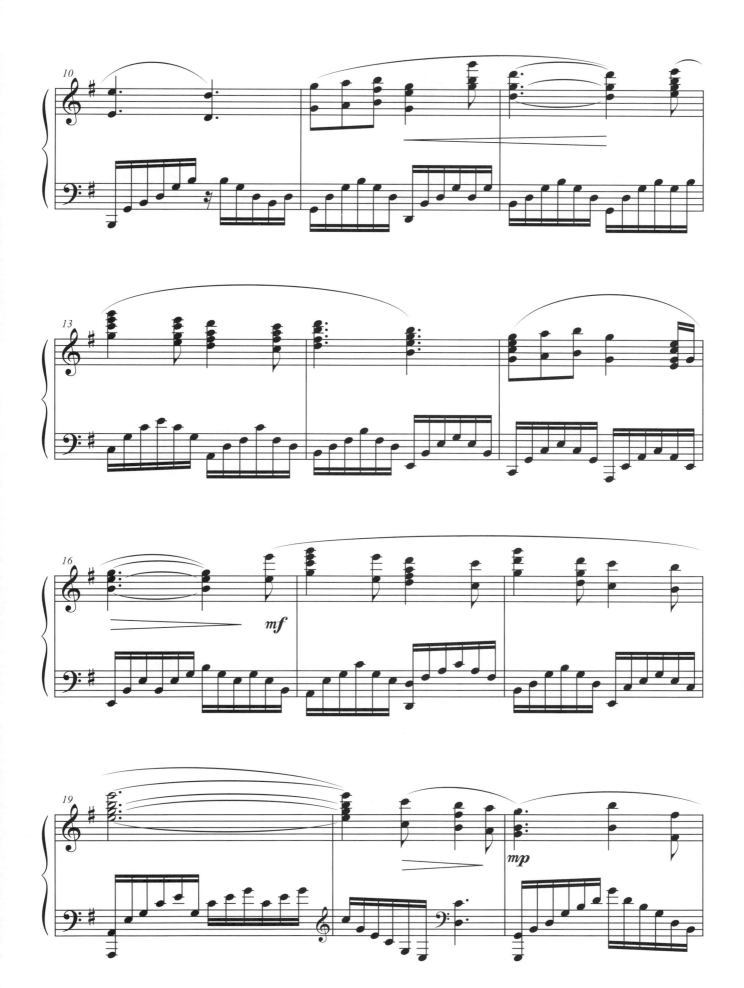

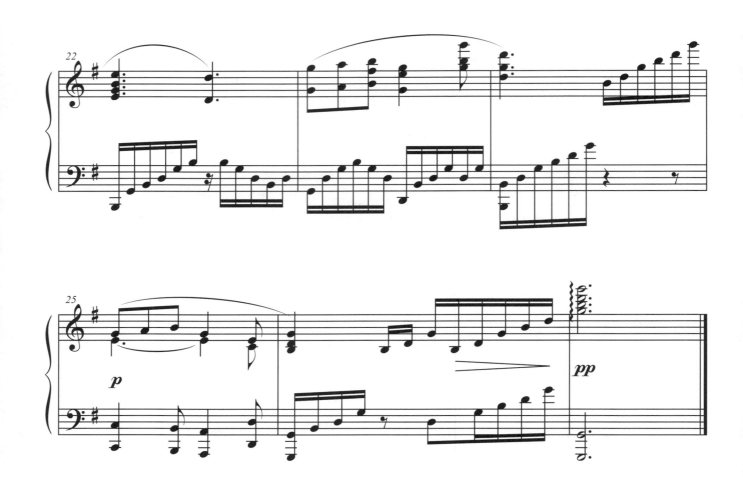

威爾第：茶花女——第一幕：飲酒歌

Giuseppe Verdi: 'Libiamo, ne' lieti calci' from opera La traviata

威爾第：『飲酒歌』，選自歌劇「茶花女」。休德列傑曼人到巴黎，仍然不忘找酒店尋歡作樂，這時候搭配起義大利作曲家威爾第這首非常有名的『飲酒歌』，可以說是再適合也不過了！歌劇「茶花女」當中的女主角---茶花女是位酒國名花，『飲酒歌』就是歌劇中的男主角和茶花女，在一開始時的宴會裡合唱的詠嘆調。歌詞的大意是：「讓我們高舉快樂的酒杯，把酒喝光，歡度這短暫的快樂時光。」

活潑有力的三拍子圓舞曲節奏，琅琅上口的旋律，很生動地表達出熱鬧歡樂的氣氛。就像「茶花女」中的男女主角最後的生離死別，在休德列傑曼的那場酒店聚會後，千秋也因為要參加巡迴演出，必須和野田妹暫時分離了呢…所以，把握當下的快樂，今朝有酒今朝醉，就是這首『飲酒歌』的精神！

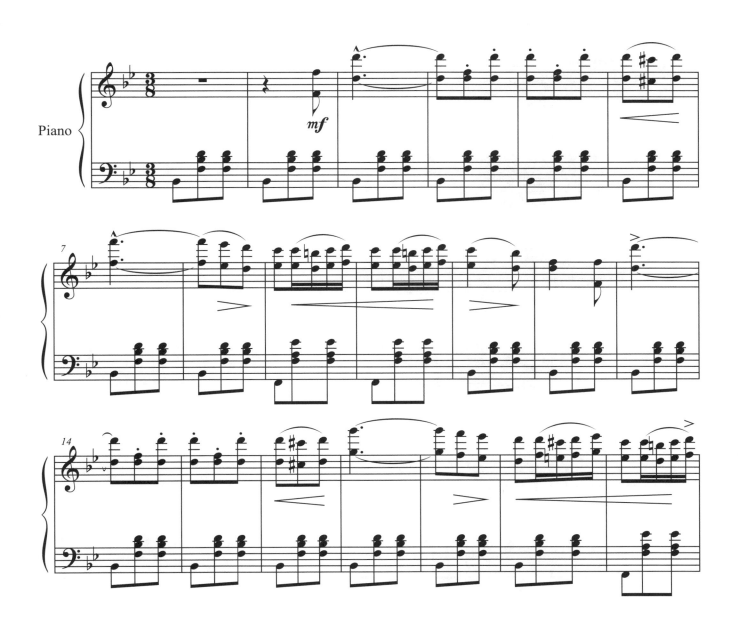

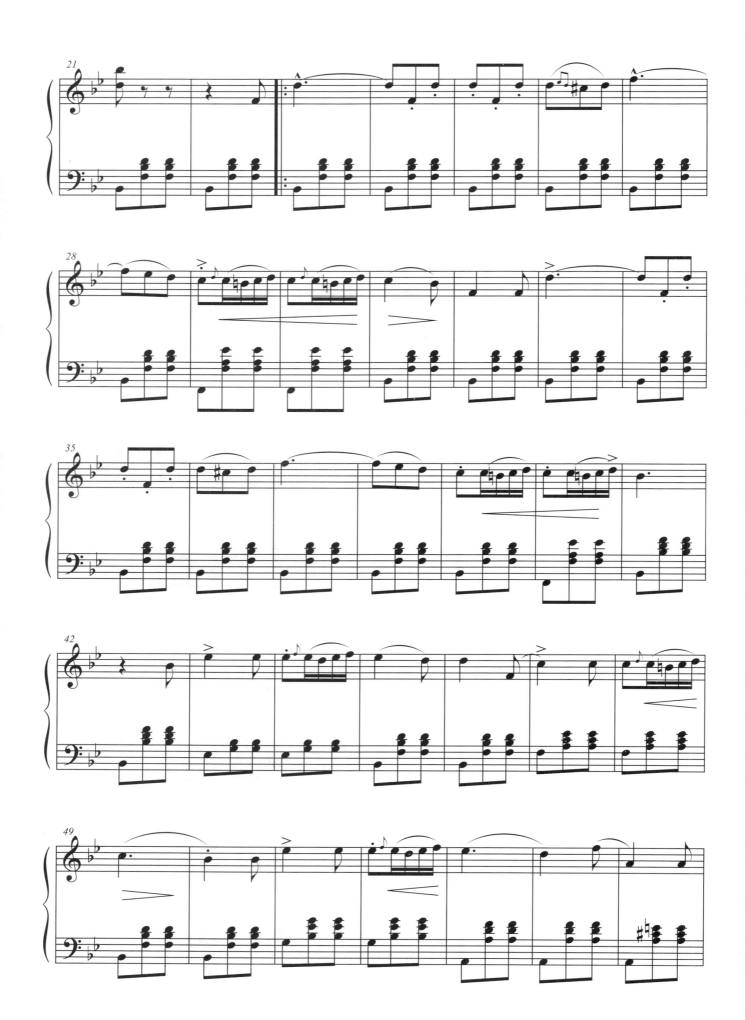

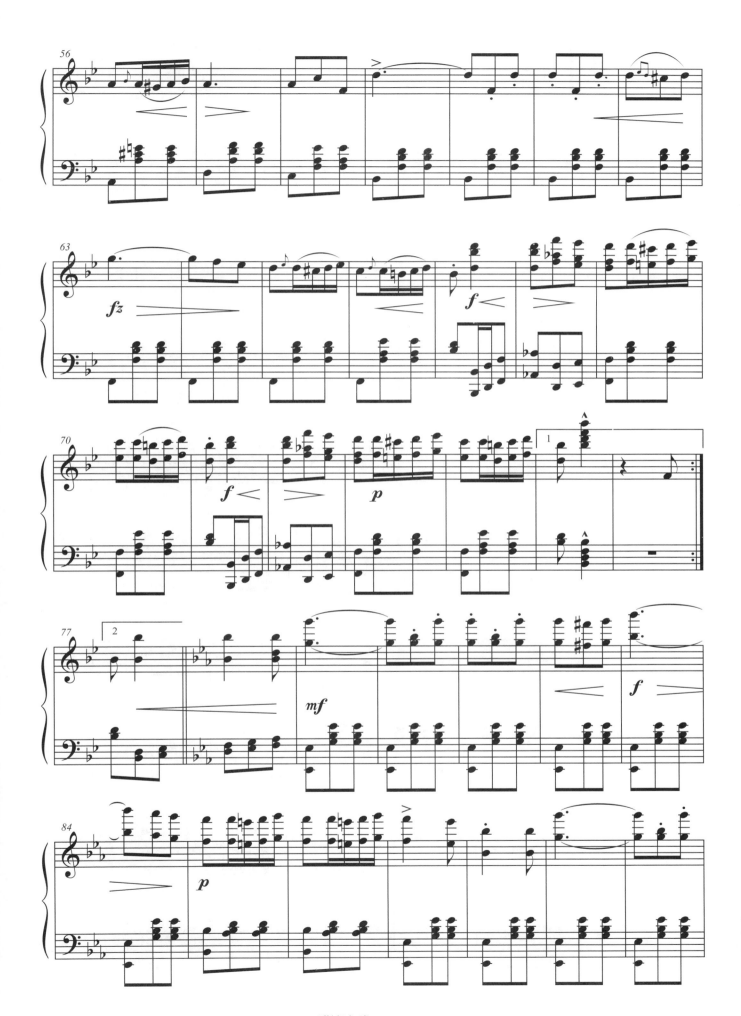

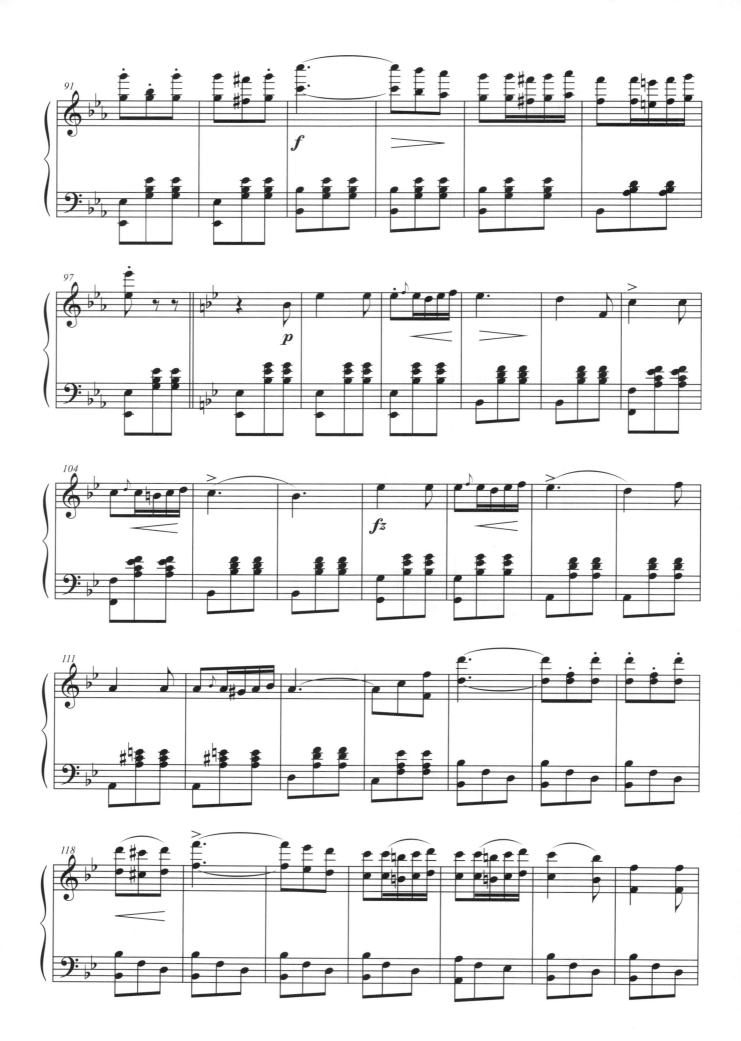

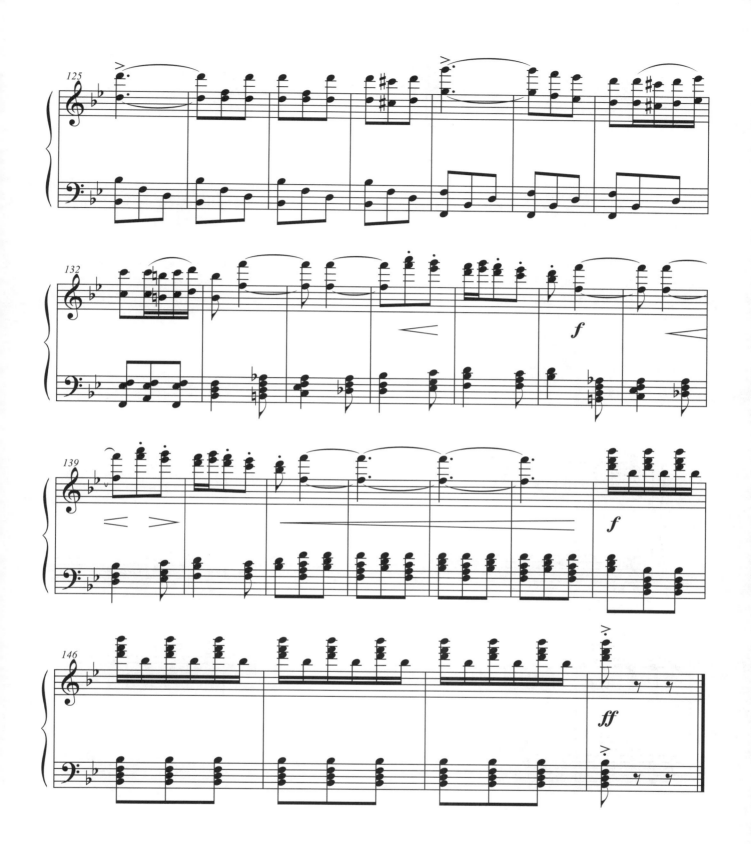

克萊斯勒：愛之悲

Fritz Kreisler: Liebesleid

克萊斯勒：愛之悲。千秋和修德列傑曼世界巡迴，野田妹歡天喜地地收到修德列傑曼的問候信，沒想到打開信卻發現一堆千秋跟著上酒家的照片！野田妹的心情也頓時跌入谷底…代表野田妹悲傷心情的旋律，就是克萊斯勒的「愛之悲」。克萊斯勒是奧地利二十世紀初偉大的小提琴家兼作曲家，為小提琴創作了許多小品音樂。「愛之悲」，和另外一首「愛之喜」，可以說是最出名的姐妹作，清楚地表現愛中有喜有悲的情緒。「愛之悲」雖然用的是三拍子的圓舞曲節奏，但從曲子的一開頭，就有著小調的哀怨，中段的旋律轉為大調，音樂轉為明朗，就像是在憂傷當中，對於幸福和快樂仍有盼望，但音樂最後又回到開始的悲傷主旋律結束。在劇中，這段音樂的主題旋律，還特別用大提琴演奏的版本，表達野田妹沉重的情緒，而之後當野田妹的法國同學法蘭克，悲歎自己課業不順時，這段旋律也再度出現…悲傷不一定要呼天搶地，喃喃低語的悲傷，又不放棄可能的一點希望，就是「愛之悲」的寫照吧！

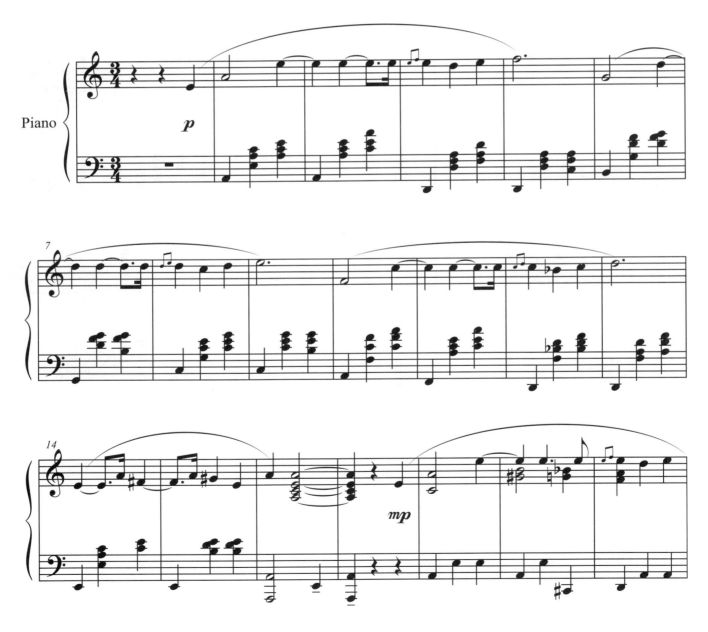

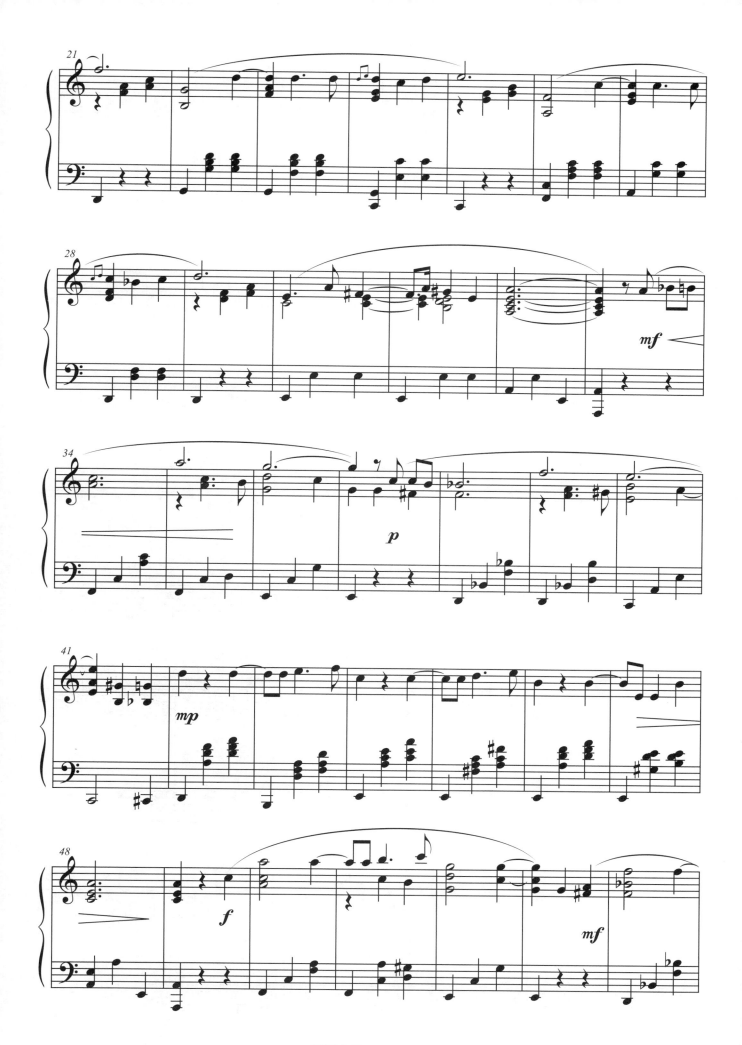

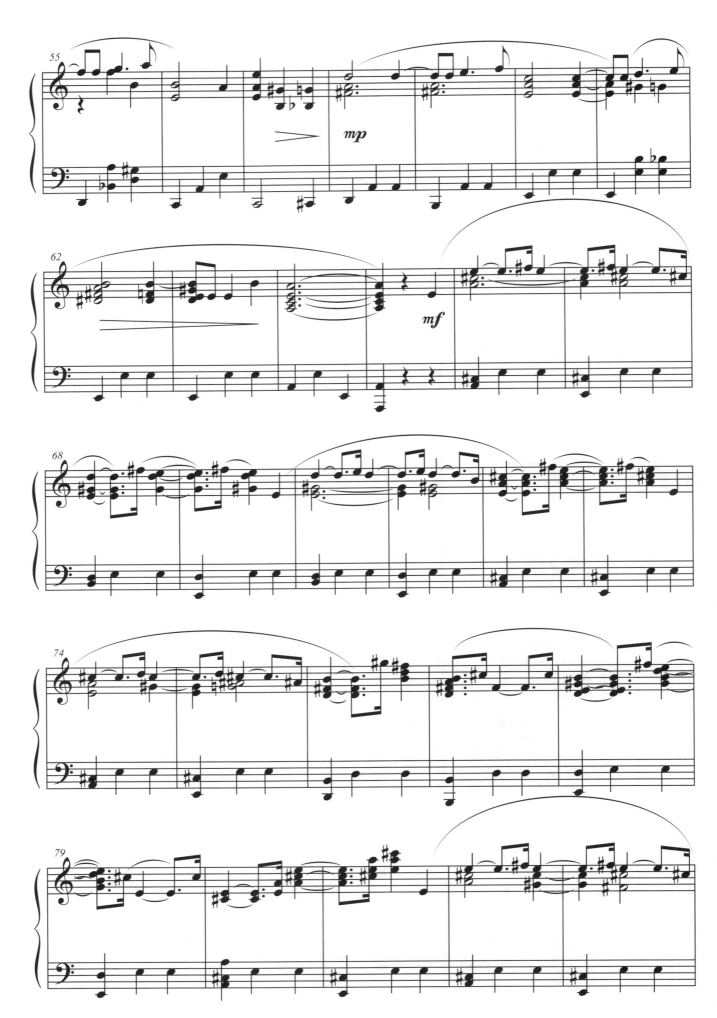

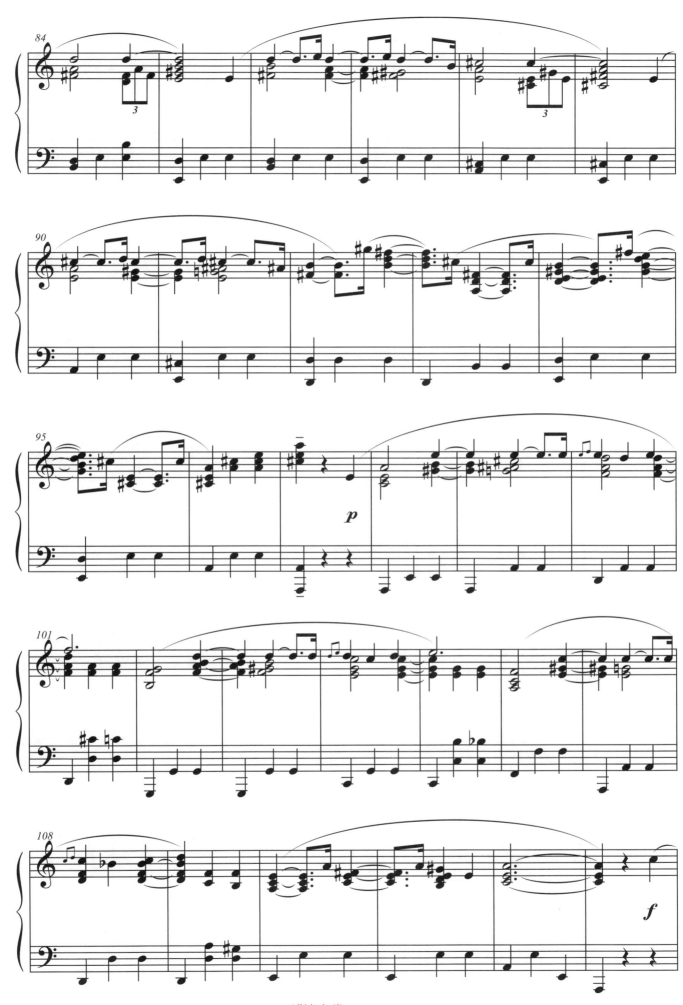

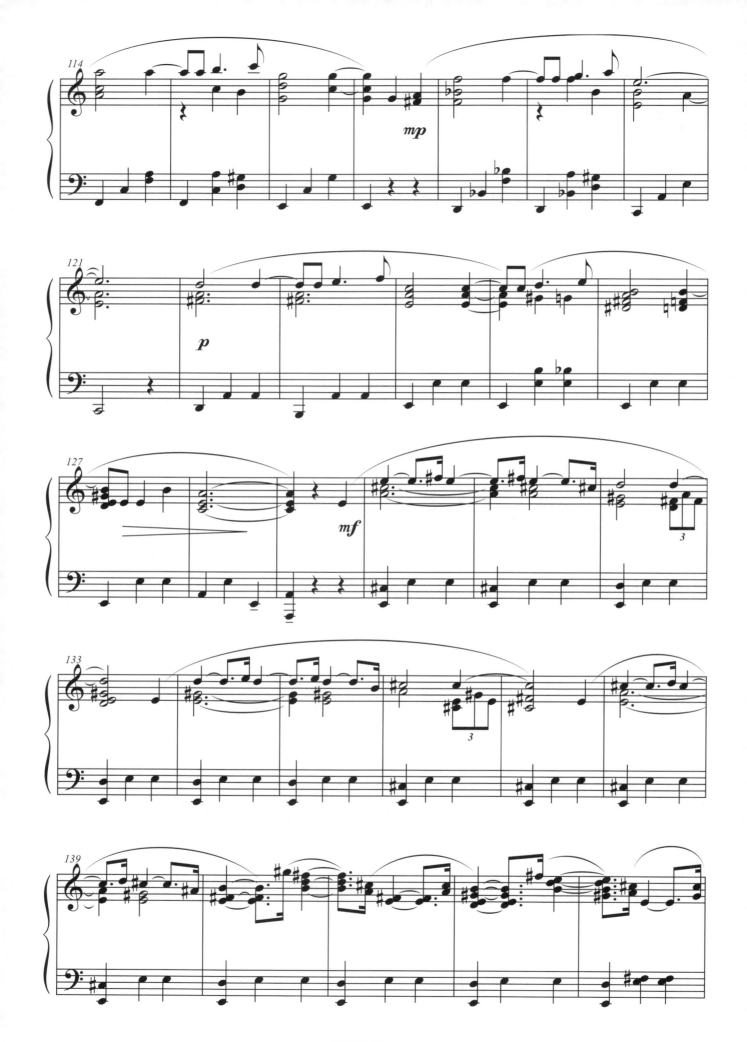

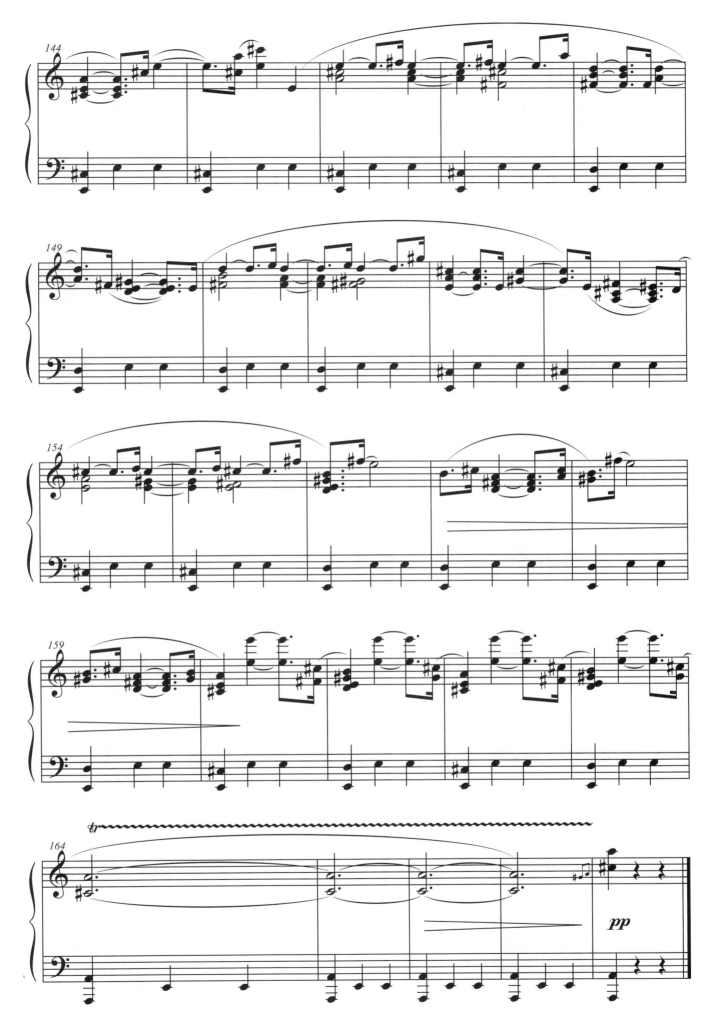

莫札特・費加洛婚禮
第二幕・你們這些知曉愛情是何物的女士

Wolfgang Amadeus Mozart: 'Voi che sapete' from opera Le Nozze di Figaro

莫札特：『你們這些知道愛情是什麼的女士』，選自歌劇「費加洛婚禮」。順利完成歐洲出道音樂會的千秋，回到後台不但拒絕了野田妹的「索吻」，還在她臉頰畫了兩個圈圈！不過，愛耍酷的他，再次謝幕前，看著野田妹開心的臉龐，還是忍不住緊緊抱起了她⋯當時我們聽見的詠嘆調『你們這些知道愛情是什麼的女士』，是莫札特的歌劇「費加洛婚禮」當中，一位初嚐暗戀滋味的小少男所演唱的（不過這角色是由女生來反串）。純真而優美的旋律，帶出的歌詞內容似乎也很符合千秋當時的心情：「我不知道自己是誰，也不知道自己在做些什麼。我只知道每一位女孩兒都會讓我臉紅心跳⋯」往音樂夢想前進的路上，千秋不知不覺地被野田妹純真熱情的力量所牽引⋯雖然變態森林是那麼的不可思議，卻又如此地美好！

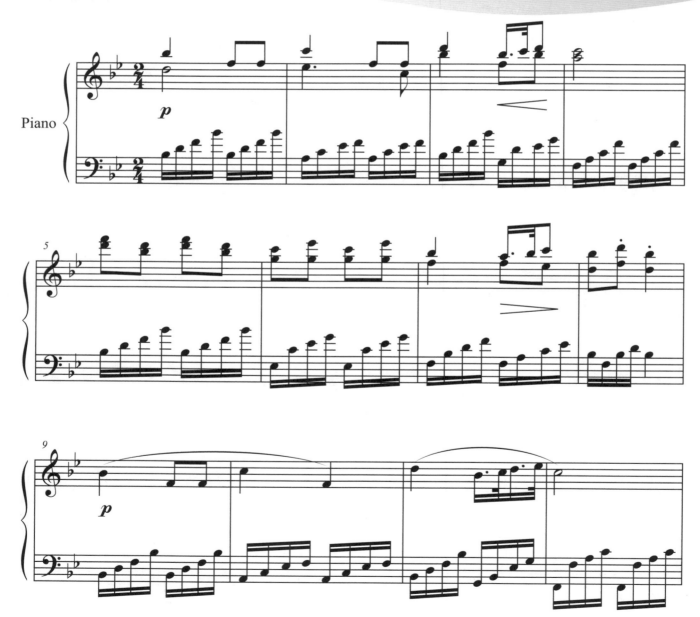

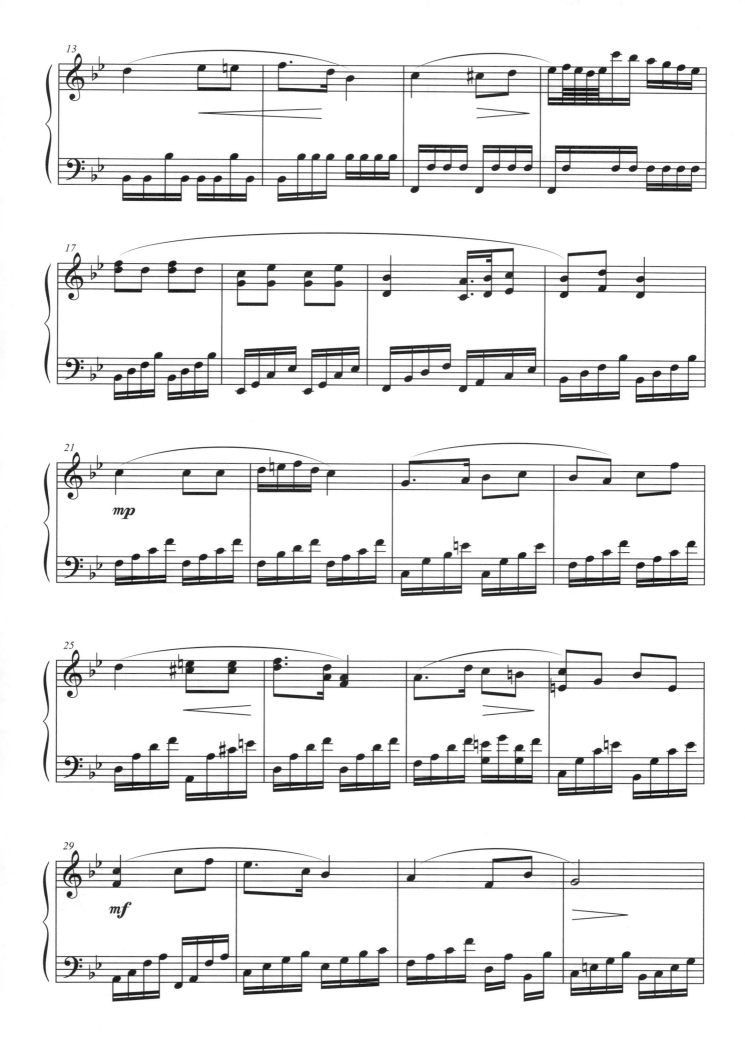

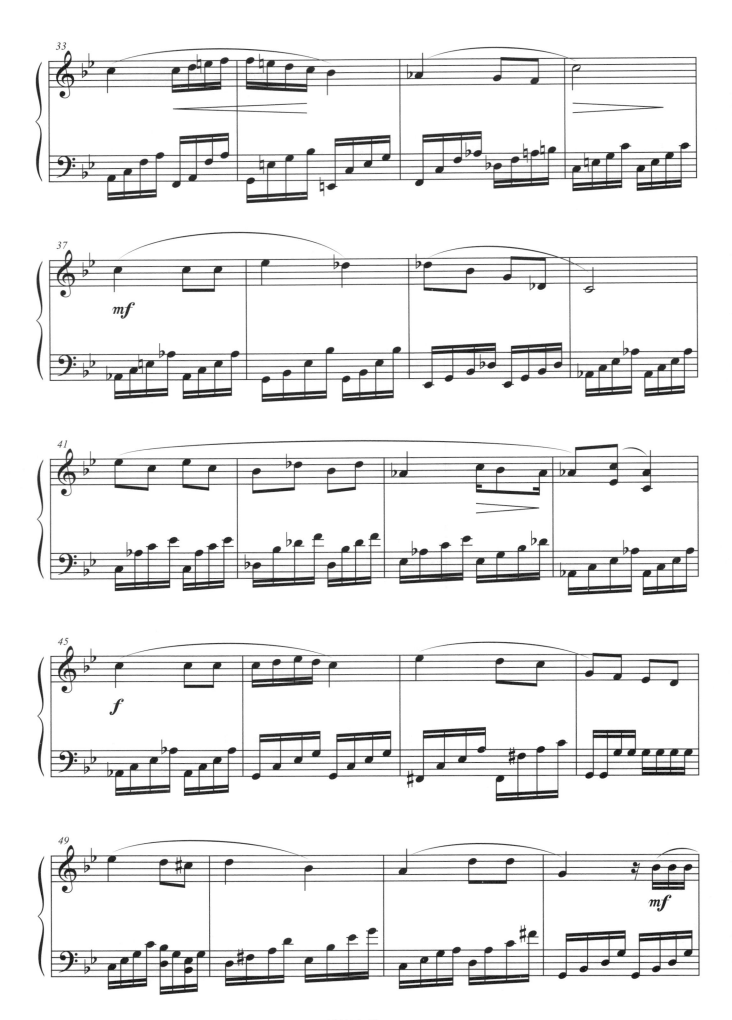

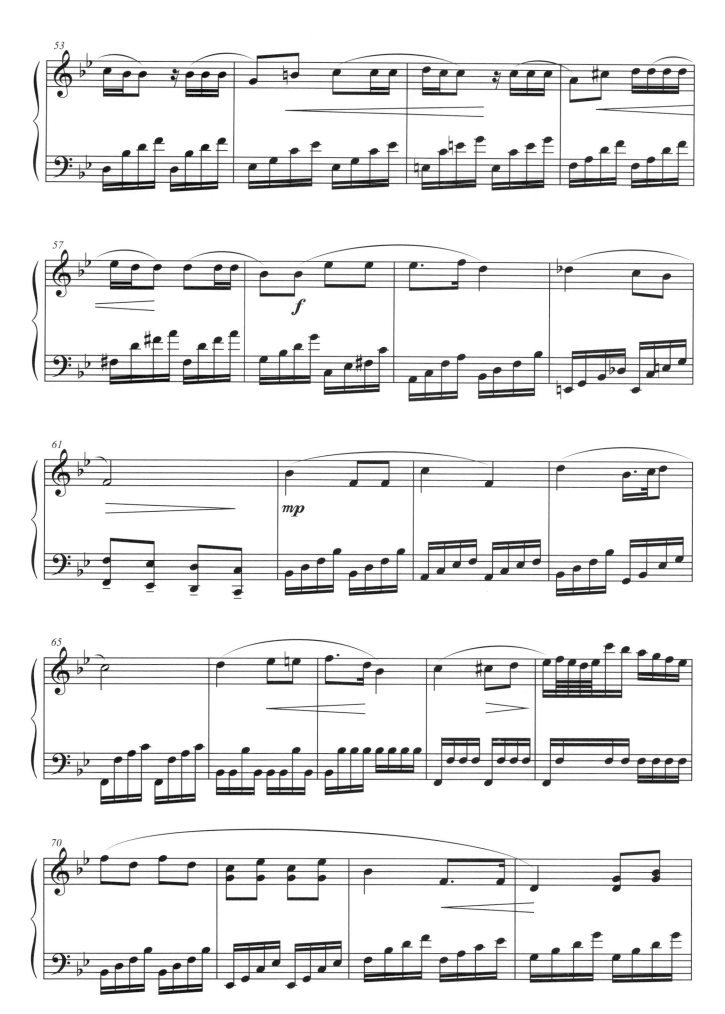

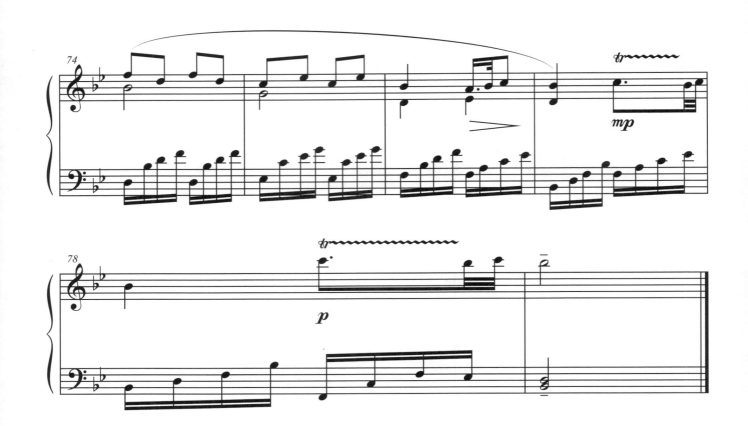

鮑羅定：伊果王子——韃靼人舞曲

Alexander Borodin: 'Prince Igor' – Polovtsian Dances

（節錄）

包羅定：『韃靼人之舞』，選自歌劇「伊果王子」。當休德列傑曼和千秋回到日本巡迴演出，排練的就是這段充滿野性奔放力量的管弦樂。歌劇「伊果王子」，描述十二世紀時，俄羅斯的伊果王子帶兵征討韃靼族（歷史上一部分屬於蒙古的游牧民族），不幸戰敗變成了俘虜。但韃靼國王相當欣賞伊果王子的正直，想要收服他，於是擺設了豪華的宴席，請美麗的韃靼女子和士兵為伊果王子表演舞蹈，「韃靼人舞曲」也就是當時演出的舞曲。這段音樂在歌劇中，是由管弦樂和合唱團共同演出，像是戰鬥舞蹈的節奏，男聲粗獷的吶喊，而最令人印象深刻的則是樂曲中段，女聲合唱出優美又帶有東方色彩的旋律。樂曲最後更有男女聲合唱，表現出草原民族豪邁的氣息，管弦樂也非常燦爛華麗。

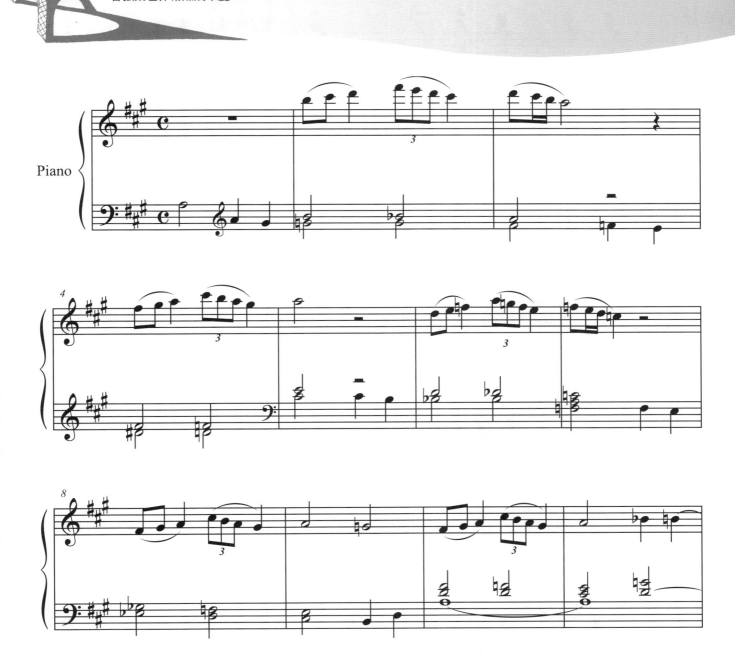

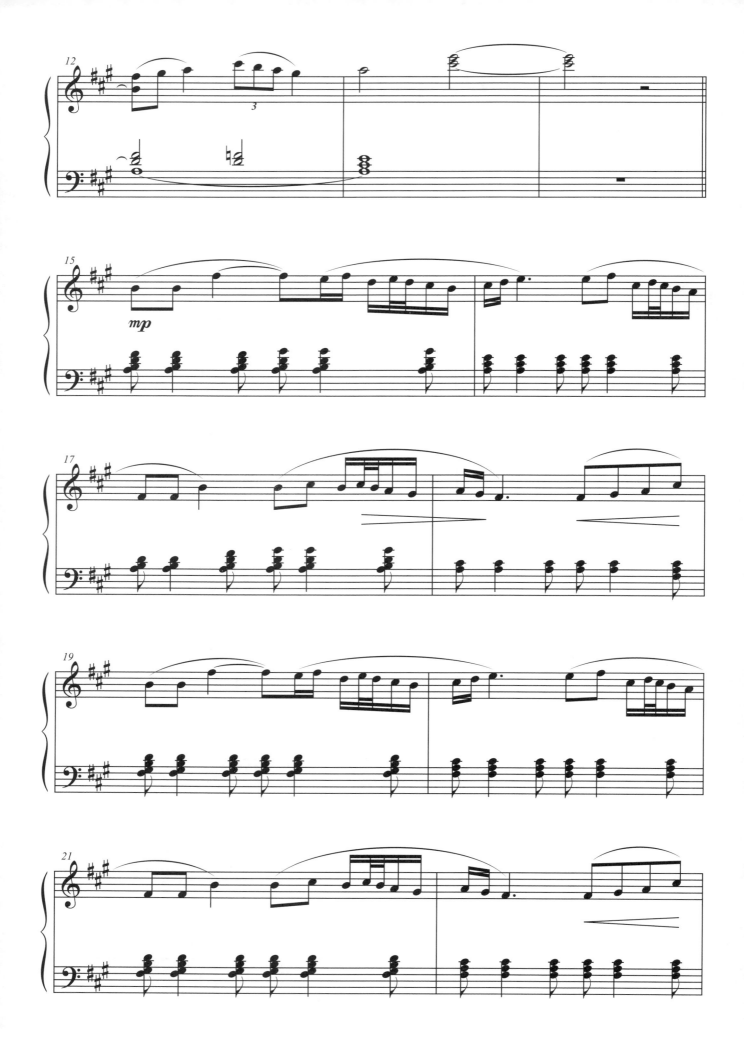

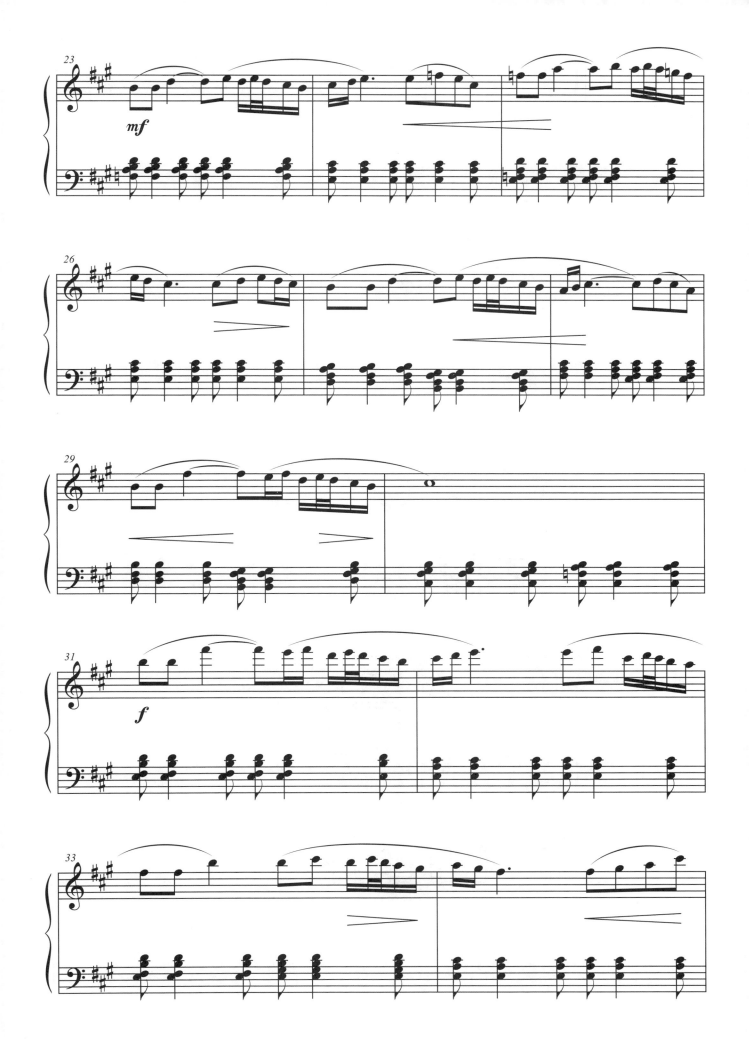

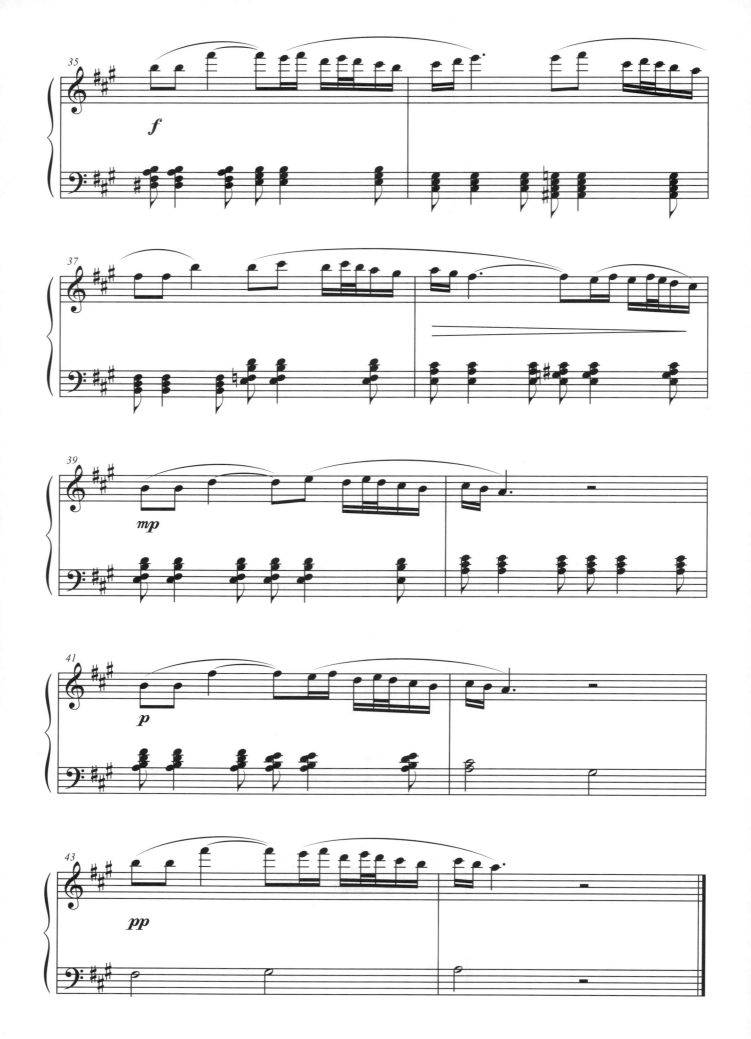

馬斯奈：泰伊思暝想曲

Jules Massenet: Thais Meditation

馬斯奈：泰伊斯冥想曲。黑木和野田妹在音樂院裡相遇、阿峰打電話給人在維也納的清良，一訴相思之情時搭配的浪漫琴音，就是法國作曲家馬斯奈的「泰伊斯冥想曲」。這段旋律是出於歌劇「泰伊斯」，描述一位淪落紅塵的女子泰伊斯，被修士規勸脫離墮落的生活。

在這段由小提琴獨奏的間奏曲當中，泰伊斯沉靜思索，決定跟隨修道士成為修女。不過，劇情最後，修士卻發現，自己早已愛上了泰伊斯，但卻再也沒有機會得到她的愛情。歌劇「泰伊斯」目前已經很少上演，不過當中的這首冥想曲，卻成為最受歡迎的小提琴曲之一。優美的旋律先是靜靜地唱著，隨著泰伊斯的思緒起伏，小提琴的旋律也跟翻轉昂揚，升到最高處後，又帶著一絲惆悵，緩緩落下，音樂浪漫指數百分百！

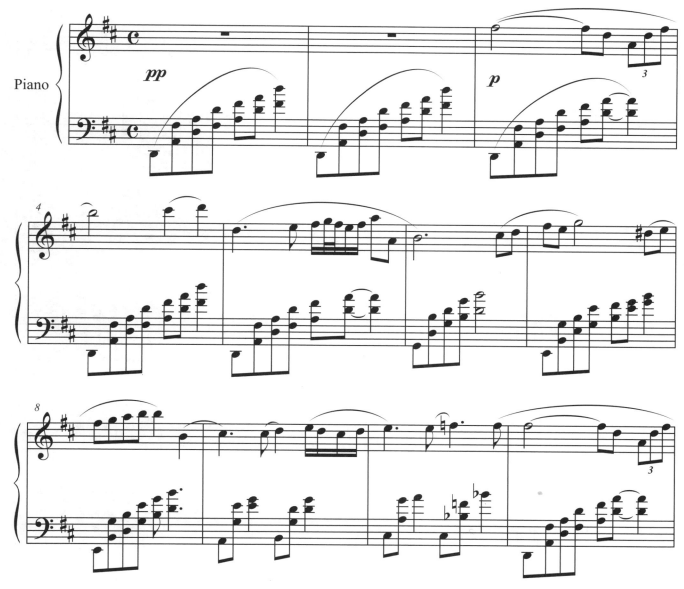

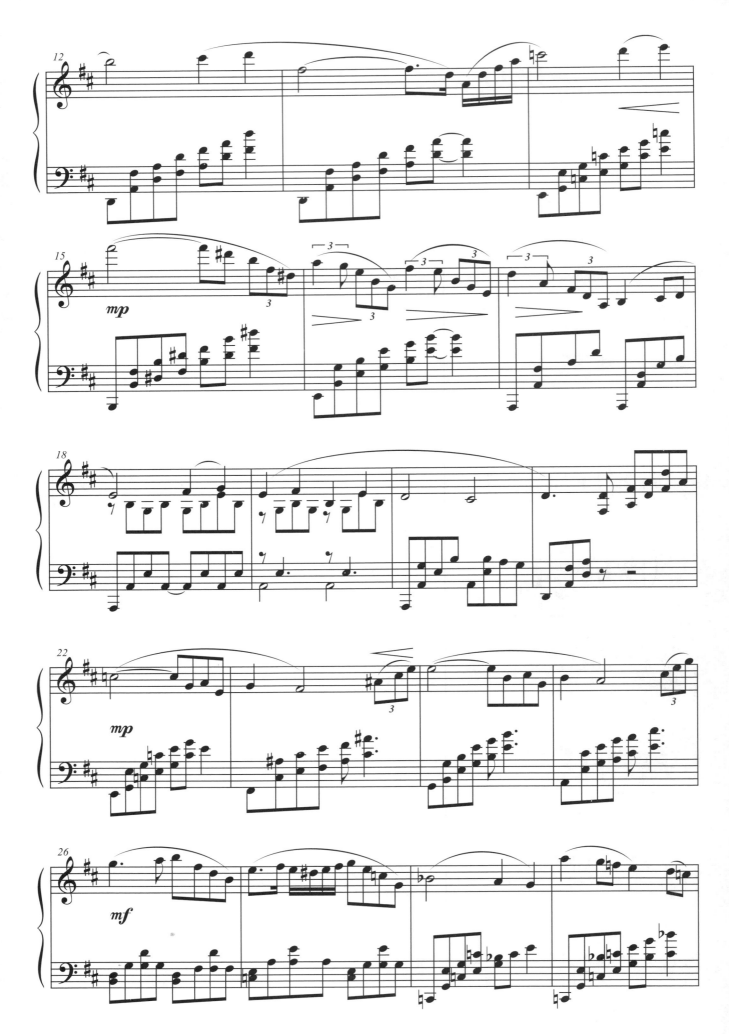

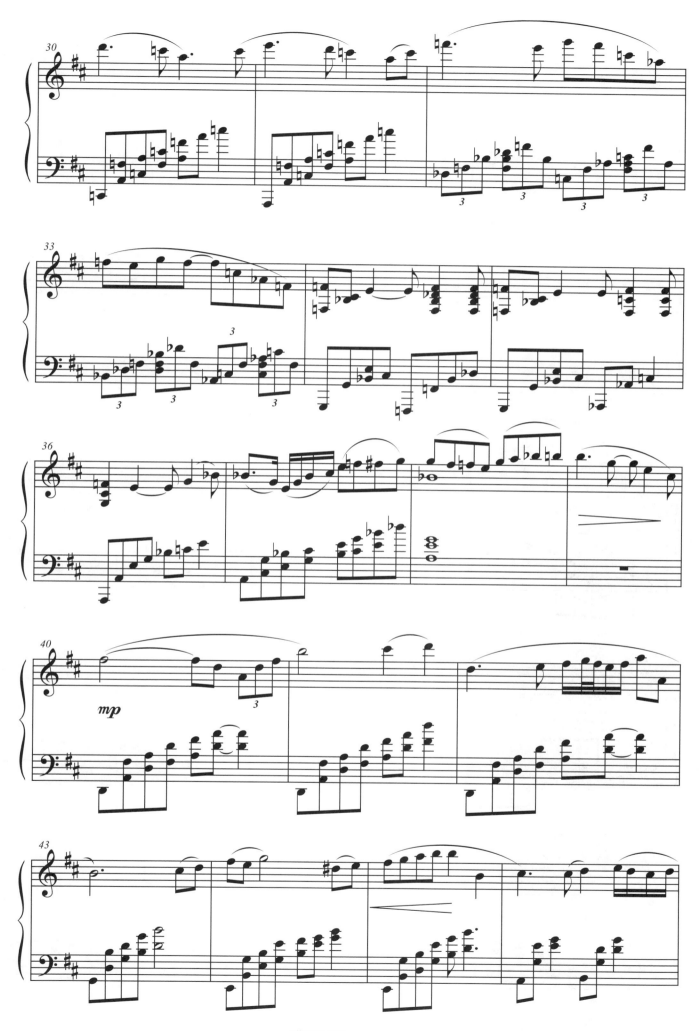

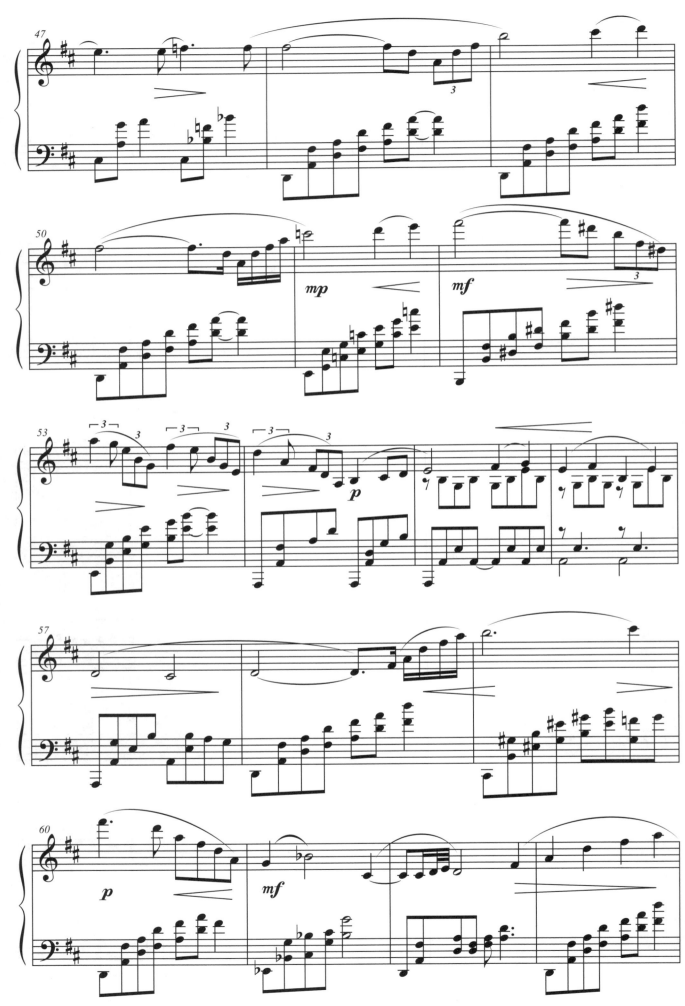

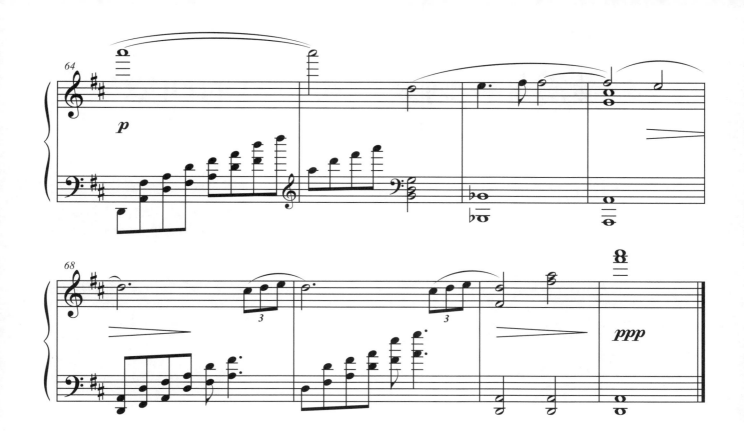

泰雷加：阿爾罕布拉宮的回憶

Francisco Tarrega: Recuerdos De La Alhambra

泰雷嘉：阿爾罕布拉宮的回憶。雙簧管王子黑木，對於野田妹一直有著微妙的情愫，但是在看到野田妹公寓裡的眾多雜物的「盛況」後，顯然是相當錯愕…配合他強作鎮定的表情，幽幽的吉他聲，就是這首吉他名曲--「阿爾罕布拉宮的回憶」。

阿爾罕布拉宮是西班牙一座歷史悠久的宮殿，這首音樂描述的，就是西班牙作曲家泰雷嘉，回想阿爾罕布拉宮經歷過的一切興衰歷史，興起的思古幽情。整首曲子帶著一點神秘哀愁的氣質，最特別的就是運用到吉他「顫音」的演奏技巧，也就是用不同手指快速撥動琴弦，造成像是一連串音符短暫間斷，但是旋律卻又連續的感覺。在鋼琴上演奏這首作品，也會有另一種特殊的音響效果喔！

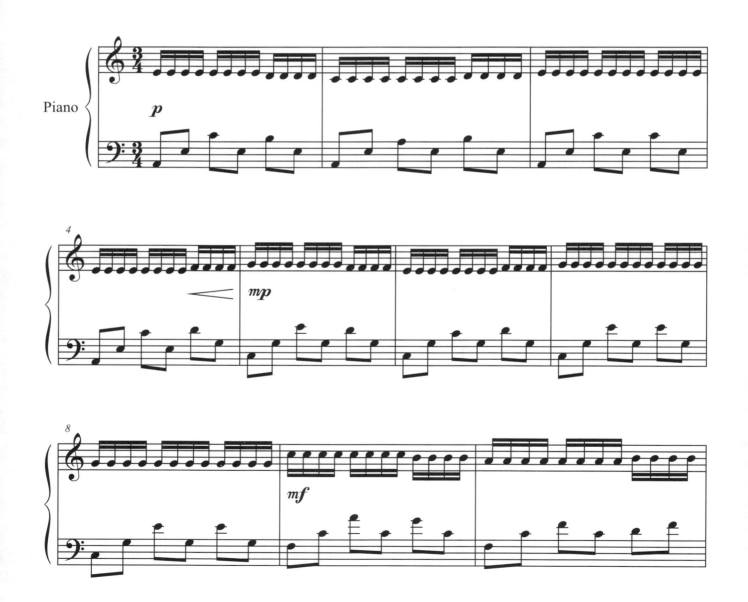

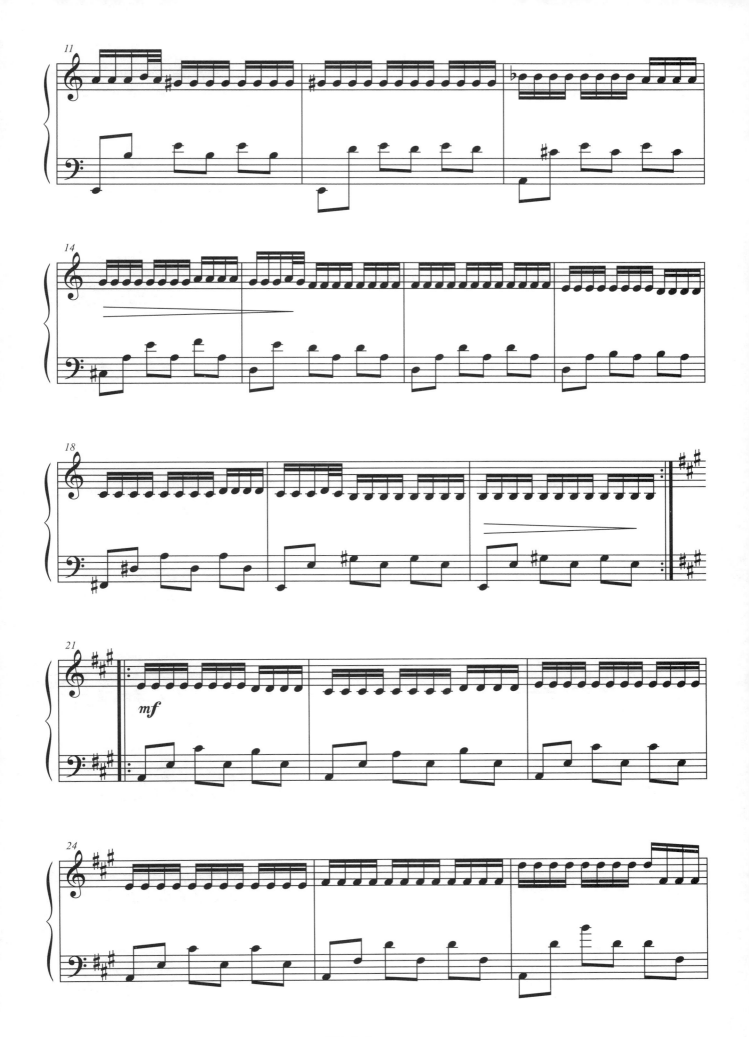

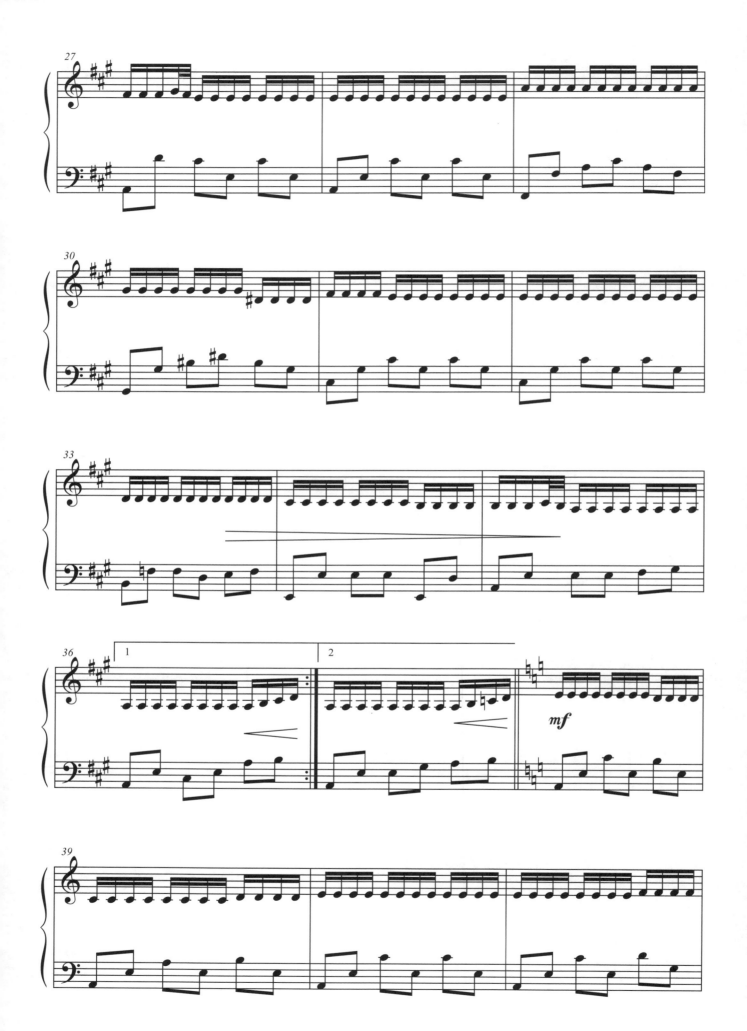

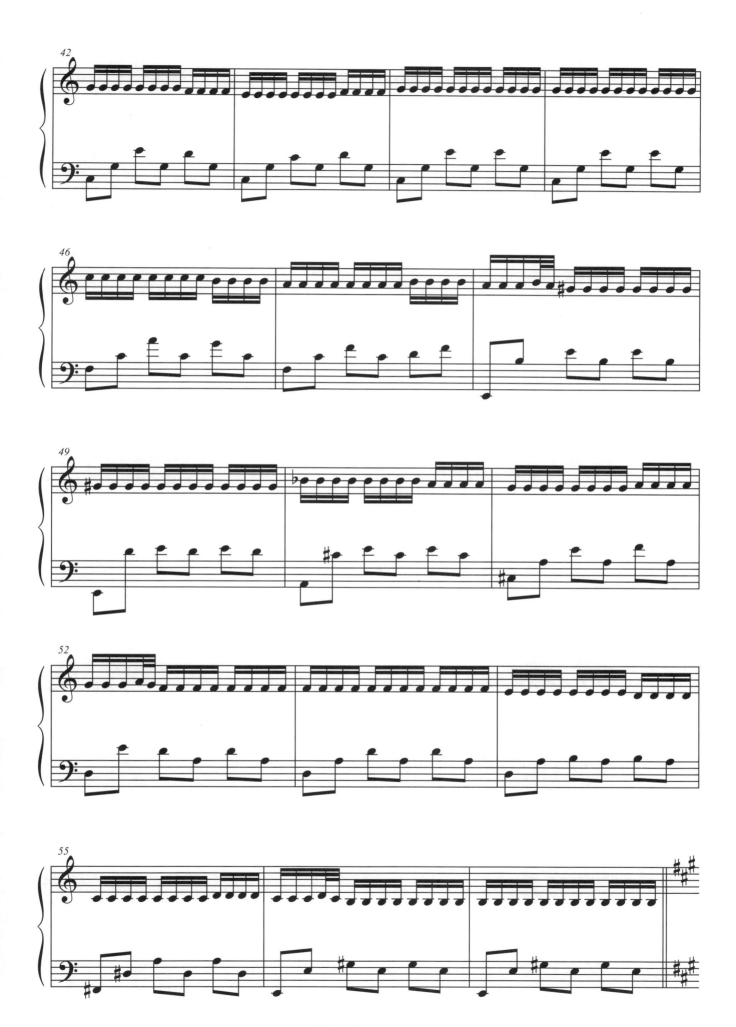

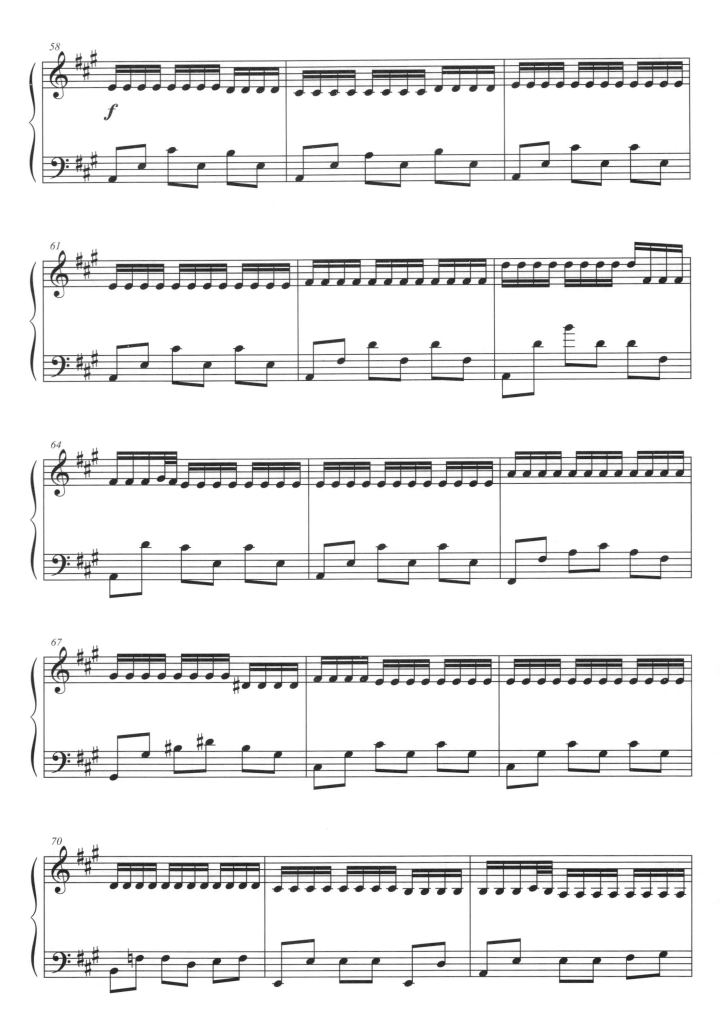

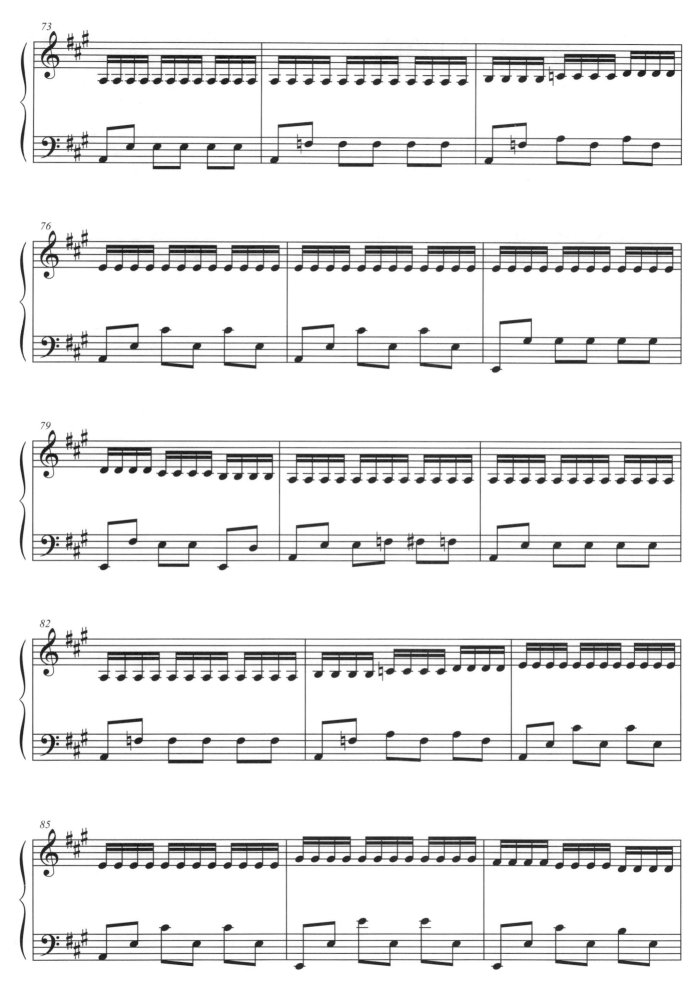

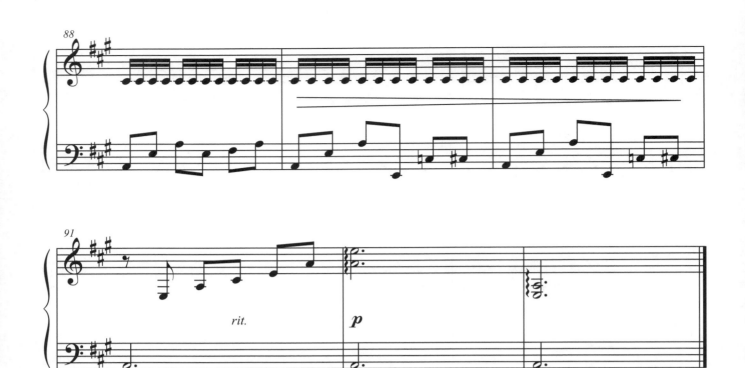

のだめカンタービレ
交響情人夢・巴黎篇 *108*

莫札特：第18號鋼琴奏鳴曲
第一樂章：快板

Wolfgang Amadeus Mozart: Piano Sonata No. 18, K576

莫札特：第十八號鋼琴奏鳴曲K.576第一樂章。讓野田妹在法國苦練到「蓬頭垢面」的，就是這首莫札特的作品。這是莫札特最後一首的鋼琴奏鳴曲，節奏明快華麗，需要一定的演奏技巧。音樂一開始的就像是嘹亮的號角聲，喚起接下來一連串流動的旋律。這部作品最特別的部份就是，莫札特採用了左右手同時獨立進行不同旋律的「賦格」手法來創作，不同的旋律有時候彼此對話，呼應，有時候又融合在一起，音響效果十分有變化。

野田妹從一開始視譜時的彈得零零落落，到最後在古堡音樂會裡彈得輕快跳躍，抓住莫札特樂觀自信的心情，可以說是這首曲子最重要的關鍵唷！

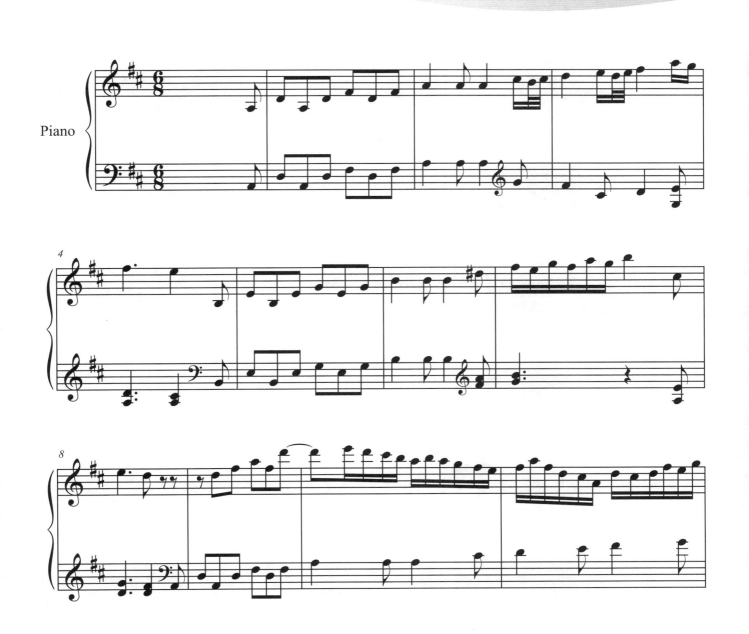

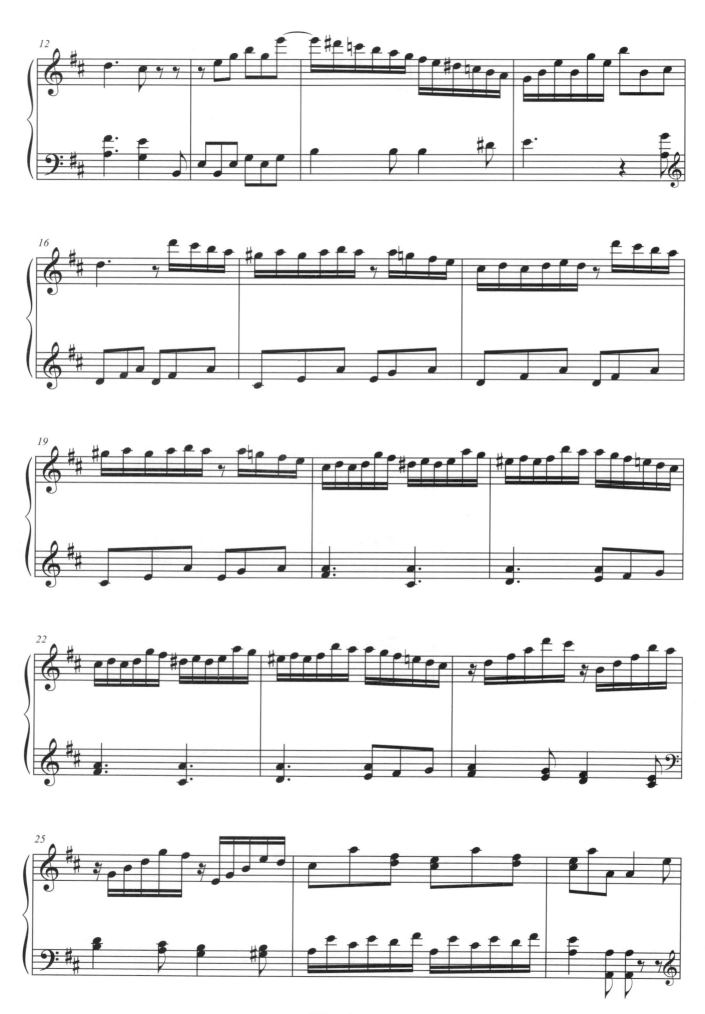

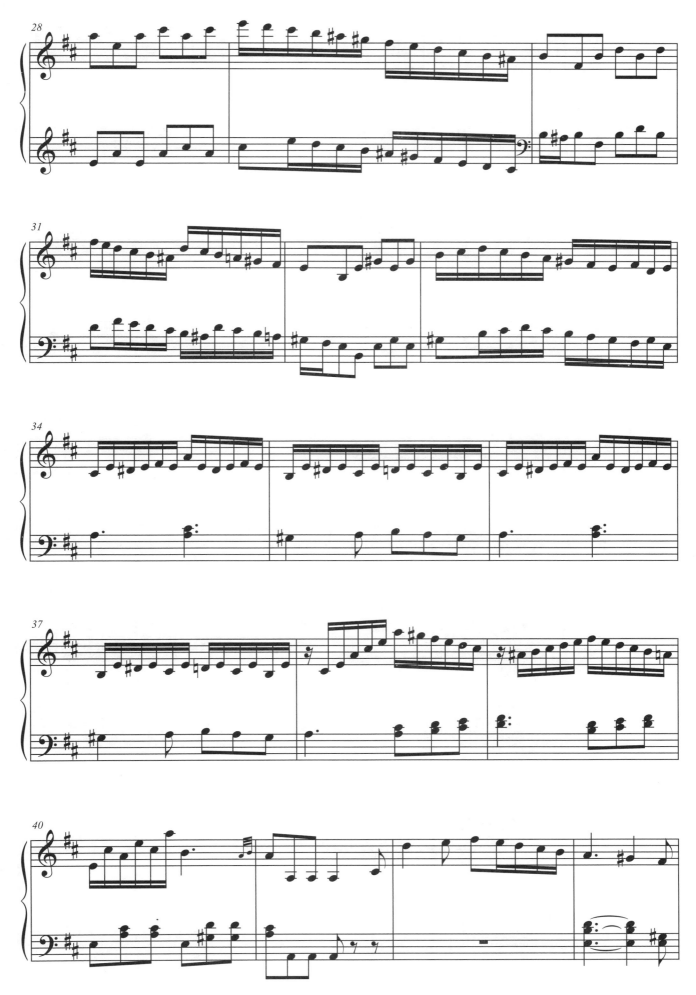

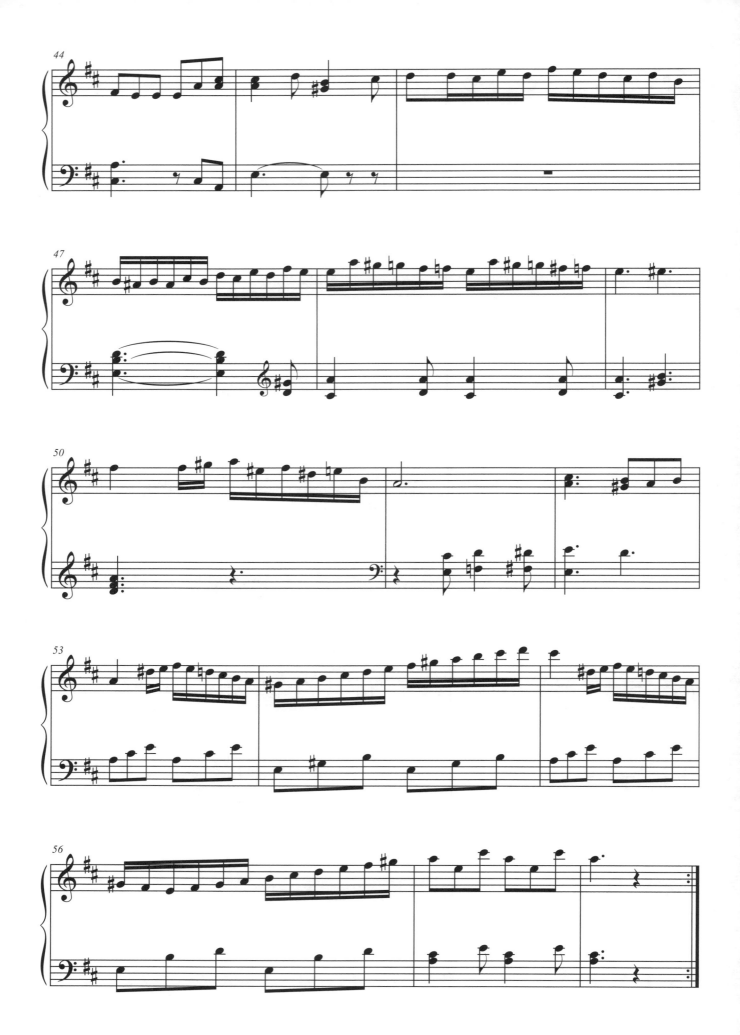

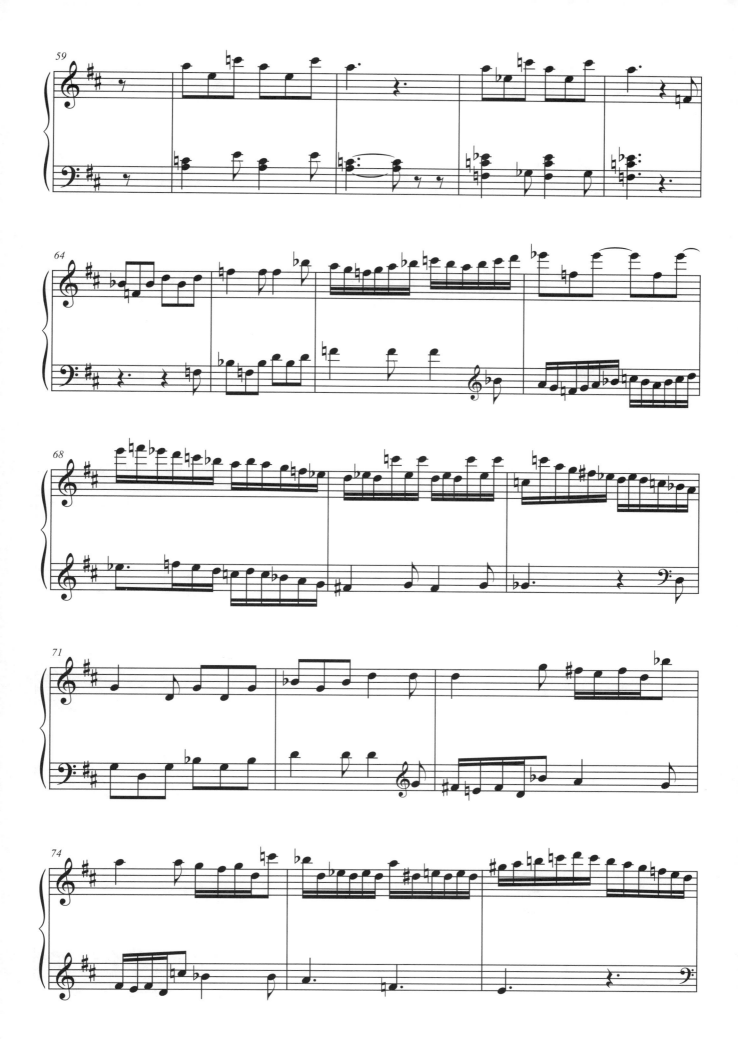

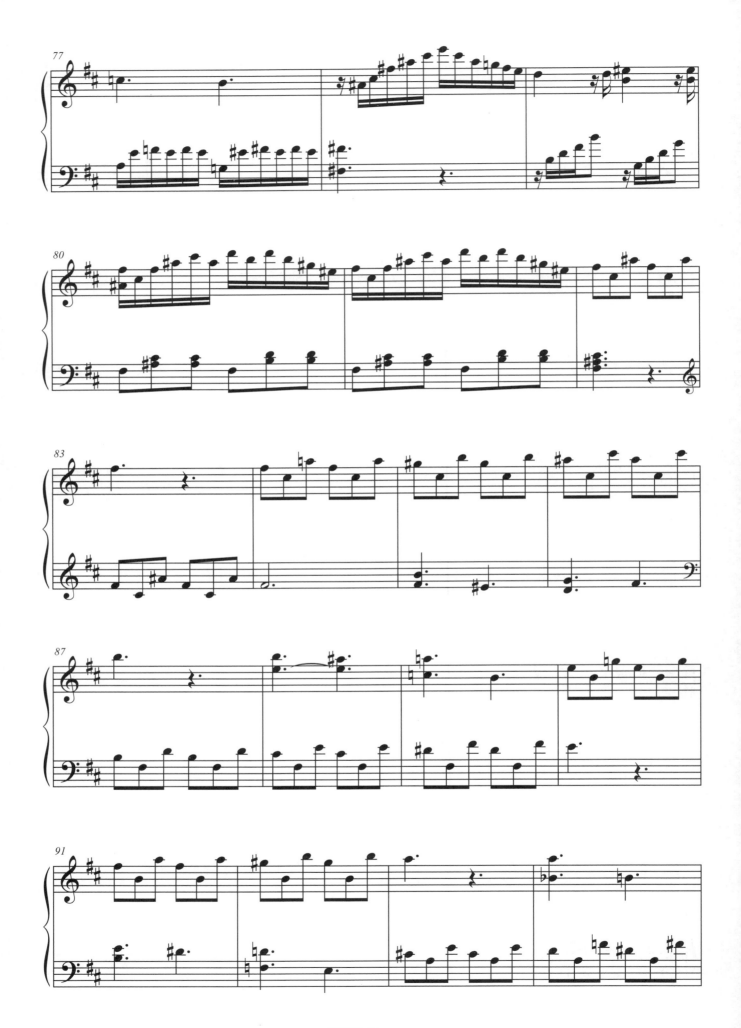

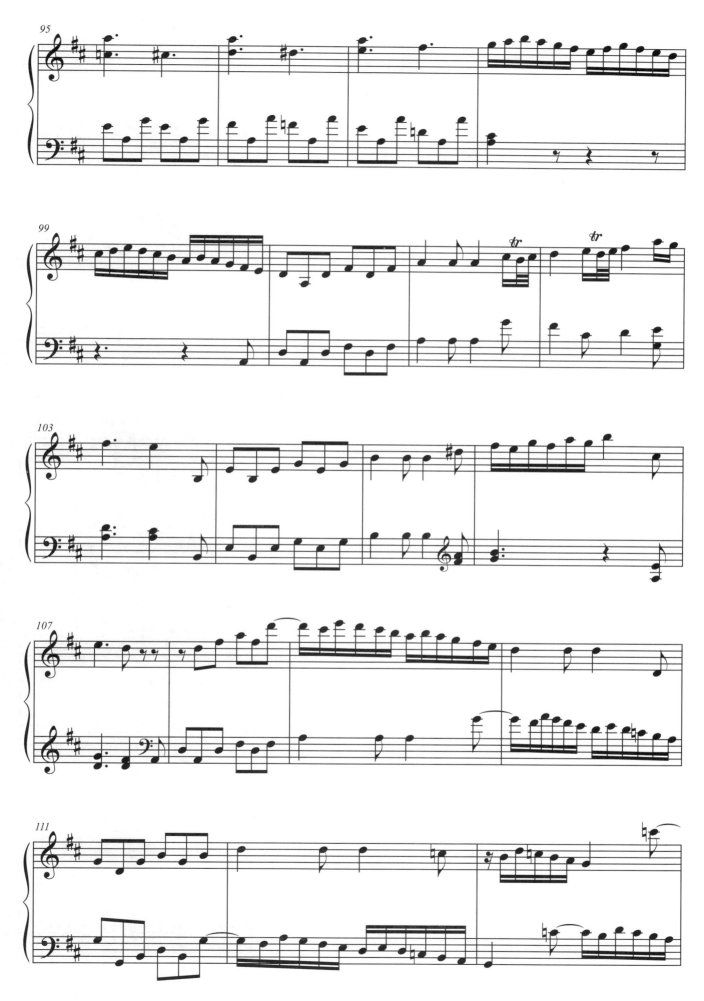

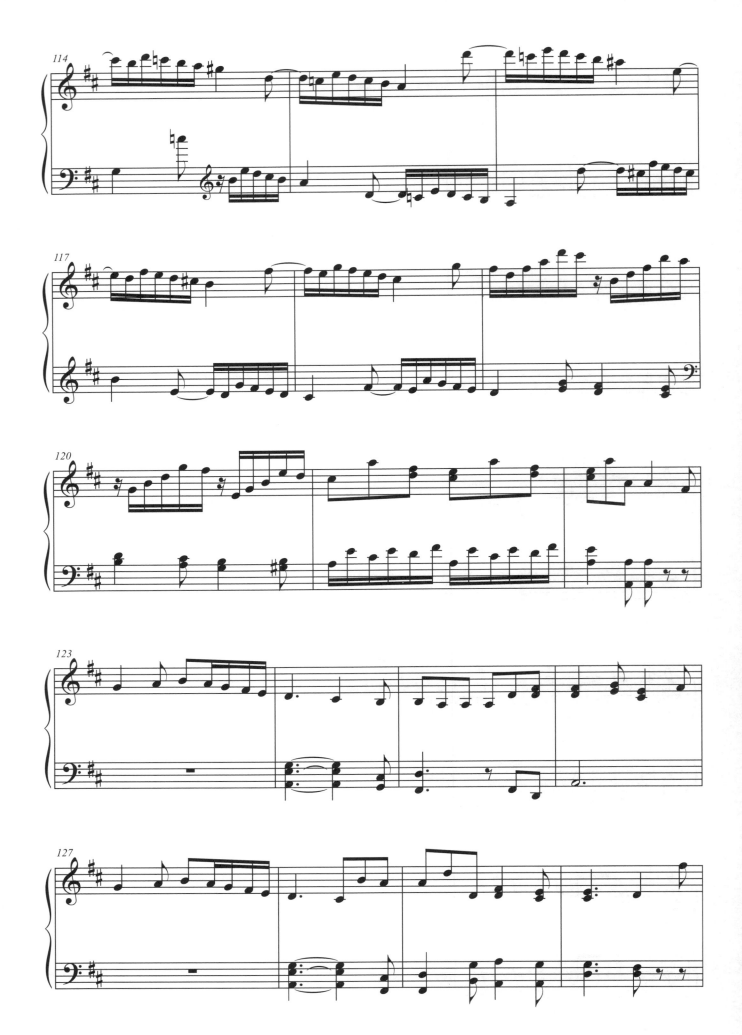

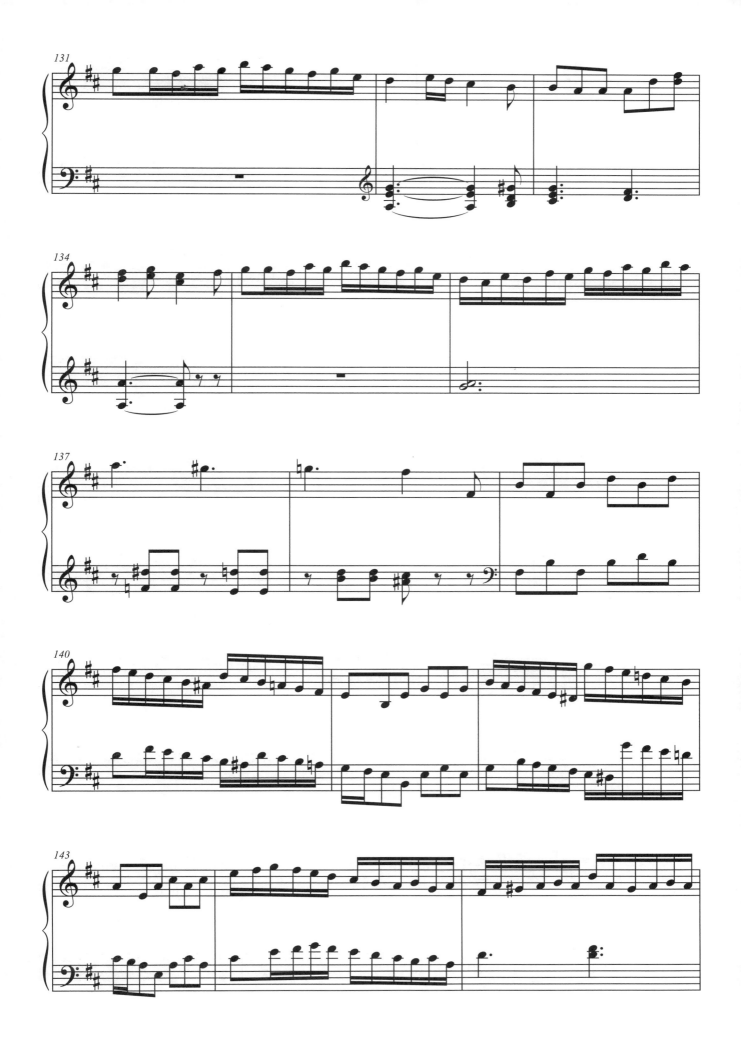

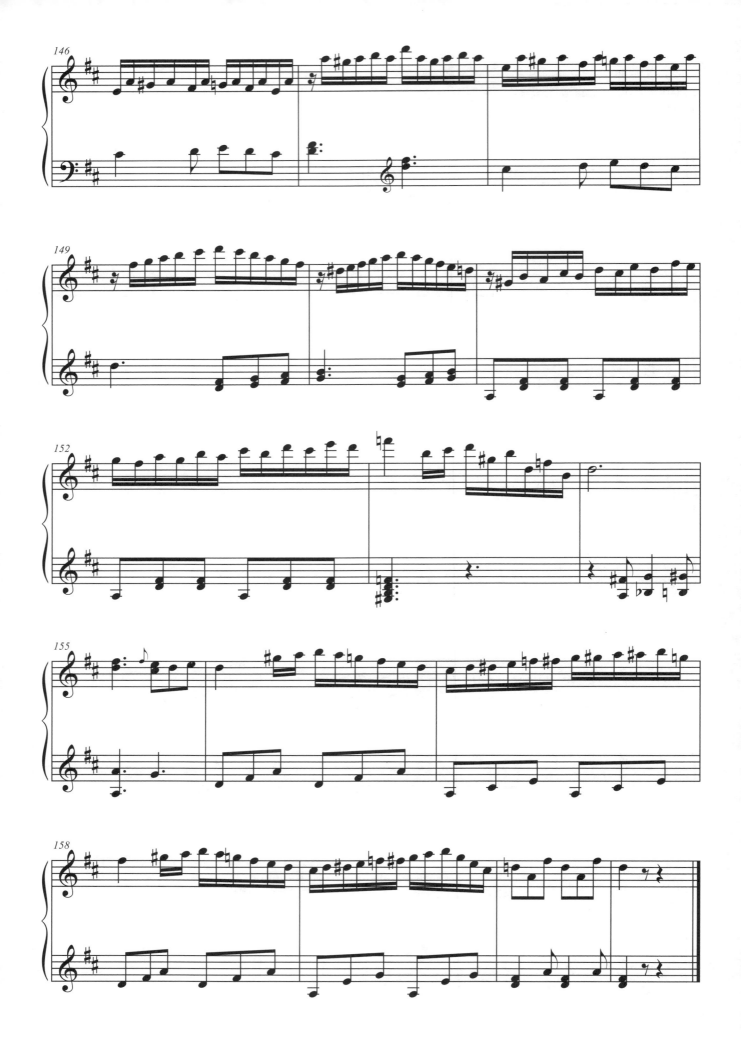

莫札特：聖體頌

Wolfgang Amadeus Mozart: Ave Verum Corpus, K618

莫札特：聖體頌。歷經不眠不休的練習，野田妹似乎終於可以抓到莫札特的精神！當她走進教堂，聽見的動人歌聲，就是莫札特的「聖體頌」，一首短小但相當動聽的宗教音樂。所謂的「聖體」，指的就是基督教的耶穌基督，而「聖體頌」的歌詞大意，則是紀念耶穌被釘上十字架，以自己的身體，代替眾人的罪。

整首曲子總共只有短短四十六個小節，旋律單純卻深刻，寧靜且安祥，就像是莫札特向上天誠摯的祈禱。當野田妹聽著清澈的人聲在教堂中迴盪，也聽見莫札特晚年音樂中動人的力量，這一刻，她似乎更懂莫札特了…

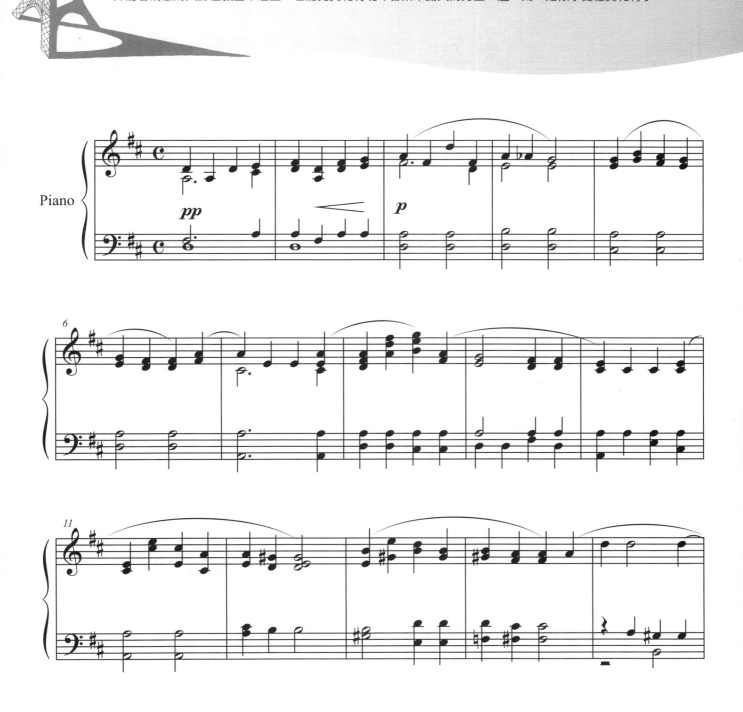

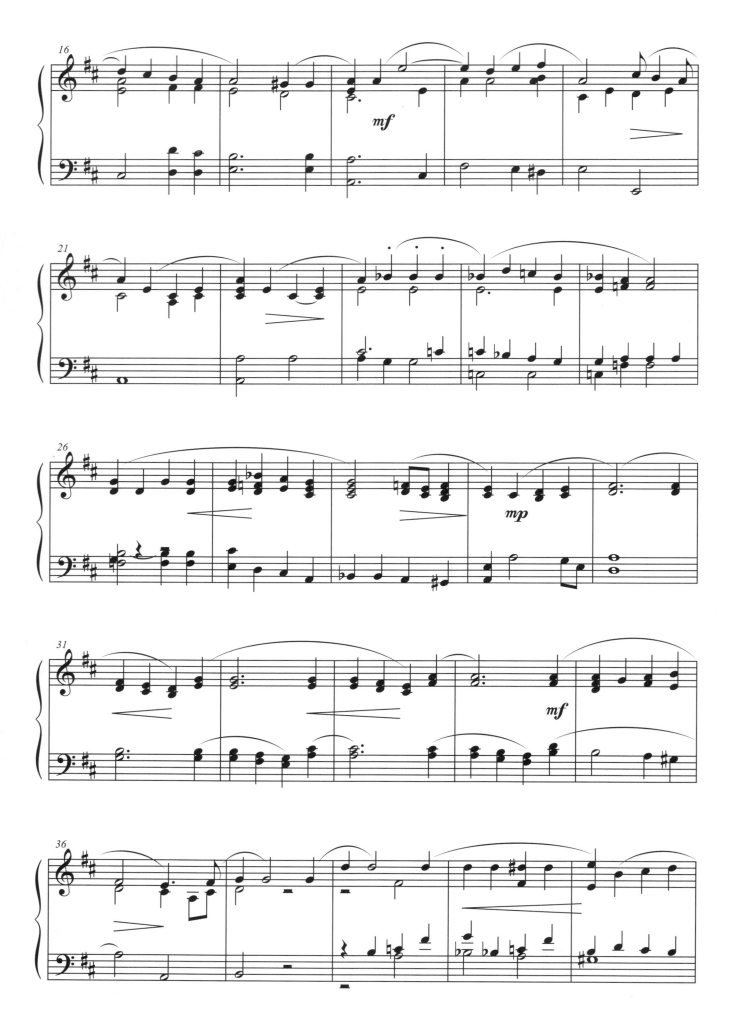

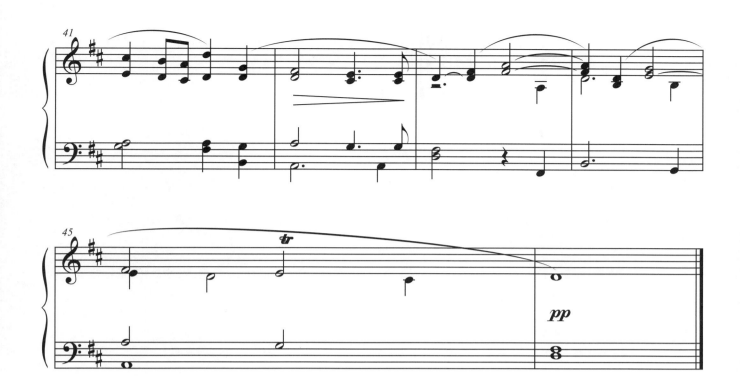

薩替：我要你

Erik Satie: *Je te veux*

薩替：我要你。當野田妹古堡音樂會演出大成功，一邊響起的歡樂旋律，就是這首法國作曲家薩替的--「我要你」。薩替是二十世紀初的法國作曲家，他的音樂在搞怪的幽默之餘，又帶有浪漫的詩意。這首作品，是薩替在巴黎蒙馬特地區的咖啡館打工，彈琴維生時的創作，原本是一首女聲演唱的歌曲，但鋼琴和小編製樂團的改編演出版本也很受歡迎。

三拍子的華爾茲節奏，輕快但不急促，襯著甜美無憂的旋律，讓人不但聽了心情飛揚，也想要跟著翩翩起舞…可真是野田妹心花怒放的最佳寫照！

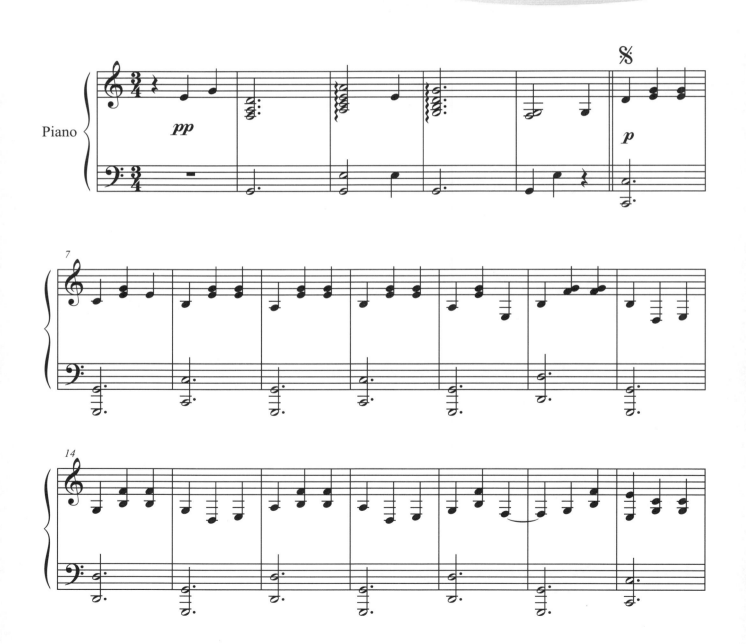

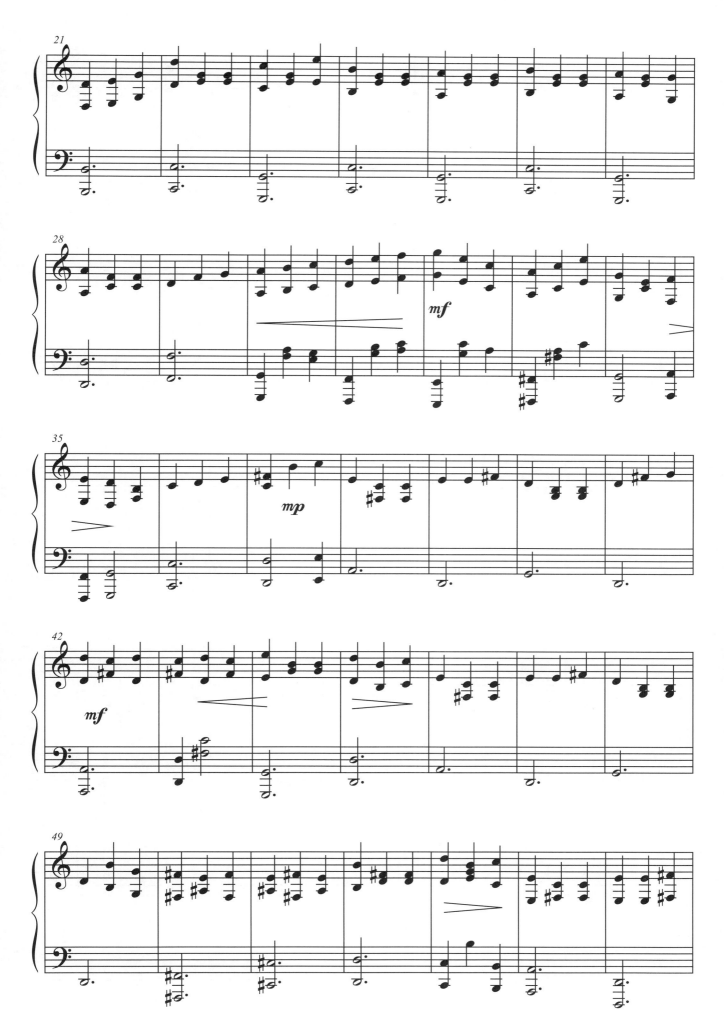

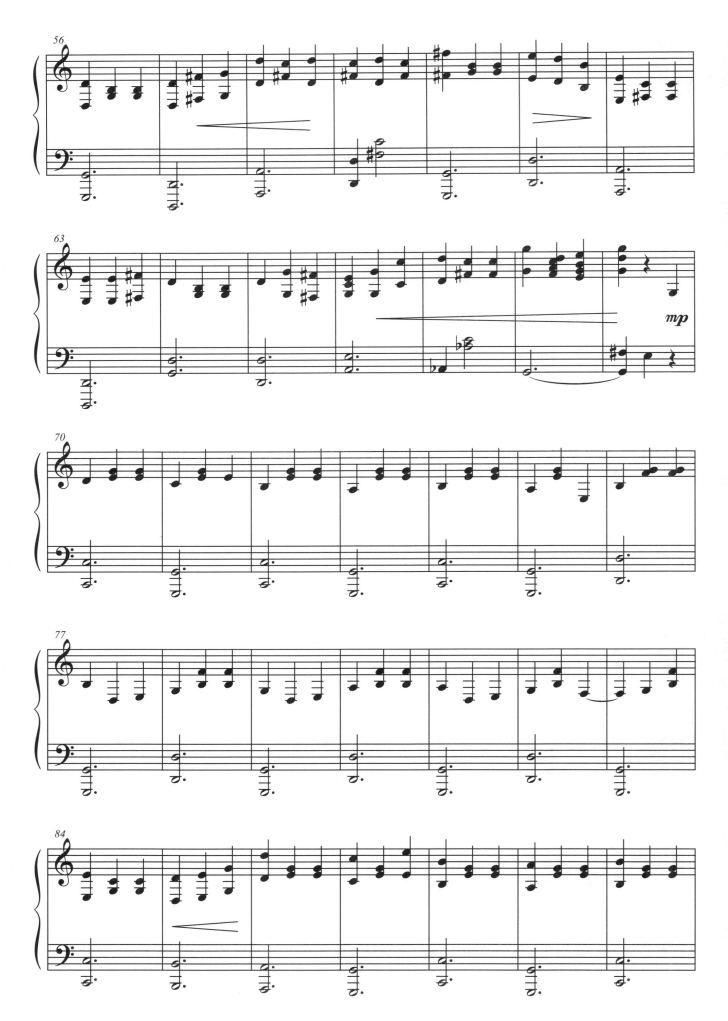

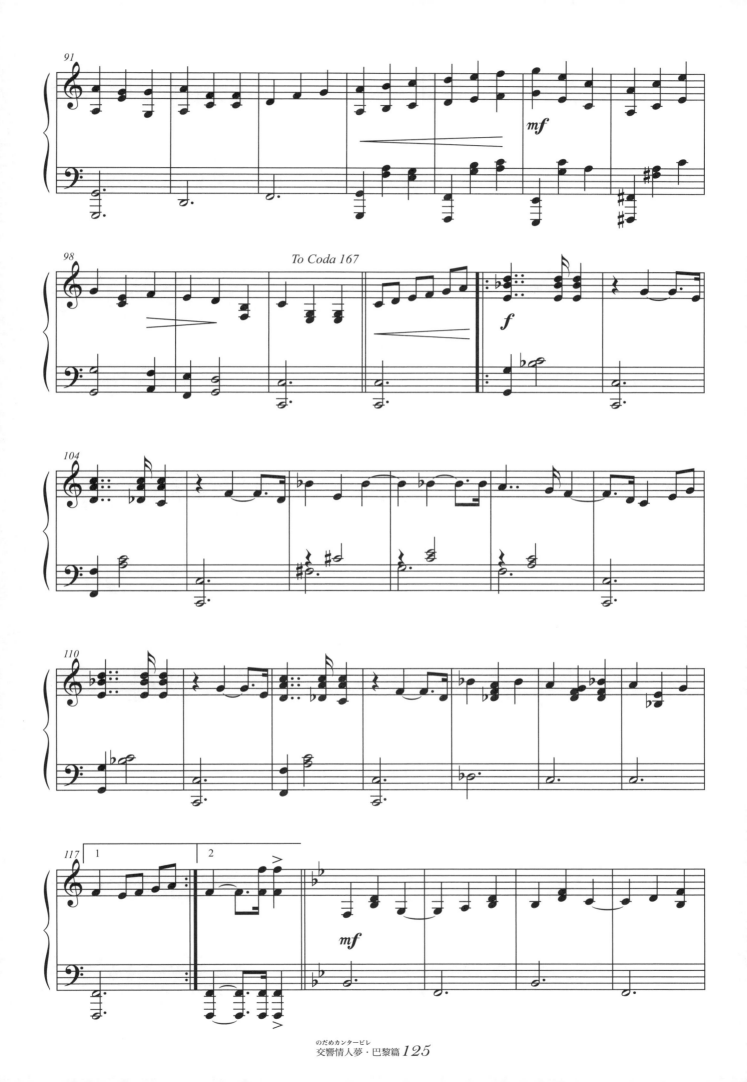

威爾第：阿依達──榮耀歸給埃及

Giuseppe Verdi: 'Triumphal Chorus & Grand March' from opera Aida

（凱旋進行曲）

威爾第：『凱旋進行曲』，選自歌劇「阿伊達」。這段音樂，從劇中RS樂團裏軒的聚會上，新任指揮松田的出現、清良在維也納帶著峰的鼓勵祝福出門練琴，一直持續到千秋在歐洲第一次的指揮首演。小號吹出嘹喨的進行曲旋律，精神抖擻，帶著滿滿的自信和活力，就像是劇中人物滿懷希望，往美好未來努力打拼的心情！「阿伊達」是義大利歌劇大師威爾第的名作，當劇情描述到埃及軍隊打了勝仗，軍隊浩浩蕩蕩地回到埃及，接受舉國上下人民熱烈的歡迎時，舞台上演奏的就是這首『凱旋進行曲』。

千秋在歐洲的首演，讓他的音樂生涯再次攀上勝利的高峰，演出前，用這首『凱旋進行曲』搭配台下許多人的祝福和期待，真是再適合也不過了！

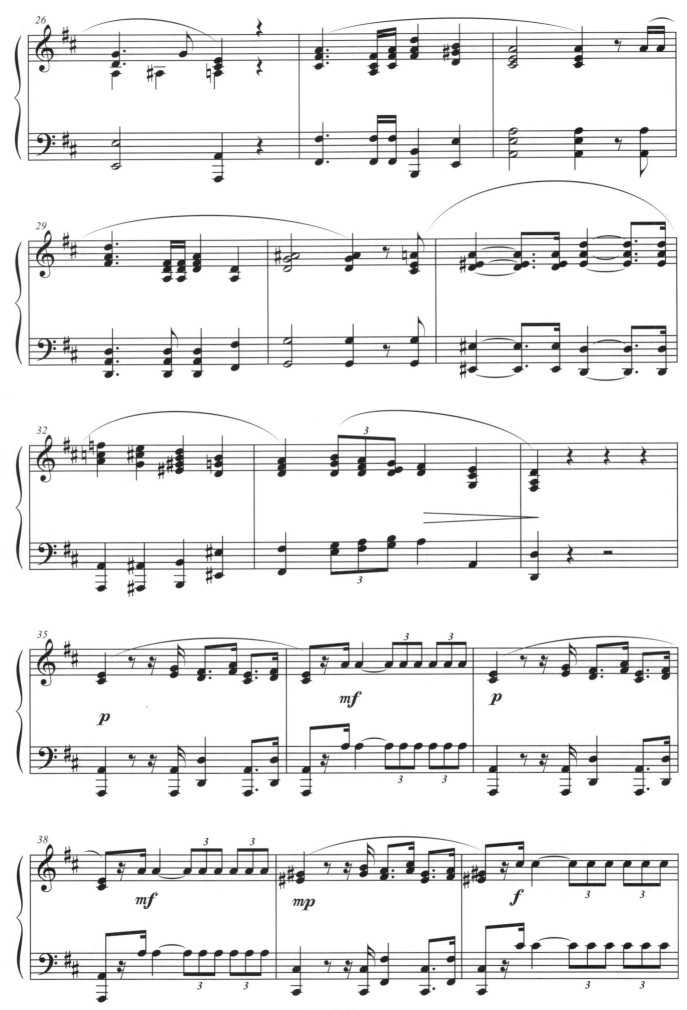

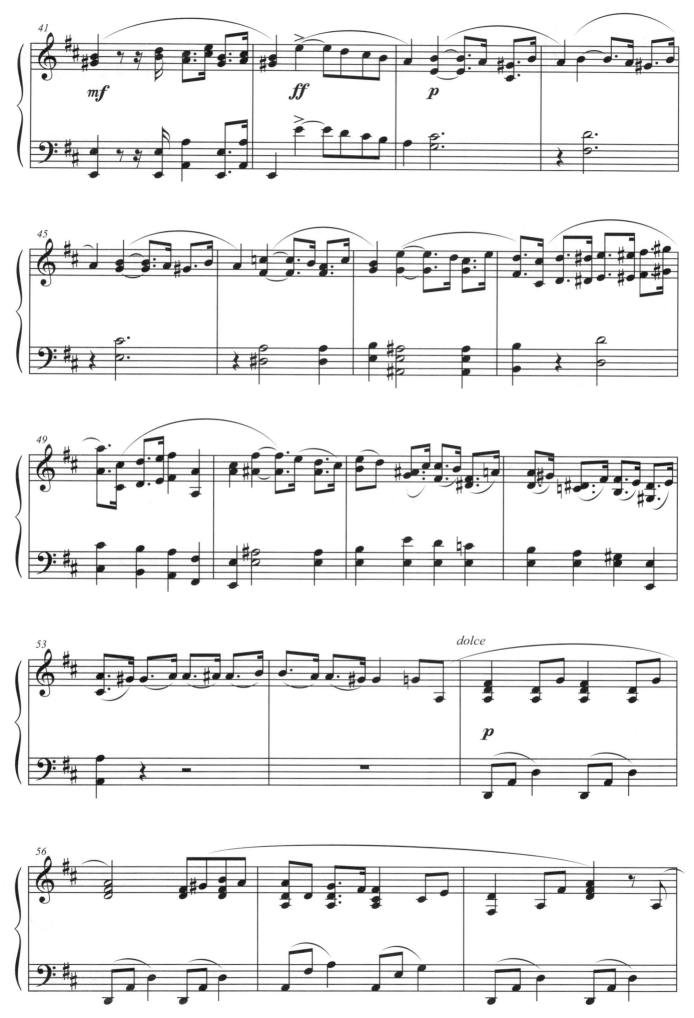

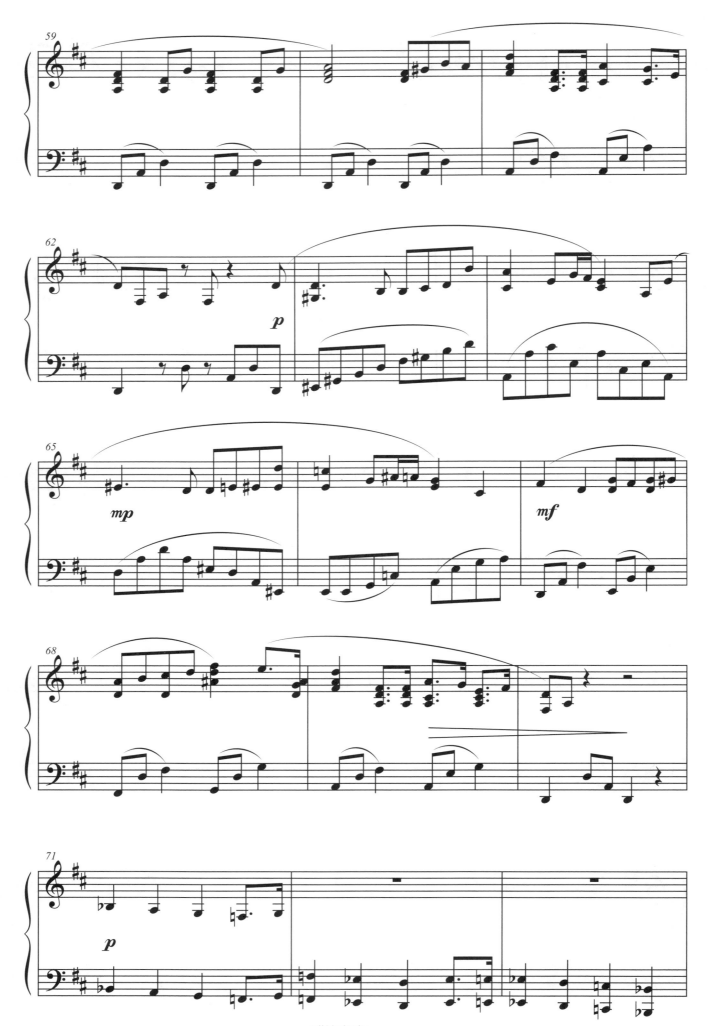

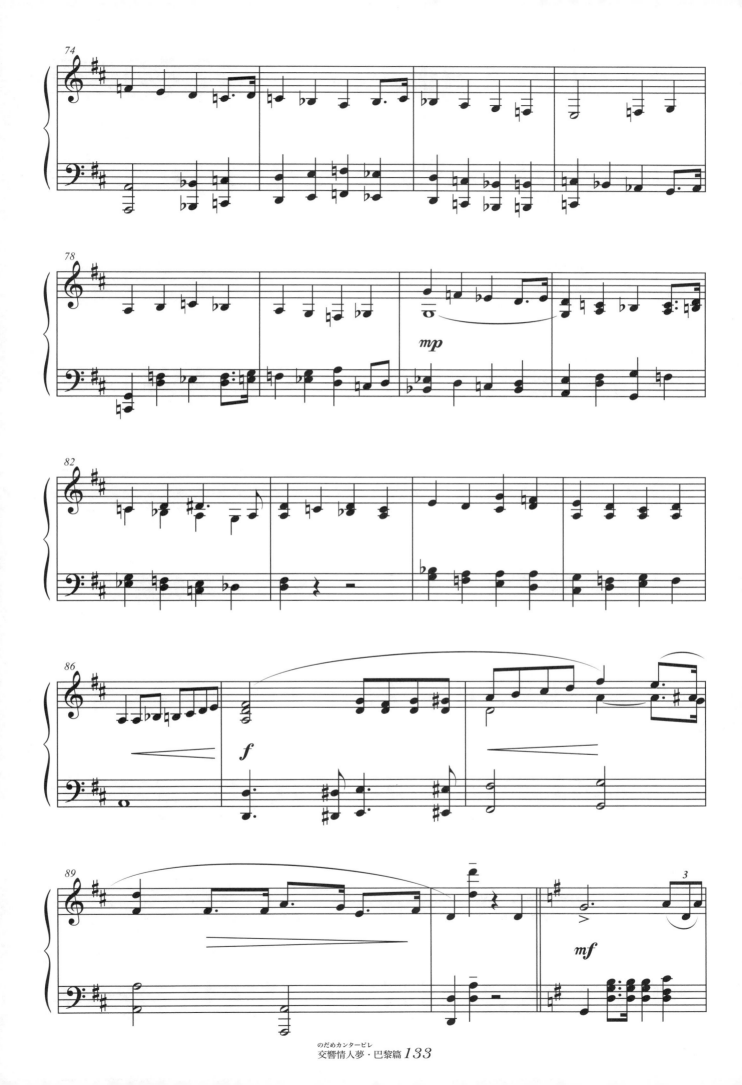

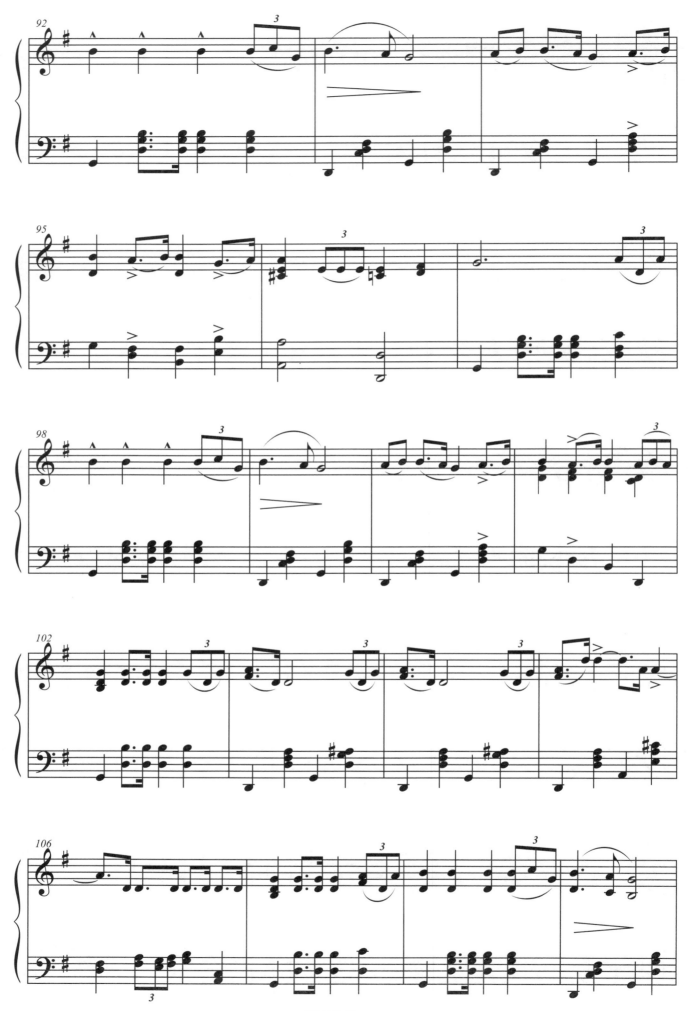

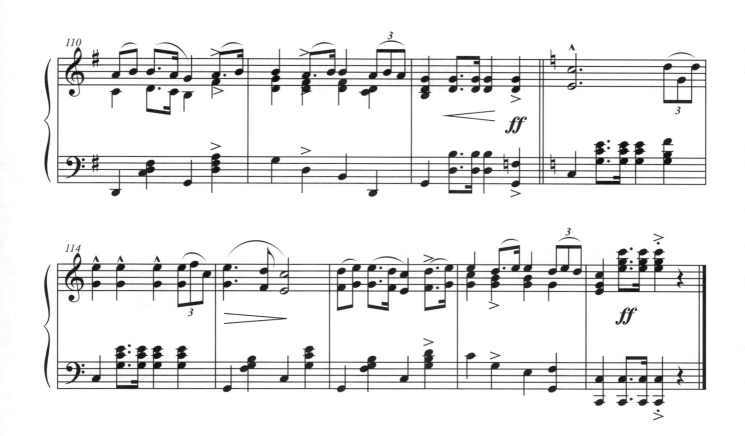

德布西：月光

Claude Debussy: Clair de Lune

德布西：月光。又是一首鋼琴名曲中的名曲，出現在野田妹古堡獨奏會後的慶功派對上。法國作曲家德布西擅長在音樂中創造「朦朧美」，這首「月光」就是代表之作。幾個簡單輕盈的音符開場，就像是在夜晚打開窗探頭，和遠方月亮一問一答。接著，琶音讓旋律開始有了流動感，就像月光傾瀉而下的感動。

整首曲子感覺清淡，但卻有著濃烈的情感。在一片喧鬧的派對上，野田妹受到大家的鼓勵和讚美，回想起歐克雷老師對她的殷切叮嚀，而俄羅斯辣妹塔尼亞，則是和雙簧管王子黑木談著自己的煩惱，德布西的月光，就像在喧鬧的世界裡，每個人心中最私密的角落⋯

Adante with expressive

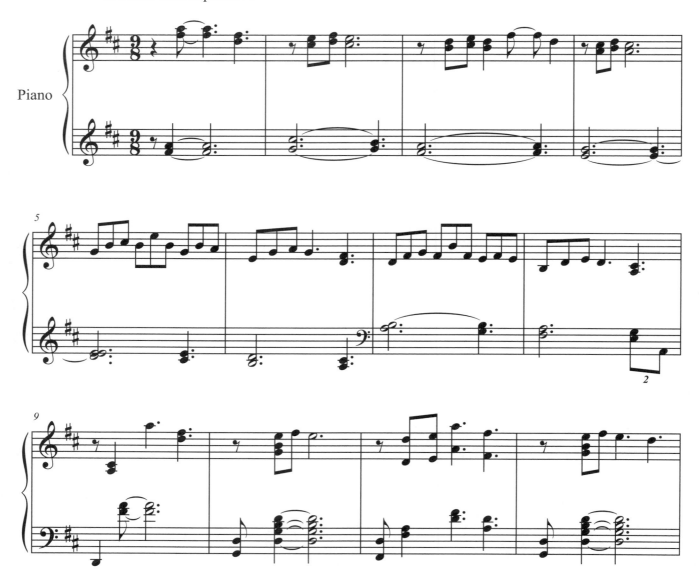

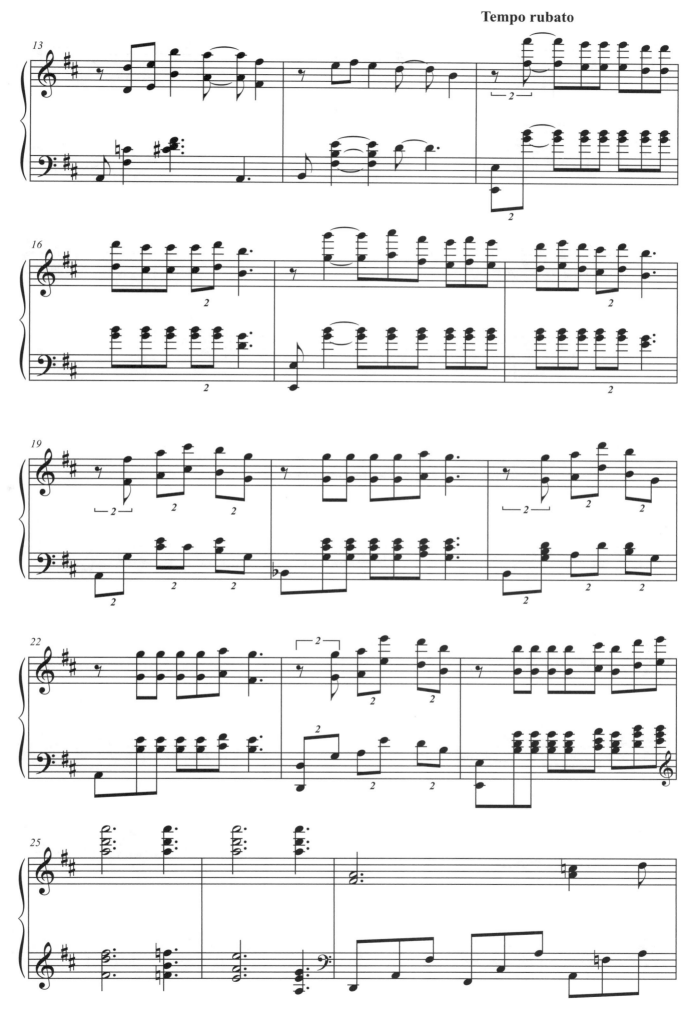

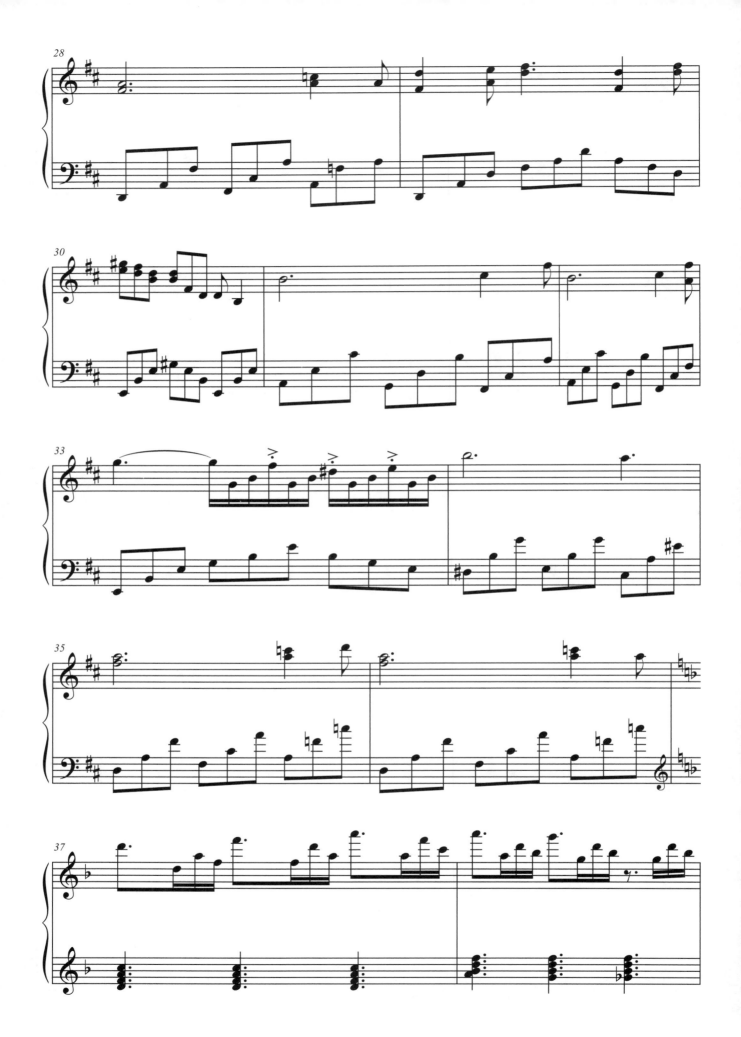

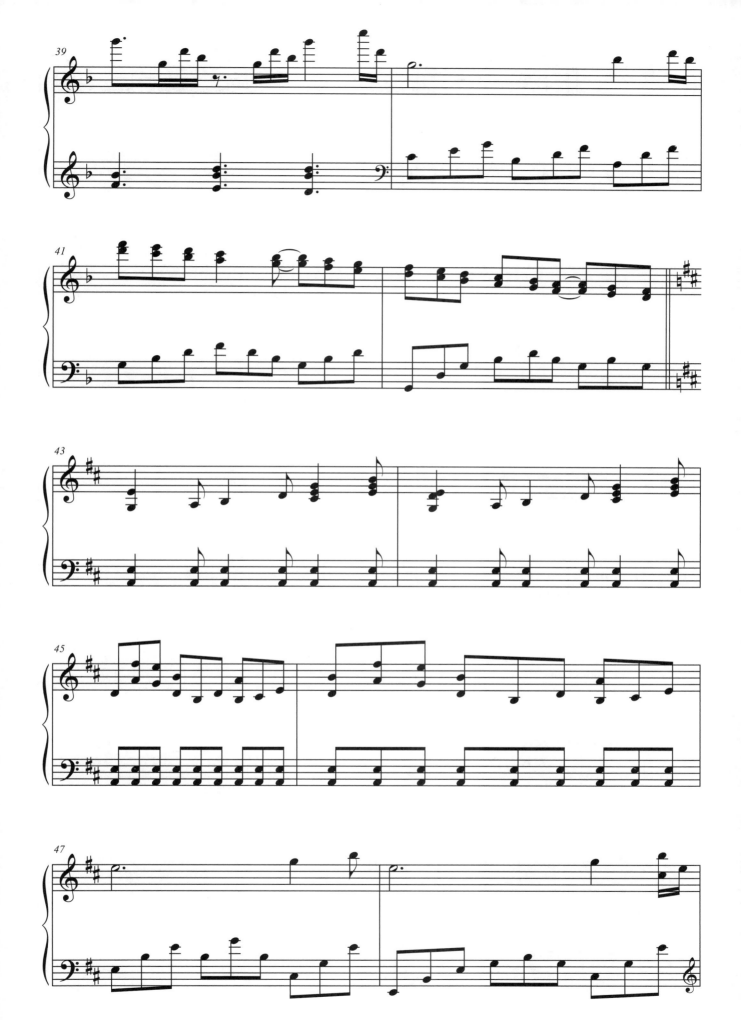

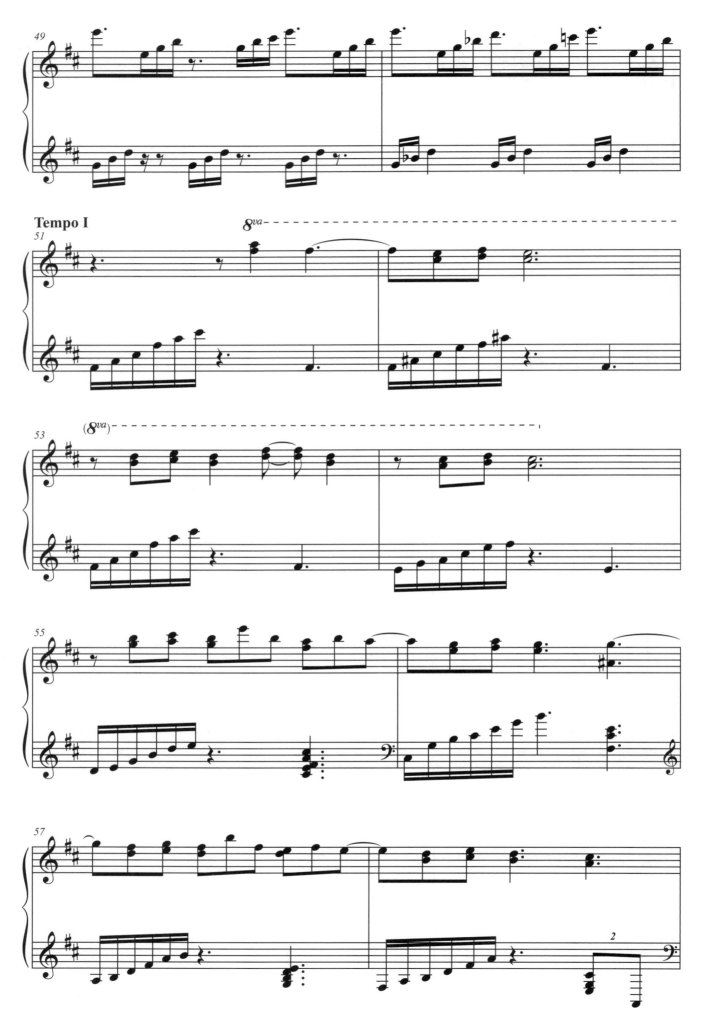

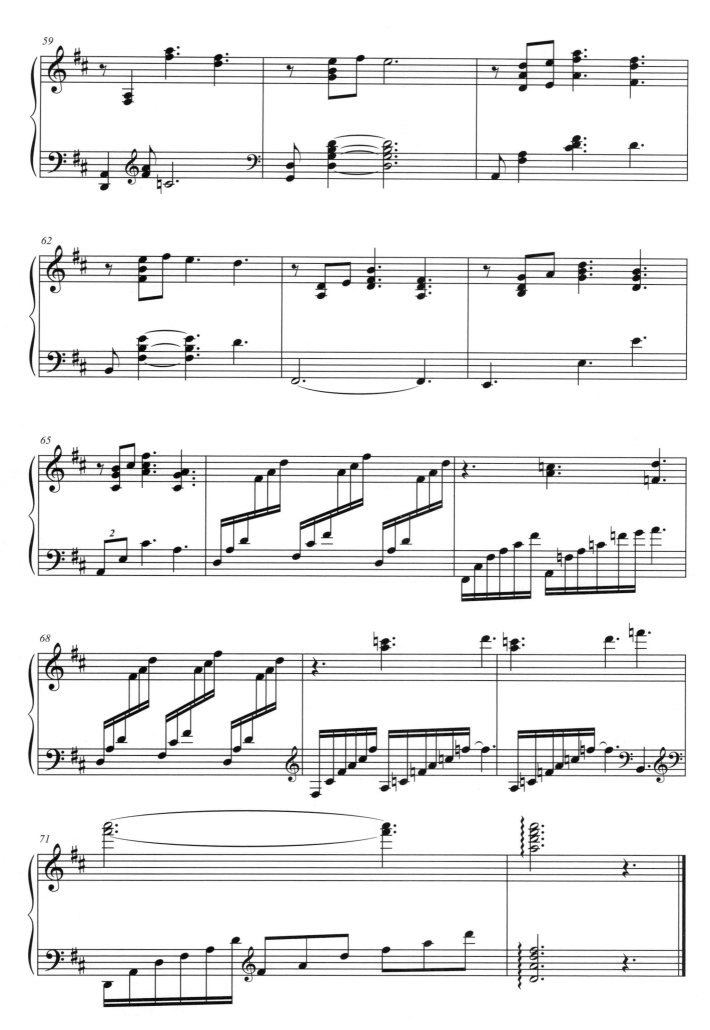

學習音樂最佳途徑
音樂人必備叢書
專業樂譜

最新圖書目錄
麥書文化

COMPLETE
CATALOGUE

音響、電腦製作系列

| 錄音室的設計與裝修 | 劉連 編著 全彩菊8開 / 680元 | 室內隔音設計寶典，錄音室、個人工作室裝修實例。琴房、樂團練習室、音響視聽室隔音要訣，全球錄音室設計典範。 |
| Studio Design Guide | | |

| 室內隔音建築與聲學 | Jeff Cooper 原著 陳榮貴 編譯 12開 / 800元 | 個人工作室吸音、隔音、降噪實務。錄音室規劃設計、建築聲學應用範例、音場環境建築施工。 |
| Building A Recording Studio | | |

| NUENDO實戰與技巧 | 張迪文 編著 DVD 特菊8開 / 定價800元 | Nuendo是一套現代數位音樂專業電腦軟體，包含音樂前、後期製作，如錄音、混音、過程中必須使用到的數位技術，分門別類成八大區塊，每個部份含有不同單元與模組，完全依照使用習性和學習慣性整合軟體操作與功能，是不可或缺的手冊。 |
| Nuendo Media Production System | | |

| 專業音響X檔案 | 陳榮貴 編著 特12開 / 320頁 / 500元 | 各類專業影音技術詞彙、術語中文解釋，專業音響、影視廣播，成音工作者必備工具書，A To Z 按字母順序查詢，圖文並茂簡單而快速，是音樂人人手必備工具書。 |
| Professional Audio X File | | |

| 專業音響實務秘笈 | 陳榮貴 編著 特12開 / 288頁 / 500元 | 華人第一本中文專業音響的學習書籍。作者以實際使用與銷售專業音響器材的經驗，融匯專業音響知識，以最淺易懂的文字和圖片來解釋專業音響知識。 |
| Professional Audio Essentials | | |

| 精通電腦音樂製作 | 劉緯武 編著 正12開 / 定價520元 | 匯集作者16年國內外所學，基礎樂理與實際彈奏經驗並重。 3CD有聲教學，配合圖片與範例，易懂且易學。由淺入深，包含各種音樂型態的Bass Line。 |
| Master The Computer Music | | |

| Finale 實戰技法 | 劉釗 編著 正12開 / 定價650元 | 針對各式音樂樂譜的製作；樂隊樂譜、合唱團樂譜、教堂樂譜、通俗流行樂譜，管弦樂團樂譜，甚至於建立自己的習慣的樂譜型式都有著詳盡的說明與應用。 |
| Finale | | |

電貝士系列

| 貝士聖經 | Paul Westwood 編著 2CD 菊4開 / 288頁 / 460元 | Blues與R&B、拉丁、西班牙佛拉門戈、巴西桑巴、智利、津巴布韋、北非和中東、幾內亞等地風格演奏，以及無品貝司的演奏，爵士和前衛風格演奏。 |
| I Encyclop'edie de la Basse | | |

| The Groove | Stuart Hamm 編著 教學DVD / 800元 | 本世紀最偉大的Bass宗師"史都翰"電貝斯教學DVD。收錄5首"史都翰"精采Live演奏及完整貝斯四線套譜。多機數位影音、全中文字幕。 |
| The Groove | | |

| Bass Line | Rev Jones 編著 教學DVD / 680元 | 此張DVD是Rev Jones全球首張在亞洲拍攝的教學帶。內容從基本的左右手技巧教起，還談論到關於Bass的音色與設備的選購、各類的音樂風格的演奏、15個經典Bass樂句範例，每個技巧都儘可能包含正常速度與慢板的彈奏，讓大家可以很清楚的看到彈奏示範。 |
| Bass Line | | |

| 放克貝士彈奏法 | 范漢威 編著 CD 菊8開 / 120頁 / 360元 | 本書以「放克」、「貝士」和「方法」三個核心出發，開展出全方位且多向度的學習模式。研擬設計出一套完整的訓練流程，並輔之以三十組實際的練習主題。以精準的學習模式和方法，在最短時間內掌握關鍵，累積實力。 |
| Funk Bass | | |

| 搖滾貝士 | Jacky Reznicek 編著 菊8開 / 160頁 / 360元 | 有關使用電貝士的全部技法，其中包含律動與節拍選擇、擊弦與點弦、泛音與推弦、悶音與把位、低音提琴指法、吉他指法的撥弦技巧、連奏與斷奏、滑奏與滑弦、捶弦、勾弦與掏弦技法、無琴格貝士、五弦和六弦貝士。CD內含超過150首關於Rock、Blues、Latin、Reggae、Funk、Jazz等...練習曲和基本律動。 |
| Rock Bass | | |

爵士鼓系列

| 實戰爵士鼓 | 丁麟 編著 CD 菊8開 / 184頁 / 定價500元 | 國內第一本爵士鼓完全教戰手冊。近百種爵士鼓打擊技巧範例圖片解說。內容由淺入深，系統化且連貫式的教學法，配合有聲CD，生動易學。 |
| Let's Play Drum | | |

| 邁向職業鼓手之路 | 姜永正 編著 CD 菊8開 / 176頁 / 定價500元 | 趙傳"紅十字"樂團鼓手"姜永正"老師精心著作，完整教學解析、譜例練習及詳細單元練習。內容包括：鼓棒練習、揮棒法、8分及16分音符基礎練習、切分拍練習、過門填充練習...等詳細教學內容。是成為職業鼓手必備之專業書籍。 |
| Be A Pro Drummer Step By Step | | |

| 爵士鼓技法破解 | 丁麟 編著 CD+DVD 菊8開 / 教學DVD / 800元 | 全球華人第一套爵士鼓DVD互動式影像教學光碟，DVD9專業高品質數位影音，互動式中文教學譜例，多角度同步影像自由切換，技法招數完全破解。12首各類型音樂樂風完整打擊示範，12首各類型音樂樂風背景編曲自己來。 |
| Drum Dance | | |

| 鼓舞 | 黃瑞豐 編著 DVD 雙DVD影像大碟 / 定價960元 | 本專輯內容收錄台灣鼓王「黃瑞豐」在近十年間大型音樂會、舞台演出、音樂講座的獨奏精華，每段均加上精心製作的樂句解析、精彩訪談及技巧公開。 |
| Decoding The Drum Technic | | |

| 你也可以彈爵士與藍調 | 郭正權 編著 CD 菊8開 / 258頁 / 定價500元 | 歐美爵士樂觀念。各類樂器演奏、作曲及進階者適用。爵士、藍調概述及專有名詞解說。音階與和弦的組成、選擇與處理規則。即興演奏、變奏及藍調的材料介紹，進階步驟與觀念分析。 |
| You Can Play Jazz And Blues | | |

新書系列

| 烏克麗麗完全入門24課 | 陳建廷 編著 DVD 菊8開 / 200頁 / 定價360元 | 全世界最簡單的彈唱樂器。本書特色：簡單易懂、內容紮實、詳盡的教學內容、影音教學示範，學習樂器完全無壓力快速上手！ |
| Complete Learn To Play Ukuulele Manual | | |

| 電吉他完全入門24課 | 劉旭明 編著 DVD+MP3 菊8開 / 144頁 / 定價360元 | 由淺入深、循序漸進的學習，從認識電吉他到彈奏電吉他，想成為Rocker很簡單。 |
| Complete Learn To Play Electric Guitar Manual | | |

| 詠唱織音 | 劉釗 編著 菊8開 / 280元 | 華人地區第一本流行民歌混聲合唱曲集，適用混聲合唱、女聲與混聲合唱、男高音與混聲合唱、多部合唱、三重唱......等各式合唱需求。本書皆以總譜呈現，共收錄13首經典民歌、教會組曲及流行歌曲。 |
| | | |

古典吉他系列

| 古典吉他名曲大全 (一)(二)(三) | 楊昱泓 編著 菊八開 360元(CD)、550元(CD+DVD)、550元(CD+DVD) | 收錄世界吉他古典名曲，五線譜、六線譜對照、無論彈民謠吉他或古典吉他，皆可體驗彈奏名曲的感受，古典名師採譜、編奏。 |
| Guitar Famous Collections No.1、No.2、No.3 | | |

| 樂在吉他 | 楊昱泓 編著 CD+DVD 菊8開 / 128頁 / 360元 | 本書專為初學者設計，學習古典吉他從零開始。內附原譜對照之音樂CD及DVD影像示範。樂理、音樂符號術語解說、音樂家小故事、作曲家年表。 |
| Joy With Classical Guitar | | |

交響情人夢【巴黎篇】
のだめカンタービレ

鋼琴演奏特搜全集

編著　朱怡潔、吳逸芳

編曲　朱怡潔、何真真

製作統籌　吳怡慧

封面設計　陳姿穎

美術編輯　陳姿穎

電腦製譜　朱怡潔、何真真

譜面輸出　康智富

校對　吳怡慧

出版發行　麥書國際文化事業有限公司
Vision Quest Publishing Inc., Ltd.

地址　10647台北市羅斯福路三段325號4F-2
4F.-2, No.325, Sec. 3, Roosevelt Rd.,Da'an Dist.,
Taipei City 106, Taiwan (R.O.C.)

電話　886-2-23636166 · 886-2-23659859

傳真　886-2-23627353

郵政劃撥　17694713

戶名　麥書國際文化事業有限公司

登記證　行政院新聞局局版台業第6074號

廣告回函　台灣北區郵政管理局登記證第03866號

ISBN 978-986-5952-13-6

http: // www.musicmusic.com.tw

E-mail : vision.quest@msa.hinet.net

中華民國101年10月二版

版權所有　翻印必究

本書如有缺頁、破損，請寄回更換　謝謝！

本公司可使用以下方式購書

1. 郵政劃撥

2. ATM轉帳服務

3. 郵局代收貨價

4. 信用卡付款

洽詢電話：（02）23636166

麥書國際文化事業有限公司　發行
http://www.musicmusic.com.tw

讀者回函

【巴黎篇】

鋼琴演奏特搜全集

感謝您購買本書！為加強對讀者提供更好的服務，請詳填以下資料，寄回本公司，您的資料將立刻列入本公司優惠名單中，並可得到日後本公司出版品之各項資料及意想不到的優惠哦！

姓名 ＿＿＿＿＿＿　生日 ＿＿＿ / ＿＿＿ / ＿＿＿　性別 ○ 男　○ 女

電話 ＿＿＿＿＿＿　E-mail ＿＿＿ @ ＿＿＿

地址 ＿＿＿＿＿＿＿＿＿＿　機關學校 ＿＿＿＿＿

● 請問您曾經學過的樂器有哪些？
　□ 鋼琴　　□ 吉他　　□ 弦樂　　□ 管樂　　□ 國樂　　□ 其他＿＿＿

● 請問您是從何處得知本書？
　□ 書店　　□ 網路　　□ 社團　　□ 樂器行　　□ 朋友推薦　　□ 其他＿＿＿

● 請問您是從何處購得本書？
　□ 書店　　□ 網路　　□ 社團　　□ 樂器行　　□ 郵政劃撥　　□ 其他＿＿＿

● 請問您認為本書的難易度如何？
　□ 難度太高　　□ 難易適中　　□ 太過簡單

● 請問您認為本書整體看來如何？
　□ 棒極了　　□ 還不錯　　□ 遜斃了

● 請問您認為本書的售價如何？
　□ 便宜　　□ 合理　　□ 太貴

● 請問您認為本書還需要加強哪些部份？（可複選）
　□ 鋼琴編曲　　□ 美術設計　　□ 銷售通路　　□ 其他＿＿＿

● 請問您希望未來公司為您提供哪方面的出版品，或者有什麼建議？

＿＿＿＿＿＿＿＿＿＿＿＿＿＿＿＿＿＿＿＿＿＿＿＿＿＿

＿＿＿＿＿＿＿＿＿＿＿＿＿＿＿＿＿＿＿＿＿＿＿＿＿＿

＿＿＿＿＿＿＿＿＿＿＿＿＿＿＿＿＿＿＿＿＿＿＿＿＿＿

非常感謝您填寫本表格，我們將極慎重的考慮您的意見，並立即將您的資料建檔。謝謝！

請沿虛線剪下寄回

www.musicmusic.com.tw

寄件人 _____

地　址 ☐☐☐ _____

<table>
<tr><td>廣 告 回 函</td></tr>
<tr><td>台灣北區郵政管理局登記證</td></tr>
<tr><td>台北廣字第03866號</td></tr>
</table>

郵資已付 免貼郵票

麥書國際文化事業有限公司
10647 台北市羅斯福路三段325號4F-2
4F.-2, No.325, Sec. 3, Roosevelt Rd.,
Da'an Dist., Taipei City 106, Taiwan (R.O.C.)

為加速郵件處理 ・ 請勿使用訂書針